数字化艺术

——技术、应用与技巧

龙晓苑　王　阳　编著

北京大学出版社
PEKING UNIVERSITY PRESS

图书在版编目(CIP)数据

数字化艺术：技术、应用与技巧/龙晓苑等编著. —北京：北京大学出版社，2009.3
ISBN 978-7-301-14996-6

Ⅰ. 数… Ⅱ. 龙… Ⅲ. 数字技术－应用－美术创作 Ⅳ. J2-39

中国版本图书馆 CIP 数据核字(2009)第 033017 号

书　　　名：数字化艺术——技术、应用与技巧
著作责任者：龙晓苑　王　阳　编著
责 任 编 辑：王　华
封 面 设 计：张　虹　王　阳
标 准 书 号：ISBN 978-7-301-14996-6/ TP · 1002
出 版 发 行：北京大学出版社
地　　　址：北京市海淀区成府路 205 号　　100871
网　　　站：http://www.pup.cn
电 子 信 箱：zpup@pup.pku.edu.cn
电　　　话：邮购部 62752015　发行部 62750672　编辑部 62752038　出版部 62754962
印 刷 者：涿州市星河印刷有限公司
经 销 者：新华书店
　　　　　　787 毫米×1092 毫米　16 开本　17.75 印张　300 千字　插页 24
　　　　　　2009 年 3 月第 1 版　2009 年 3 月第 1 次印刷
定　　　价：44.00 元

内 容 提 要

　　艺术设计已经融入软件设计。现在许多计算机仿真应用中(尤其是三维虚拟系统)都要用到艺术设计。本书从艺术设计及应用的角度介绍了数字化艺术的技术内容,包括数字摄影与数字暗室技术、数字绘画与自然媒体仿真技术、数字设计与布局技术、数字视幻美术等,并通过应用实例对上述技术内容进行了诠释。

　　全书由基础知识与技术篇及应用与技巧篇组成,分九个章节将数字艺术的基本理论、应用实践综合于一体进行介绍,使读者能够在掌握数字艺术所涉及的技术内容的同时,运用多种艺术设计工具软件进行创意设计及编辑处理。

　　《数字化艺术——技术、应用与技巧》是《数字化艺术》的姐妹篇。《数字化艺术》侧重艺术应用的介绍,《数字化艺术——技术、应用与技巧》侧重技术应用的介绍,并增加了应用实例。两本书可以结合起来使用。

　　本书适合各高等院校文、理科学生的通选课程教材。

目　录

第一章 基础知识的准备

术语： 传统图像　数字图像　连续色调　离散色调　矢量图与像素图
图形与图像　像素与像素块　组分　通道　附加通道
位深（颜色深度）　图像大小　图像文件大小　图像缩放
内插-平均　色彩三要素　色立体　色彩空间　色彩模型　色彩模式

1.1 有关图形图像的基础知识

1.1.1 模拟与数字、连续与离散

数字化图像的核心就是模拟与数字、连续与离散的关系问题。传统图像即模拟"信号"，数字图像即数字"信号"，传统图像由一系列连续色调组成，转换成数字图像后这些连续色调就变成了离散色调。

1. 传统图像转化为数字图像

传统图像转化为数字图像的过程从技术角度讲主要是采样与量化的过程，如图 1.1 所示，在这个过程中样本可以通过多种方法来获得，比如：扫描输入、数字相机、直接的数字绘画手段等。采样有多种方式，比较典型的是点采样（point sample）与区域采样（area sample）。点采样指的是一次采样的最小单位为像素；区域采样指的是对一个区域内的像素块的采样。

采样的图像效果主要与采样频率（sample frequency）有关。

2. 数字化过程

数字化过程指的是数字图像的获得和处理的过程。在传统图像转换为数字图像的过程中，除了采样与量化，其数字化的过程还包括编码、处理、复制等。

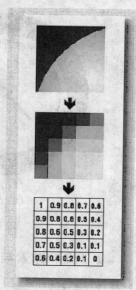

图 1.1 采样与量化

3. 产生的问题

在数字化过程中引产生的最突出问题是混淆和马赫带现象。

马赫带现象是心理学家马赫(mach)注意到的：人类在感知两个区域之间的边缘时，就好像把边缘拉出来夸大亮度的差异，如图 1.2 所示。

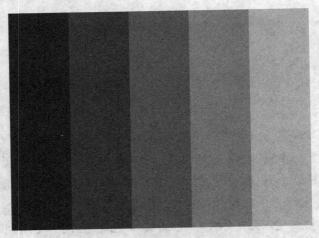

图 1.2 马赫带现象

混淆是图形在光栅化后，边界处或多或少会呈现锯齿状，这种因用离散的量来表示连续的量而引起的失真，称为混淆。用于减少或消除混淆的技术则称为反混淆。

1.1.2 矢量图与像素图

矢量图是用一系列计算指令来记录的图像，俗称图形，如图 1.3(a)所示。像素图是以点或像素的方式来记录的图像，俗称图像，如图 1.3(b)所示。图形与图像这两个词经常混用。

（a）矢量图　　　　　　　　　　　（b）像素图

图 1.3 矢量图与像素图

1.1.3 像素与像素块

1. 像素

像素(pixel)可以定义成对图像采样的最小单位。它与样本位置及所采样的值有关。

2. 像素块

可以解释成对所采样图像的像素进行的一种特殊处理的效果。像素块效果在显示屏及打印机上均可表现出来。这种效果与马赛克效果类似,事实上在许多图形图像软件中,像素块也是一种特效滤镜,可使所选区域产生马赛克效果。有时放大图像也会自动产生像素块,如图1.4所示,这是需要避免的。

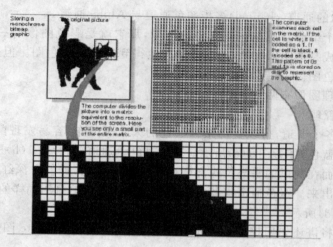

图 1.4　图像与像素

如图1.5所示,以颜色码为基础,将原始连续信息离散化为网格点,记录每个网格点的颜色值(2色)。

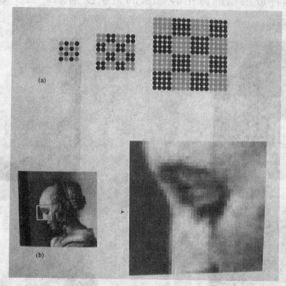

图 1.5　图像与像素块

1.1.4　组分、通道、附加通道

数字图像可以直接定义成像素的矩阵。

1. 组分

图像中每个像素都有一个特定颜色与其相关。假设某图像采用 RGB(红绿蓝)色彩模型(存在多种色彩模型,但在数字空间里 RGB 模型较常见),R、G、B 就是该图像的三个不同的组分。像素的颜色实际上是该像素的三个不同组分的函数。

2. 通道

一般说来,图像的通道(channel)多指颜色通道与 Alpha 通道。

如果我们把单个组分看成是一幅完整的图像,那它就是彩色图像的一个具体颜色通道。可以把颜色通道看成是透明幻灯片,一起投影产生得到完整的彩色图。但是这类通道也可看成是它们本身的单色图像。

按这种方式处理图像有两方面的意义。

(1) 方便单独管理;

(2) 分析图像各个通道,可以找出某种颜色的大范围分布,容易发现颜色关联。例如,图片背景为非常纯的蓝色,如彩图 1(a)所示。查看其红色通道,如彩图 1(b)所示,显然对应背景区域无红色内容。而在鹦鹉的头部及喙部则存在大量的红色(黄色由深红和绿色合成),从红色通道可以明显看出来。绿色通道与蓝色通道所蕴涵的颜色信息用同样的方法也可以分析出来,如彩图 1(c)和(d)所示。

后续部分我们将讲述如何控制用合成通道来做颜色校正和 matte 图像的抽取等有关的事情。

3. 附加通道

除了三个颜色通道外,通常图像中还存在第四个通道:Alpha 通道。该通道用来决定图像中各种像素的透明性,存放的是图像中各像素的透明度信息。这个通道又称作 matte 通道或附加通道,如图 1.6 所示。

图 1.6 图像及其附加通道

我们将看到,几乎所有的合成都基于 matte 概念(详细参见第二章相关节的介绍)。

1.1.5 位深(颜色深度)及规范化值

1. 位深(颜色深度)

图像中每一个像素的组分都可以由一定数目的位(bit)来表示。位是计算机系统中最基本的数据表示单位。

每一个组分中位的数目称之为位深。位深实际上是测量颜色分辨率的一种方法。如果位深为 1,则可以记录两种状态的颜色,一般指黑、白二种颜色。位深越大,颜色的变化范围越宽。

最普通的位深是 8 bits/channel,假设一幅图像由三个通道组成,那么该图像的位深为 24 bits/channel,三个通道合在一起可表示 16 777 216(2^{24})种颜色,亦称真彩色。

2. 规范化值

因为不同的图像可以用不同的位深存储,因此其中的颜色值可以用不同的数值范围来表示。如果把这些数值规范成[0,1]之间的浮点数,引用像素的数值就比较方便。例如,对于 8 bits/channel 的像素来说,除以 255 得到这种规范值。对于 10 bits/channel 的像素,则除以 1023 得到规范值。

规范化的好处是用户不需要担心源图的位深,使得图像之间的数学运算更容易处理。

1.1.6 图像大小、颜色深度、图像文件大小

1. 图像大小

与图像文件大小相关但不同,指的是一幅图中包含多少个绝对的像素个数。

2. 图像大小的二种表示方式

(1) 使用图像分辨率与尺寸来联合表示;

(2) 直接用图像中所包含的绝对像素个数来表示。

3. 颜色深度

颜色深度即位深,记录的是一个像素中可以存储的最大色彩数据量,比如 8 位位深表示 2^8 色(256 色)的色彩数据量。位深越大,颜色的变化也越精细。它是一个与图像文件大小有关的术语。

4. 图像文件大小

图像文件大小由图像尺寸、图像分辨率及颜色深度决定。

二个计算公式(在矩形图像的情况下):

图像大小= 图像的长×宽×图像分辨率平方

图像文件大小=图像大小×颜色深度

注:图像分辨率定义:在计算机的内部,光栅图形的分辨率用像素或"每英寸的像素(ppi)"来衡量。

1.1.7 图像缩放与内插-平均

1. 问题引入

图像在缩放过程中最易产生不光滑的效果,即边缘的锯齿现象。

2. 三种常用解决方法

解决锯齿现象常用的方法有最近邻法、双线性内插和双立方内插。

最近邻方法,如图 1.7(a)所示,实际并不是内插方法,在放大的图像中,只是对近邻像素选用相同的颜色值。比如:假设图中 3×3 的像素图的中心是 50%黑色,通过最近邻计算把该图像放大成 200%大小,这新图像的中心将包含 4 个 50%黑色的像素。其计算过程中不存在颜色平均,不能产生消锯齿效果。如果需放大的图像是矩形,且以 2 的倍数放大,则这种方法是足够好的。

双线性内插,如图 1.7(b)所示,根据原始位置的上下左右来计算最终颜色,新像素的颜色是近邻像素的平均值,可产生消锯齿效果,但对于反映图像的尺寸变化而言,它不是最精细的方法。

双立方内插,如图 1.7(c)所示,根据原始位置的上下左右及对角线来计算最终颜色,但它在对总和作平均时,对区域中占支配地位的色调给予优先考虑——加权平均。这是最费时的缩放算法,计算量大,但其美学效果最忠实于原作。

（a）最近邻方法

（b）双线性内插

（c）双立方内插

图 1.7　图像放大与内插平均

实际上,图像中的内插方法还用于图像处理的其他方面。比如:亮度、对比度、饱和度、锐

化等基本图像处理,都是通过内插或外插来实现的,如彩图 2 所示。

1.1.8 混淆与反混淆

1. 概念

混淆是视觉数据的错误表示,它包括细节部分的莫尔图案(moire pattern)、细线到点的蜕变和表面边界的阶梯现象。这里一般指表面边界的阶梯现象,即锯齿(jaggies)。

注:莫尔图案 即莫尔条纹,是 18 世纪法国研究人员莫尔先生首先发现的一种光学现象。从技术角度上讲,莫尔条纹是两条线或两个物体之间以恒定的角度和频率发生干涉的视觉结果,当人眼无法分辨这两条线或两个物体时,只能看到干涉的花纹,这种光学现象就是莫尔条纹。

2. 产生原因

混淆是由于缺少必要的视觉信息所引起。

3. 消除或缓解的方法

在计算机图形学中,消除或缓解混淆的方法主要有两种:(1)通过提高分辨率;(2)通过软件方法,即抗失真或羽化算法,如图 1.8(a)、(b)、(c)所示。对图像区域的色调进行平均,具体讲就是对位于直线或曲线边缘的像素的邻近阴影进行内插(参见 1.1.7 小节的介绍)。

（a）抗失真　　　　　　　　　　　　　　（b）羽化 1

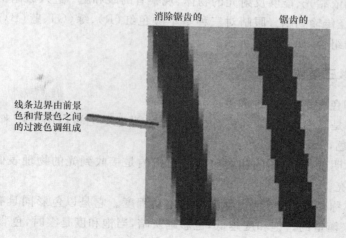

（c）羽化 2

图 1.8　反混淆的软件方法

1.1.9　数字图像的文件格式

数字图像的文件格式有多种,每种格式都有其优缺点,与文件格式的各种属性有关。其常见属性有:

(1) 可变的位深;

(2) 不同的图像分辨率;

(3) 压缩方法;

(4) 注释;

(5) 附加通道。

数字图像常见的文件格式有:TIFF 、JPEG、Bitmap、GIF 、Pixar 等。

1.2　有关色彩应用的基础知识

1.2.1　色彩的由来

色彩是破碎的光,太阳光与地球相撞,四分五裂,因而形成了美丽的色彩。

1. 光与色彩

光是一种电磁波,就象用于广播和电视的无线电波一样。光的特性是随着电磁波的波长而改变的,其范围是从无线电波,经过可见光,到伽马射线。波长约为 400～700 nm 的电磁波所携带的能量能刺激人的器官,产生光感。国际照明委员会(CIE)把可见光的波长定义在 380～780 nm。人中午接受的太阳光,作为"白色光",是可见光的混合,波长从 400～700 nm,如彩图 3 所示。

当白色光穿过棱镜时,光被分解成彩虹的七色光。当这种光遇到物体时,部分被反射回来,我们接收的反射光被当作是物体的颜色。

2. 色彩识别

人的色彩识别依靠光、能够反射光的物体、观察者的眼和脑。进入眼睛的光线转换成神经信号,通过视觉神经传输到脑。眼睛对三种基本颜色红(R)、绿(G)、蓝(B)产生反应,脑会接收到这三种信号的组合,如彩图 4 所示。

1.2.2　色彩三要素

色彩三要素即色相、亮度和饱和度。

(1) 色相指的是基本颜色,如红色、黄色、绿色和蓝色。它可以用色环来表示,此色环从红色到绿色,再到蓝色,最后回到红色。

(2) 亮度亦称明度,即色彩的相对明暗。它指的是接收到光的物理表面的反射程度。亮度越高,色彩越明亮。

(3) 饱和度亦称彩度,是指色彩看起来的生动程度。它是以色彩同具有同一亮度的中性灰度的区别程度来衡量的。饱和度越低,色彩越灰暗,当饱和度是零时,色彩变成灰色。

1.2.3　色彩体系与色立体

为了全面、科学、直观地表述色彩概念及其构成规律,需要把色彩三要素按一定次序标号

排列到一个完整而严密的色彩系统中。这种色彩表示方法称为色彩体系。将这种色彩体系借用三维空间的形式来同时展示色彩的色相、亮度和饱和度之间的变化关系,称之为色立体。

1. 色立体结构示意图

在色彩学家的心目中,理想化的色立体是一个类似地球仪的模型,如图 1.9 所示。南半球是以黑色为主的暗色系,北半球是以白色为主的明色系。赤道带是按光谱色等差次序组成的色相环。

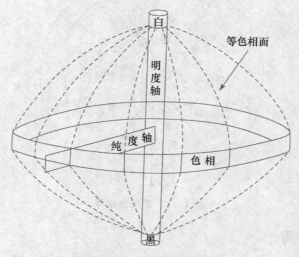

图 1.9 理想的色立体

2. 孟氏色立体

孟氏色立体是美国色彩学家孟塞尔以色彩三要素为基础,结合色彩视觉心理因素而制定的,如彩图 5 所示。

其中图 1.10 所示 A 代表色相,B 代表饱和度,C 代表亮度。

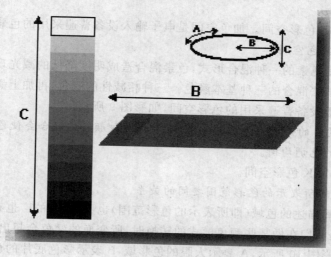

图 1.10 孟氏色立体

3. 孟氏色相环

孟氏色立体的孟氏色相环如彩图 6 及图 1.11 所示,其中,红(R)、黄(Y)、绿(G)、蓝(B)和紫(P)是 5 种基本色。在每一种颜色之间又要进行第二级划分,有 10 级。色相名称用标号表示。比如,5Y 标志着黄色的主色。在色相环中,相对的色相为互补关系。

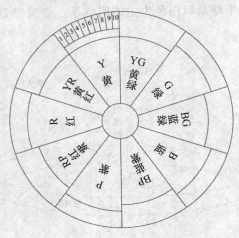

图 1.11　孟氏色相环

1.2.4　色彩空间

色彩空间是一种以概念和数来描述色彩范围(亦称色彩域)的方法。

1. CIE Lab 色彩空间

该色彩模式是由国际照明委员会提出的,更适合于人眼所感知的色彩范围,如彩图 7 所示。其中,L 表示明度,a 表示颜色从绿色到红色,b 表示从蓝色到黄色。

2. 加色混合与加色空间

加色混合实际上指的是色光的混合,红(R)、绿(G)、蓝(B)色光是加色混合的三原色光,如彩图 8 所示。

加色空间即 RGB 色彩空间。加色空间是电子输入设备普遍采用的色彩空间。

3. 减色混合与减色空间

减色混合指的是色素的一种混合形式,色素混合造成明度降低的减光现象。其中青色、洋红和黄色是用于相减法混合的三种基本颜色。三种相减性的颜色,再加上黑色,便是打印机和印刷设备等电子出版设备普遍采用的色彩空间,如彩图 9 所示。

注:加入黑色的目的是因为印刷的考虑,或者说三种颜料的混合会使色调混浊,黑色的加入可以使印刷出来的色调均衡。

减色空间即 CMYK 色彩空间。

4. 各类色彩空间所表示的色彩范围之间的关系

不同的色彩空间描述的色域(即所表示的色彩范围)也不同,有的广也有的窄,存在包含与交叉的关系,这就是我们在做某些颜色模式的转换时,所变换的颜色会超出了另一种颜色模式的色域的缘故。如彩图 10 所示,A 表示人眼的色彩域,B 表示彩色底片的色彩域,C 表示计算机显示器的色彩域,D 表示打印机的色彩域。

1.2.5 色彩模型

色彩模型是色彩空间在实际应用中的具体体现。

1. LAB 色彩模型

LAB 色彩模型是客观的色彩模型,适合科学家刻画色彩世界使用的模型。由于 CIE LAB 是独立于设备的,所以需要通过软件由 RGB 转换到 CMYK,或由 CMYK 转换到 RGB。

2. HSB 色彩模型

HSB 色彩模型是直观的色彩模型,艺术家直观地感知色彩世界所用的模型。

3. RGB 色彩模型

RGB 色彩模型是光、数字摄影、数字暗室、电子显示设备使用的色彩模型。

4. CMYK 色彩模型

CMYK 色彩模型是颜料、数字绘画、印刷出版业使用的色彩模型。

1.2.6 色彩模式

色彩模式是色彩空间在数字暗室及数字绘画软件中的具体实现,俗称电子色彩模式。不同的色彩模式与色彩深度概念也有关联。

几种常见的电子色彩模式为:黑白模式、灰度模式、索引模式、RGB 模式、CMYK 模式、HSB 模式、LAB 模式等(这方面的内容参见本书姐妹篇《数字化艺术》的介绍)。

第二章　数字摄影与数字暗室技术

术语： 颜色校正　空间滤波　几何变换　MATTE　MASK　退光图像
蒙版　预乘图像　图像混合模式　图像分析工具
直方图与直方图工具　曲线图与曲线工具　黑点工具　白点工具
减淡工具　加深工具

2.1　基本图像操作

本章介绍的基本图像操作指的是对图像的颜色校正、空间滤波、几何变换这三大类基本操作。

任何对图像的操作都是对图像的修改，最终都会对图像本身造成损害。有时候这种损害是微不足道的，但有时候这个问题很突出。对图像的操作从有限的数据开始，经过多个处理步骤后某些数据可能丢失。

一个好的数字艺术家需要知道哪些操作或组合操作很可能造成人为痕迹或引起数据丢失。

本节介绍的图像操作只涉及一元操作，操作对象只限于源图像。如不作特别说明，本节中操作、运算两词意义相同。

2.1.1　颜色校正（color-correction）

执行颜色校正操作时，可以基于不同的色彩模型。这里只介绍 RGB 与 HSV 模型下的操作。

我们给出一张曲线图（graph）来表示图像中受操作影响的像素，用曲线图来刻画函数的行为，这样可以更直观地看到图像是如何被修改的。X 轴代表原始图像中像素的值，Y 表示执行颜色操作后的被转换的像素值。未经修改的图像曲线图如图 2.1 所示。其中值为 0.5 的像素经操作后仍为 0.5。

假设将某图像中的每一个像素值都乘以某一常数值，这就是所谓的"亮度操作"。乘以2.0

后的结果如图 2.2 所示。中值为 0.5 像素(中灰)映射成为中值为 1 像素(白色)的新图像。换句话说,每一个新像素现在都是操作前亮度的两倍。通常规范化像素值在[0,1]之间,操作后超出这个范围的值可能也可能不被剪切(clipped),取决于所使用的软件工具。本例中,图 2.2 显示未被剪切。源图像中原本 0.5 以上的值现在都等于 1.0。

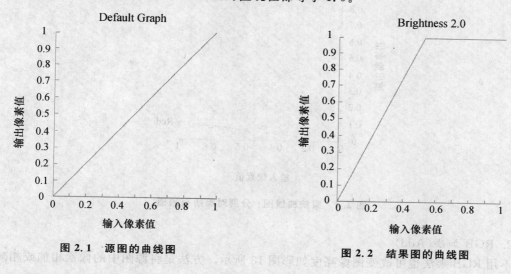

图 2.1　源图的曲线图　　　　　　　　图 2.2　结果图的曲线图

1. RGB 乘法(Multiply)

外行可能不认为亮度的改变会产生色彩的变化,但它确实产生了可视的颜色改变。所以对亮度(brightness)和对比度(contrast)产生影响的操作都归入颜色校正(color-correction)。

亮度操作对每一个像素点乘以一个常数值,它是 RGB 乘法的一个特例。我们也可以对不同的通道乘以不同的值。

针对亮度操作,假设 I 代表源图像,O 代表结果图像,则上述操作可表述为:O = I * 2.0。

同等对所有颜色通道(R,G,B)如图 2.3 所示,结果改变整体亮度或对比度如彩图 11 所示;分别对待各个颜色通道如彩图 12 所示:结果是颜色产生偏移。

说明:这里的乘法曲线图中,1 表示纯白,0 表示纯黑。

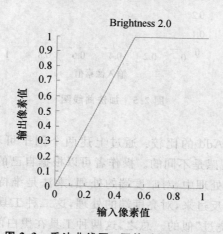

图 2.3　乘法曲线图:同等对待所有通道

分别对待所有通道（R，G，B）如图 2.4 所示，结果相当显绿的蓝色如彩图 12 所示。

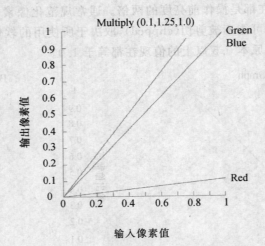

图 2.4　乘法曲线图：分别对等所有通道

2．RGB 加法（Add）

不用 RGB 乘法也可改变图像亮度如彩图 13 所示。方法是将源图中的像素相加或相减一个常数值所得如图 2.5 所示，上述操作可表述为：$O = I + 0.2$。

说明：在加法曲线图中，0 表示纯白，1 表示纯黑。

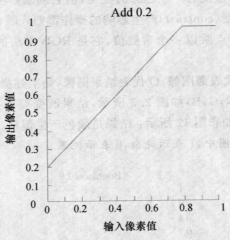

图 2.5　加法曲线图

RGB Multiply 与 RGB Add 的比较：通过上述两个例子可看出，使图像变亮的操作有 RGB 乘法与加法。变亮的观感是不同的。操作者可以根据自己的需要作出选择。

在针对黑白两端像素的处理中，对暗度端的处理，乘法是维持最暗的黑色，而加法中的灰色变成了黑色或者消失了。反过来，对亮度端的处理，这二种工具都把像素推向纯白，使图像中的光亮的区域看起来像"烧过"似的。总之，这两种工具在黑白两端都存在问题。为此，引入 RGB Gamma 操作。

3. RGB Gamma 操作

RGB Gamma 操作受欢迎原因很显然是因为：值为 0 或 1 的像素经 RGB Gamma 操作后维持不变，只对非黑、非白像素有效，如图 2.6 所示。上述操作表述为：$O = I * 1/Gamma$，假定此例中 Gamma 值为 1.7，则初始值 I 为 0.5 的像素经操作后变成了 0.665。

从图 2.6 可以看出，端点的亮度范围保持不变，中间范围的值受影响最大，当到达两端点时，影响逐渐减小。如彩图 14 所示，可发现主要是中级亮度的像素值发生了提升。图像看起来确实变亮了，但并没有出现前两种方法产生的问题黑色被去除或亮色区域被剪切为纯白。经过 Gamma 操作使得图像看起来不仅更自然，而且也能减少可能损害其他操作的数据丢失。

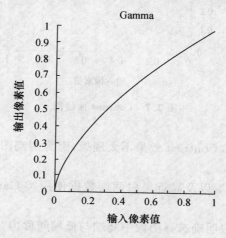

图 2.6　Gamma 曲线图

 Gamma 一词还有其他含义，不要混淆。

4. RGB Invert

RGB Invert 操作是一种对颜色取补色的操作。亮色区域变成暗色区域，反之亦然。对于彩色图像来说，得到的效果看起来与相片的负片类似如彩图 15 所示。上述操作表述为：$O = (1-I)$。

尽管单独产生图像负片的需求有限，但这个操作普遍的用途是用于修改用作 mask 或 matte 的图像，参见后续章节。

5. RGB Contrast

RGB Contrast 运算是一种改变图像中高调或低调（the upper and lower）颜色范围之间亮度关系的方法。提升对比意味着使暗色区域变的更黑，亮色区域变得更亮。降低对比意味着使暗色和亮色的范畴靠得更近。

如何实现 Contrast 运算并没有统一的标准。一个很基本的实现方式是将前面讲过的几种方法组合在一起。例如，希望增加图像的对比，可以用式子表述为：$O = (I-0.33) * 3$，其曲线如图 2.7 所示。

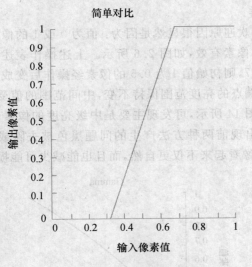

图 2.7 Contrast 曲线图

按上述公式实现的 RGB Contrast 效果不太理想,因为两端图像数据变化急剧(效果如彩图 16 所示)。

较好的方法是对黑白两端以及靠近黑白两端数据使用类 Gamma 曲线,尤其对两端范围内的像素。

理想的做法是,允许用户明确选择图像中高端与低端间称为"偏差对比(biased contrast)"的边界。如图 2.8 所示,凹凸曲线的转折点正好在 0.5 处,50％亮度以上的所有像素变得更亮,50％以下变得更暗,效果如彩图 17 所示。如果我们的图像中亮色区域和暗色区域的分布相对均匀,操作后的效果更好。但是如果图像整个很暗或很亮,我们可能需要调节转折的中点。假定有一张暗色图,其中没有像素亮度超出0.5,我们可能希望把偏差点(bias point)设在0.25。如果不这样做,图像中所有东西将会变的更暗,因为所有的值都在 0.5 以下,它们被认为是图像中的暗区域。图 2.9 表示了偏差对比,偏差点设在 0.25。

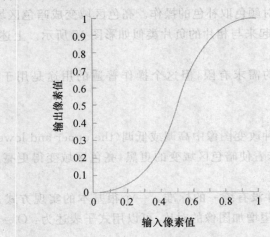

图 2.8 Contrast 操作的类 Gamma 曲线

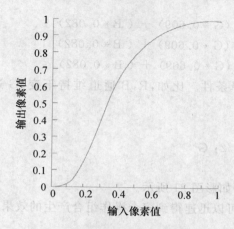

图 2.9　Contrast 操作与偏差对比

注：Photoshop 中的曲线工具使用就是这一方法。

6. HSV 操作

在做颜色校正时，还可以使用 HSV 模型。这是一种直观的色彩模型，是适合艺术家使用的模型。因为使用 RGB 模型查看颜色值不方便。比如，通过 RGB 来改变图像的饱和度就很麻烦，但使用 HSV 模型处理起来就很直接、方便。

彩图 18 是源图像，彩图 19 是饱和度减少大约 50% 的例子。由于 HSV 使用圆周表示色相，可以通过旋转角度得到不同的颜色。彩图 20 是彩图 19 色相旋转 180 度后得到的效果图。你可以发现图像中的每一种颜色都被改变成了其对应的补色，但同时保持亮度和饱和关系不变。

7. 表达式方法

如果上述颜色校正操作都不能达到用户期望的观感，在进行数字暗室软件设计时，可以考虑允许用户交互定义数学表达式，来修改图像的颜色。

这种类型的表达式语言本质上是一种简化的计算机语言，数字暗室软件支持大量表达式和数学计算。允许用户创建非常复杂的表达式。由于不同的软件包之间这种工具变化较大，所以我们需要定义一些规则。一般，这些操作的语法假设是类 C 的，并且预定义了某些内嵌关键字和函数。

一个简单的例子：

R= R * 0.75

G=G * 0.75

B=B * 0.75

结果是图像变暗 25%。

另一个例子：

R=(R+G+B)/3

B=(R+G+B)/3

G= (R+G+B)/3

结果是得到一张单色图像。

一个更合适的表达式，它考虑了人眼对红、绿、蓝亮度的不同敏感性。

$$R = (R * 0.309) + (G * 0.609) + (B * 0.082)$$
$$G = (R * 0.309) + (G * 0.609) + (B * 0.082)$$
$$B = (R * 0.309) + (G * 0.609) + (B * 0.082)$$

表达式也可以包含选择条件。比如,R,B 通道维持不变,G 通道视条件而变。看下列例子:

$$R=R$$
$$G=R>G?(R+G)/2:G$$
$$B=B$$

执行该表达式后的观感效果如彩图 21 所示。

可以看出,表达式方法可以迅速得到多个操作组合产生的效果。

2.1.2 空间滤波

迄今为止,我们介绍的所有图像操作仅仅涉及具体输入颜色与具体输出颜色之间的直接映射。这种映射可以描述成简单的函数(运算和操作二词与此同义),计算像素输出颜色值需要初始颜色值及确定使用何种映射关系(即采用何种一元操作)。

空间滤波与颜色校正不同的是前者不仅考虑单个输入像素,而且考虑了输入像素周围的一些邻居像素,如图 2.10 所示。

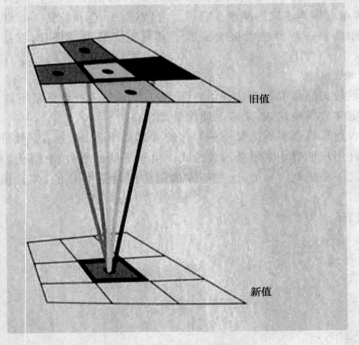

图 2.10 空间滤波示意图

1. 卷积(Convolves)

最普遍的空间滤波器简单称作卷积滤波器(convolution filter)。

卷积是定义于卷积滤波器与卷积核之间的加权平均运算。它考虑某个具体的像素以

及该具体像素周围的某些具体数目的邻近像素，然后使用加权平均来得到输出像素的值。这组邻近像素称为卷积核（kernel），通常是一个奇数阶的矩阵。该矩阵最常见的阶为 3×3，5×5。

为了控制加权，定义某个具体的卷积滤波器用于这种计算。这个滤波器的阶与卷积核的阶相同。

虽然通常不需要选择具体的滤波器，但我们还是花点时间来看看其中的数学意义。

比如使用滤波器：

$$\begin{matrix} -1 & -1 & -1 \\ -1 & 8 & -1 \\ -1 & -1 & -1 \end{matrix}$$

滤波器与卷积核的对应值相乘并相加后得到新值（大于 1 及小于 0 的值被截去），得到如图 2.11 所示的结果。上述滤波器是用来检测边（detect edges）的。

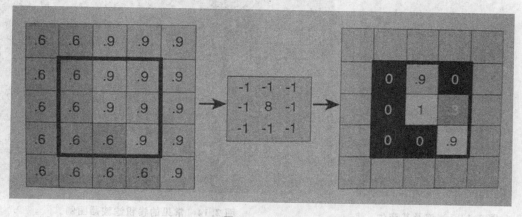

图 2.11　卷积

如图 2.12 所示，每当原图中存在颜色变迁的区域时它就产生一个亮色像素，每当原图为不变色调时，就产生一个暗色像素。

图 2.12　原图及边检测滤波器的结果

滤波效果的不同是由加权计算中的卷积滤波器和卷积核决定的,如图 2.13 所示。对于彩色图来说,这种处理必须重复三次,通过权重的改变来产生各像素对新值的不同影响。

存在大量不同的卷积滤波器如图 2.14 所示,如果想要得到某种特定的效果,请查找有关的图像处理书籍。

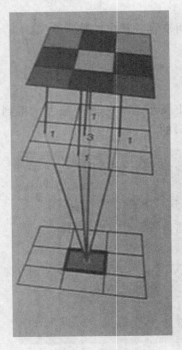

图 2.13　滤波及其产生

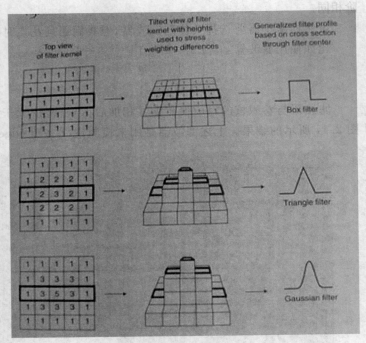

图 2.14　常见的卷积滤波器图例

2. 模糊/柔化(Blurring)

针对图像模糊/柔化存在许多不同的算法。算法不同,模糊/柔化得到的观感也有所不同,但基本的算法思路是一致的,即将邻近像素与当前像素部分加权得到新的像素。最终效果使图像在锐利度上有明显的下降。

模糊/柔化可以用来降低边线像素之间的对比度,也可用来减少或消除杂色、败笔、干扰点等。

常见的柔化类型有:高斯柔化,运动柔化和辐射柔化等,如彩图 22 所示。

一般普通的模糊算法使用简单的卷积。下面是一个 3×3 的卷积使用的滤波器:

$$1\quad1\quad1$$
$$1\quad1\quad1$$
$$1\quad1\quad1$$

使用它将对图像观感产生轻度模糊。卷积核越大,图像模糊的范围越大,尽管付出了算法计算速度的代价,其效果如图 2.15 所示。

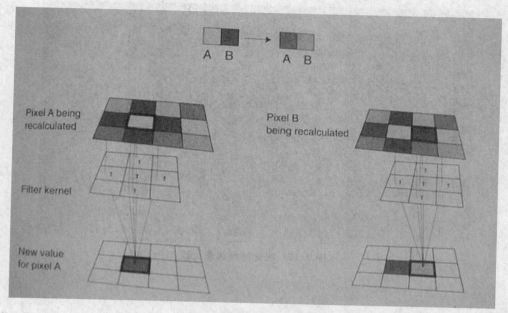

图 2.15　模糊滤波示意图

　　另外,简单的模糊算法常常用来模拟调焦不准的效果,但传统的调焦不准(defocus)与算法产生的模糊两者之间的观感还是有差别的,如彩图 23 所示。

　　3. 锐化(Sharpen)

　　既然可以模糊也就可以锐化。锐化实际上是增加颜色变迁区域之间的对比。锐化并不能创建或恢复丢失的信息,锐化事实上没有增加图像的细节,仅仅是改变了眼的观感。这种技巧只能用到一定程度,结果常常产生一些不期望的加工痕迹。

　　图 2.16(a)所示中从暗灰到亮灰之间有一个直线变迁带。图 2.16(b)所示的是锐化后的结果。对应的曲线图如图 2.17 所示。注意颜色变迁带处的对比度变化。亮色区域略更亮,暗色区域更暗。

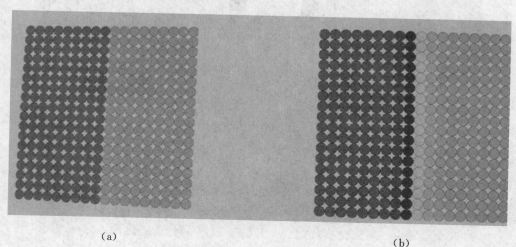

(a)　　　　　　　　　　　　　　　　　　　(b)

图 2.16　锐化及锐化效果的示意图

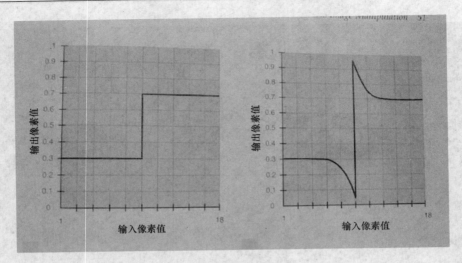

图 2.17　锐化的曲线图比较

提示　与柔化相反,锐化是通过加大相邻像素之间的反差(即对比度)来"增加"细节,并增大光栅图的"聚焦"度。但它们之间并非互逆过程,交替重复使用这二种操作只会降低图像质量。

简单的锐化算法使用简单的卷积。例如一个 3×3 的卷积使用下列滤波器,如图 2.18 所示。

$$-1 \quad -1 \quad -1$$
$$-1 \quad \quad 5 \quad -1$$
$$-1 \quad -1 \quad -1$$

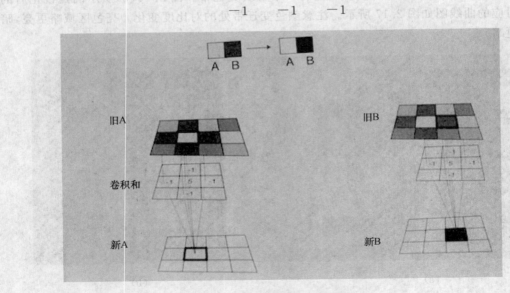

图 2.18　锐化及其卷积

多次柔化的极端是只剩单一的像素值,而多次锐化的极端是高对比度区域的混合。好的锐化工具允许用户选择锐化的数量及程度。如果使用卷积工具来执行锐化,增加锐化程度可以通过增加矩阵中的权值来获得,增加锐化数量可以通过使用更大的矩阵来获得。

锐化滤镜变体:边界锐化是将锐化效果限制在对比度较大差异的区域(非常高频区),结果是突出了图像的轮廓。边界检测是搜索高对比度区域,将其转换为线条,同时将图形的其他区域转为白色或当前背景色(参见 Photoshop 的滤镜 Sharpen/SharpenEdges 及 Stylize/Find Edges,Growing Edges 等),如彩图 24 所示。

4. 中值滤波器(Median Filter)

某些空间滤波器并不使用特定的加权矩阵来决定像素平均在一起的方式,而是使用其他规则来确定结果。中值滤波器就是这样一种空间滤波器。它对核中的所有像素依据亮度排序,从高到低,然后将问题像素值修改为该排列中的中值,或中间值。结果是中值滤波器去除了单像素噪声,同时图像的锐利度略有降低。

图 2.19(a)所示的是一幅具有显著噪声尖峰信号(小亮点与暗点)的图像。图 2.19(b)所示的是中值滤波后的图像。可以看出,大量的噪声消失了。再次使用中值滤波,其余的噪声也可能被去除。

这个操作并不是没有代价的,因为每次使用中值滤波后,图像都会略为柔化,因此中值滤波通常只在某种阈值内使用,所被取代的像素是那些在某个阈值内变化的像素。噪声外的区域不被改变,整个图像受到的柔化程度比标准中值要小。

（a）　　　　　　　　　　　　　　　　（b）

图 2.19　中值滤波与去噪

2.1.3　几何变换

颜色校正和空间滤波都是将原有像素值映射成新值,而几何变换则是将像素值映射成新的位置。目的是产生不同观感的图像。常见的几何变换有图像平移、旋转、缩放、3D 变换等。

图像的几何变换是相对某个预定义的帧来进行的。首先必须定义工作分辨率,工作分辨率就是图像的初始分辨率。每一个像素都在这张帧里移动。通常工作分辨率是通过给出像素宽和高来表示的。分辨率越大图像的细节越丰富,但存储开销也越大。以下限为例,电视视频游戏中每个 Web 页面为 200 像素或 300 像素宽,广播视频(取决于所在国家的标准),通常范围为 700×500。电影胶片通常为 2000 像素宽,尽管这可以变化很大。

假设下列几何变换的执行条件设置为：初始图像工作分辨率是 1200×900，如图 2.20 所示，处理后的图像分辨率设为为 900×600，源点假设在帧的左下方。

图 2.20　几何变换与工作分辨率

1. 简单平移（Panning）

沿 X, Y 轴各移动若干像素，超出工作分辨率边界的部分，图像如何处理与具体的软件包有关。有些软件将它们剪切或丢失掉如图 2.21(b) 所示，而有些软件则采用一种普遍的选择处理方法，由用户指定图像 wrap around 到帧的另一端，如图 2.21(c) 所示。

(a)

(b)

(c)

图 2.21　简单平移变换

2. 旋转(Rotate)

旋转涉及到的控制参数有旋转中心和旋转度。

图 2.22(a)和(b)分别为旋转中心在原点及旋转中心在图片中心的旋转效果。

(a) (b)

图 2.22 旋转变换

3. 缩放(Zoom)

缩放涉及到的控制参数有缩放中心和缩放比例。

图 2.23(a)和(b)的分别为缩放中心在原点和缩放中心在图片中心,且沿 X,Y 轴方向的缩小比例均为 50% 的效果图。

注:X,Y 轴方向的缩放比例可以各不相同。

(a) (b)

图 2.23 缩放变换

4. 镜像(Flip)

镜像指的是针对某个轴的非旋转对称变换(注意与单纯旋转 180 度区分)。图 2.24(b)和(c)分别以 $X=-1$ 及 $Y=-1$ 轴为例得到镜像变换图镜像变换可以用于制作图像的阴影或反射效果(具体应用见第六章)。

（a）

（b）

（c）

图 2.24　镜像变换

5. 3D 变换

选定图像旋转使它看起来似乎在 3D 环境里移动，由此带来各种各样的透视效果。

图像沿着 X 轴部分旋转，可以看出显见的透视效果，图 2.25 所示的是按透视方法使图像的底部被压缩，而图像顶部被扩大的效果图。沿 Y 轴的透视效果以此类推。

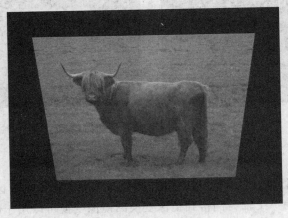

图 2.25　3D 变换

有些软件不支持这种透视变换的概念。它有可能支持如角钉（corner-pinning）之类的操

作,用户可以交互调节图像的四个角点来得到各种透视效果。

6. 变形(Warping)

变形是一种更复杂的变换方法。概念上讲,你可以把变形想象成图像印在一张可拉伸的橡胶纸上。图像变形通常由网格或一系列样条曲线控制,如图 2.26 所示。

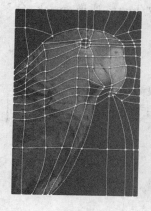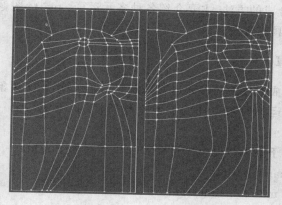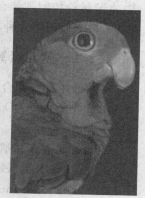

图 2.26 **Warping 变形**

 变形(Warping)与动画意义上的变形(Morphing)的技术区别,后者是(一段时间内两图像之间)Warping 和 dissolving 的复杂组合。有动画的含义在里面(注:与下一节的图像合成中的 MIX 操作的注解对应看)。

7. 表达式语言

也可以使用数学表达式来定义几何变换参数。比如 $X=X+30$,定义的是平移变换;再比如,$Y=Y+50*\sin(x*0.02)$,定义了一个波形位移。

本例中,sin 函数的值—1,1 之间,取决于 X 的值,再与 50 相乘意味着 pixel 的位移范围在 —50~50 之间。这个波形位移的效果如图 2.27 所示。

图 2.27 **波形位移**

2.2　基本图像合成

上一节"基本图像操作"讨论了图像的颜色校正、空间滤波、几何变换等一元图像运算的方法,本节讨论控制图像合成的方法,主要介绍各种多元运算、matte 图像/matte 通道/mask、合并的 matte 通道等几种具体方法。

2.2.1　多元运算

本节介绍的图像合成方法中的多元运算只限于二元运算,操作对象为两幅源图像。

本节介绍的 ADD 运算符可以作为二元操作符使用,不要与上一节的同名一元操作符混淆。

下面二元运算都基于如下假设:对于图像 A 和 B 有如下表示:

A_{rgb} = The RGB channels, only

A_a = The alpha, or matte channel, only

A = All the channels(be there three or more) of the image

B_{rgb} = The RGB channels, only

B_a = The alpha, or matte channel, only

B = All the channels(be there three or more) of the image

M = matte image

O = Output

1. ADD

ADD 运算表示成:O= A+B。无论是对于三通道图像还是四通道图像,该操作都是一样的。

$$O_{rgb} = A_{rgb} + B_{rgb} \text{ 和 } O_a = A_a + B_a$$

实际图像执行 ADD 合成后效果如彩图 25 所示。可以看出,观感效果相当于传统摄影术中的二次曝光。

注:如果希望第一幅图像的某些部分挡住第二幅图像的光透入,则需要引入 matte 的概念。

图 2.28　matte 图像

2. Matte

图像合成操作(指应用)中最关键是理解蒙版。蒙版一词来自技术用语 matte(退光图像)如图 2.28 所示。合成不同的图像序列应提供尽可能多的控制,比如控制各类图像的哪些部分是可用或不可用的,控制各图层的透明度等。需要一种方法能够定义和控制这些直观的属性,这就是 matte 图像方法。

从表示它的数据来讲,matte 图像与其他类型的图像没有差别,通常可以像对待其他图像一样看待它。但它的用途不同。它不是某个场景的可视表示,它更像一幅工具图像,用来控制各个合成操作。通常把 matte 图像考虑成单通道的灰度图像。

在图像合成应用中,通常就把 matte 理解成 mask(蒙版)。在具体应用中,我们限定 mask 指的是用来控制或限制图像合成操作中某些参数的一般图像。

3. Over

我们最终希望讨论一些更有用的合成工具,它们不仅可以接受 ADD 之类的两元运算,而且可以接受包括 matte 在内的多个输入,有选择地合并两个图像,这样的合成工具中最常用的是 Over 运算。

Over 接收两幅图像,将第三幅图像作为控制 matte,把第一幅图像放在第二幅图像上。

数学表达式为(这里图像 M 为图像 A 的 matte):

$$O=(A \times M)+[(1-M) \times B]$$

这里的 matte(M,1−M 都是蒙版)中 0 表示纯黑,1 表示纯白(有些蒙版不是纯白纯黑,是灰阶图,其颜色值在 0,1 之间变化),如图 2.29 所示。

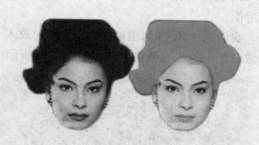

图 2.29 蒙版中的纯黑、纯白及灰阶与合成效果比较

Over 执行步骤:

第一步,前景图(见彩图 26(a))乘以 matte 图像(见彩图 26(b))得到第一张中间图(见彩图 26(c)),matte 之外的区域变成黑色,matte 的白色区域之外的部分前景图维持不变。

第二步,使用反转(invert)的 matte 图像(1−M)(见彩图 26(d)),将它与背景图 B(见彩图 26(e))相乘,相乘后得到一张新的中间图(1−M)×B(见彩图 26(f))。

第三步,把这二张中间图做 Over 运算,得到最终的合成效果如彩图 26(g)所示。

提示 绝大多数图像合成操作常常是一些较简单的操作的依次应用。可以通过使用有限的操作来创建更复杂的操作。

4. Mix

Mix 方法指的是两张图像的加权加法,数学表达式为

$$O=(MV\times A)+[(1-MV)\times B]$$

其中:MV(mix value)指的是第一张图的混合比。

彩图 27 显示了 75％的 A 与 25％的 B 相加的效果。

注:动画特技 dissolve 一幅图经过一段时间"溶解"成另一幅图,就是把 MV 的值从 100％A,0％B,逐渐变化到 0％A,100％B。与上一节的 Warping 操作中关于 Morphing 的注释对应着。

5. Subtract

Subtract 运算的数学表达式为:$O=A-B$,属于不对称的操作。其中,$A-B$ 与 $B-A$ 是不同的。

具体实现 Subtract 时,绝大多数软件允许用户选择是否截掉 0 以下的值,或者取结果的绝对值。

6. In

In 运算的数学表达式为 $O=A\times B_a$。

有些多元操作仅仅需要第二幅图的 matte 图像(这里 matte 图像可以是单通道的图像也可以是四通道图像的 alpha 通道)。

In 就是这样一种操作。从式子可看出,它不需要第二幅图的颜色通道,尽管那是一幅四通道图。

我们在描述 In 的用法时,常说将 A 放入 B(place A in B)。结果图中仅仅包含图像 A 与图像 B 的 matte 重叠的区域,如图 2.30 所示。

图 2.30 in 运算

7. Out

Out 运算的数学表达式为：$O = A \times (1 - B_a)$，Out 是 In 的反操作。结果图中仅仅包含图像 A 与图像 B 的 matte 不重叠的区域，如图 2.31 所示。

8. A_{top}

A_{top} 运算的数学表达式为：$O = (A\ in\ B)\ over\ B$

前面提到，许多图像合成工具可以联合起来使用产生新的工具。对于这类工具中的大多数，不同的软件厂商给予不同的名称。下列介绍相当普遍的一种：A_{top} 操作。它把 A 放在 B 上，但仅仅放在 B 的 matte 区域上。

图 2.31　Out 运算

　　存在更复杂的操作，如 morphing，就是一种更复杂的操作，前面已解释，这里就不赘述。

2.2.2　matte 图像/matte 通道/ mask

1. matte 图像

许多系统和文件格式支持单通道 matte 图像，而某些系统则是简单地把相同信息的拷贝放入 RGB 图像的所有三个通道，后一种做法造成信息冗余浪费磁盘空间。比较理想的情况是，系统尽可能有效地存储单通道的 matte 图像，同时在需要时也允许系统把它看成是一般的 RGB 图像。

2. matte 通道

与使用何种软件包及选择何种文件格式有关，matte 也可以与三通道彩色图像绑在一起，作为独立的第四通道，这就是所谓的 matte 通道或称为 alpha 通道。

如何使用 matte 通道？在上一小节 Over 运算的执行步骤中已经讲述了它的具体用法。其中 matte 通道用来隔离或抽取图的前景部分如彩图 28(a)所示，然后把它放在经 Over 运算的图的背景上，如彩图 28(b)所示。得到效果如彩图 28(c)所示。

可以看出，matte 通道中白色区域（像素值为 1）用来指定前景中完全不透光的区域。反过来，matte 通道中黑色区域用来指定前景中透明，或有效移去的区域。matte 通道中的中间灰度级提供连续的透明度，较亮的像素（值大的像素）更不透光，较暗的像素允许更多的透明。

3. mask

有时我们希望限制某个操作影响的范围。一种相当有用的方法涉及到使用单独的 matte 作为控制图像。每当按这种方式使用 matte 时，通常就指的是 mask，如彩图 29 所示。

2.2.3　合并的 matte 通道

通常，将 matte 通道合并到一幅图像中作为第四通道时，图像的颜色通道也要修改，需要包含来自 matte 通道的某些信息。这就是预乘图像（premultiplied image）的概念。

如彩图 30(c)所示的颜色通道是彩图 30(a)乘以彩图 30(b)产生预乘图像的效果。可以看

出,matte 中为黑色的地方(值为 0),颜色通道变为黑。matte 中为纯白色的地方,颜色通道不变。中度灰的区域,RGB 图像中相应的像素被按比例暗化。

对于习惯使用合并 matte 通道的用户来说(诸如使用 3D 动画软件包的用户),前述 Over 等式似乎需要多加一步。实际上,Over 等式的第一步($A * M$)设计成产生标准的预乘图像,其作用等同于 3D 渲染软件产生的图像。回过头再来看 Over 操作,等式变成:

$$O_{rgb} = A_{rgb} + (1 - Aa) * B_{rgb}$$

注意输出图像的颜色通道独立于背景图的 matte。但是,输出图像的 matte 通道由下列计算得到:

$$O_a = A_a + (1 - A_a) * B_a$$

我们也可以写出所有四个通道的简化式子:

$$O_{rgba} = A_{rgba} + (1 - A_a) * B_{rgba}$$

预乘图像容易搞混,主要因为某些情况下相乘是自动执行的,某些情况下(或使用不同的软件包)相乘是由用户来完成的。

2.3 图像混合模式

图像混合模式可决定不同颜色(针对绘笔)或不同图层的像素合并的方式。下面列出了混合模式可造的参数。

正常(Normal):最终色与绘图色相同,以不透明度决定两个像素的结合方式,不透明度决定了两层的混合程度。

溶解(Dissolve):最终色与绘图色相同,只是根据每个像素点所在位置的透明度的不同,可随机用绘图色和底色取代。其结果通常是画面呈颗粒状或线条边缘粗糙化。

正片叠底(Multiply):将两个颜色的像素值相乘。执行正片叠底后的颜色比原来的两种颜色都深。

叠加(Overlay):绘图色被叠加到底色,但保留底色的高光和阴影部分,底色的颜色没有变化,而是和绘图色混合来体现源图的亮部和暗部。

滤色(Screen):作用结果与正片叠底相反,将两个颜色的补色相乘。通常执行后颜色都较浅。

柔光(Soft Light):根据绘图色的明暗度决定最终色时变暗还是变亮。当绘图色比 50% 的灰要亮,则底色图像就变亮;当绘图色比 50% 的灰要暗,则底色图像就变暗。

强光(Hard Light):根据绘图色的明暗度决定是执行"正片叠底"还是"滤色"模式。当绘图色比 50% 的灰要亮,则执行滤色模式,底色变亮。当绘图色比 50% 的灰要暗,则执行正片叠底,增加图像暗部。

变暗(Darken):查找各颜色通道内的颜色信息,并按照像素对比底色和绘图色,哪个更暗,就取它为像素最终的颜色。

变亮(Lighten):与变暗相反。

颜色加深(Color Burn):查看每个通道的颜色信息,通过增加对比度使底色的颜色变暗来反映绘图色。

线性加深(Linear Burn)：查看每个通道的颜色信息，通过降低亮度使底色的颜色变暗来反映绘图色。

颜色减淡(Color Dodge)：与颜色加深相反。

线性减淡(Linear Dodge)：与线性加深相反。

差值(Difference)：比较底色和绘图色，用较亮的像素点的值减去较暗的像素点的值，差值作为最终色的像素值。

排斥(Exclusion)：亮度值决定是绘图色减去底色，还是底色减去绘图色。其效果比Difference更柔和。

色相(Hue)：用底色的亮度，饱和度及绘图色的色相来建立最终色。

饱和度(Saturation)：用底色的亮度、色相及绘图色的饱和度来建立最终色。

颜色(Color)：用底色的亮度及绘图色的色相、饱和度来建立最终色。可保护原图的灰阶层次。

亮度(Luminosity)：用底色的饱和度、色相及绘图色的亮度来建立最终色。

背后(Behind)：中度灰的区域，RGB图像中相应的像素被按比例暗化。

最终色与绘图色相同，当在有透明区域的图层上操作时背后模式才出现。可将绘制的线条放在图层中图像的后面。

清除(Clear)：同背后模式一样，当在图层上操作时才出现。利用它，可以将图层中有像素的部分清除掉，使之透明。

亮光(Vivid Light)：根据绘图色通过增加或降低对比度，加深或减淡颜色。如果绘图色比50%的灰亮，图像通过降低对比被照亮；如果绘图色比50%的灰暗，图像通过增加对比被变暗；

线性光(Linear Light)：根据绘图色通过增加或降低亮度，加深或减淡颜色。如果绘图色比50%的灰亮，图像通过增加亮度被照亮；如果绘图色比50%的灰暗，图像通过降低亮度被变暗；

点光(Pin Light)：根据绘图色替换颜色。如果绘图色比50%的灰亮，比绘图色暗的像素被替换；比绘图色亮的像素不变化。如果绘图色比50%的灰暗，比绘图色亮的像素被替换；比绘图色暗的像素不变化。

不同混合模式产生的观感效果很难用语言描述出来如彩图31所示，这类观感效果有时很醒目，有时却不易察觉。此时经验很关键。

2.4　图像分析工具

2.4.1 直方图与直方图工具

1. 关于直方图

直方图是用于反映图像明、暗差异程度的一种统计图形。它是一张条形图，由一系列的竖线构成。描述的是256种亮度级水平上像素的数目。一幅全黑的图像在直方图上表示成从左至右贯穿上下的一系列黑色竖线的集合，而一幅全白的图像在直方图上表示成从左至右贯穿

上下的一系列白色竖线的集合。

　　图 2.32 为 256 色灰阶图像及其直方图,从直方图上看左边图像的色调的变化是均匀的。图 2.33 为 16 色灰阶图及其直方图,从直方图上看左边图像的色调的变化是断裂的。颜色值(灰度)的选择只有 16 种,不过肉眼看不出来。

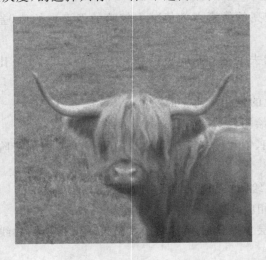
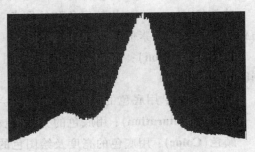

图 2.32　256 色图像及其直方图描述

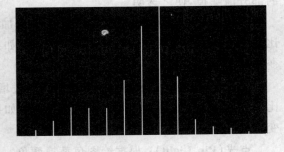

注:为了印刷观看的需要,此处直方图的黑白是颠倒的。

图 2.33　16 色图像及其直方图描述

　2. 关于直方图工具

　　直方图工具是笛卡尔坐标系下的直方图表示。图的横坐标表示图像从暗(左)到亮(右)的有效级别,而纵坐标则表示出图像中分配到每一个亮度级上的像素的百分比,如图 2.33 所示。

　　直方图工具用途很广,但主要用于图像的色调调节,如图 2.34 所示。

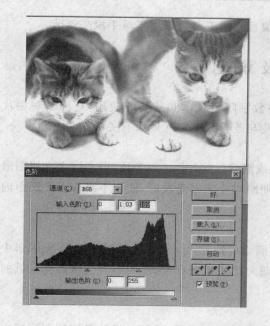
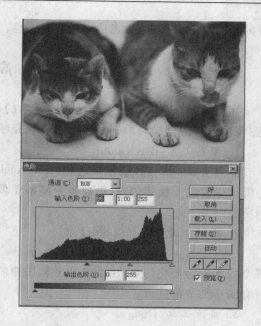

图 2.34　图像及其直方图工具调节

2.4.2　曲线图与曲线工具

1. 关于曲线图

曲线图横轴表示输入图像(未改变时的原像素)的亮度,纵轴表示输出(修改后的像素)亮度,左下角(源点)为 0 表示纯黑,右上角表示纯白,如图 2.35 所示。

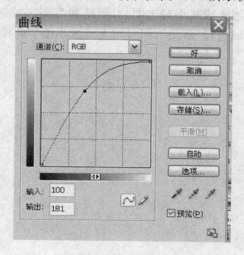

图 2.35　曲线图

2. 关于曲线工具

曲线工具是笛卡尔坐标系下的曲线图表示。使用曲线工具编辑曲线时改变的是相对于原始(输入)直线的最终(输出)的亮度等级。曲线工具用途也很广,但主要用于图像的色调调节。

曲线工具与直方图工具的差异在于:曲线工具比直方图工具的调节更细腻。曲线工具调

节的特点是一切靠直觉，表达十分直观感性。不像直方图工具可以用定量手段来调节。

2.5　高级议题

高级议题是再现和拓展传统暗室技术的一些数字暗室技术和技巧的应用，它涉及对相片（图像，图片）的全局与局部加工。本节只介绍一些与改善数字曝光效果有关的工具。

1. 黑点工具（Black point）

黑点工具：为一种颜色拾色器（color picker）或滴管（eyedropper）工具，用来指定光栅图形中哪个像素成为最暗的点，由此改变整幅图像的明暗对比或曝光程度，使用不当会丢失阴影内的所有细节。

2. 白点工具（White point）

白点工具：一种颜色拾色器（color picker）或滴管（eyedropper）工具，用来指定光栅图形中哪个像素成为最亮的点，由此改变整幅图像的明暗对比或曝光程度，使用不当会将高亮区域的所有图形细节都抹掉。

3. 减淡工具（Dodge）

源于传统暗室技术，是一种相片真实感模拟技术。减淡又译为闪曝，指的是抑制照到感光纸上的光线，相应的图像区域会变亮，如同在暗室里一样，挡住了扩大了的光线，不让它照到整个受光面，而只使其中的一部分变亮。

4. 加深工具（Burn）

加深又译为焦化。而焦化与减淡正相反，它允许光线透入，相应的区域会变暗。

一般说来数字影像软件都提供了这两类工具，通过适量曝光，可对相片的质量起一定的改善作用，也可通过它选择地增大或减小对比度，对阴暗和高亮区域进行调节。另外，通过这种调节，还可对特殊形状及区域进行"雕塑"，同时增大或减小细节的丰富程度。

第三章　数字绘画：自然媒体仿真技术

术语： 绘画媒介　笔刷　数字绘画　绘画（paint）　绘图（draw）　装饰画
自动与半自动绘画　水彩画模拟　铅笔画模拟　毛状笔刷模拟
装饰画模拟　肖像素描模拟　印象派风格模拟
NPR（非相片真实感绘制）

3.1　总的方法学（科学与艺术）

数字绘画的方法学用一句话概括就是：科学与艺术的结合。

艺术家画画时，必须有三种工具。首先是颜料，比如油画颜料、丙烯颜料、水彩颜料、水墨颜料等。第二是颜料应用工具，比如笔刷之类。第三是应用颜料的基底，比如纸张，画布之类。这三种工具亦可称为绘画媒介。

科学家要模拟艺术家画画的效果就需要仔细观察艺术家绘画过程中绘画媒介与绘画过程中的笔、纸、颜料之间的交互。

数字绘画就是在计算机的帮助下，使用技术手段模拟传统艺术家的绘画效果。这方面的例子有使用流体动力学计算对水彩画建模，在电子显微镜观察基础上构造铅笔画系统。

3.2　绘画、插图、装饰画的方法学

绘画、插图、装饰画的方法学用一句话概括就是基于艺术的绘制，即非相片真实感绘制（NPR，non-photo realistic rendering）。

在我们周围的电影、广告、英特网、计算机生成的图像处处可见。对此我们早已习以为常。给人深刻印象的是这些图像的相片真实感特性。正如俗话说的那样，一幅图值一千字，而一幅图所传达的信息则可以采用多种不同的形式。设想某个秋日航行在水面上的一艘帆船的相片，观看者可以从这样一张相片中推测出诸如时间、天气、风速/风向、船上人员之间的关系等大量信息，然而这样一幅图对造船的人来说却几乎没有用处。造船者肯定更喜欢技术草图或

蓝图,而对于只想表达那是一艘帆船的人来说,仅仅需要画某个形状表示船,画一个三角表示帆就行了。而艺术家绘出的帆船图像则是用来表达自己内心的情感。计算机图形学中的一个新的研究领域——非相片真实感绘制的目标则是使用计算机绘制艺术图像表达人类的各种抽象情感。

在 NPR 中,图像表达的艺术逼真程度可以根据它们通信的有效程度来衡量。当使用图像来传达场景的本质时,模拟真实并不与创建真实的图像一样重要。NPR 涉及风格化与通信,通常它们由人的感受力来驱动。长久以来为传统艺术家使用的知识与技术如今被应用于计算机图形学,用来强调场景的具体特征,揭示微妙属性,忽略外部信息,由此产生出一个新领域。

NPR 将艺术与科学联系在一起,较少关注过程而更多地关注图像的通信内容。在相片真实感绘制中,很难忽略细节;即使高级别的细节使图像杂乱迷惑,但在实际中一般更偏爱最高级别的细节。NPR 中细节的观感随人的情感而变化。

对 NPR 的研究可以分成三个普通的类别:绘画媒介模拟,笔刷模拟,自动与半自动绘画模拟。绘画媒介模拟目标是对某种艺术媒介比如水彩、钢笔墨水画或铅笔画的物理性质进行建模。笔刷模拟就是通过模拟笔刷的形状和运笔规则来完成数字绘画过程。自动与半自动绘画模拟是自动创建预先定义了通信目标的艺术图像。比如装饰画的计算机模拟,比如相片的肖像画制作。

3.3　绘画模拟与插图模拟

绘画模拟即数字绘画,指的是模拟诸如笔刷笔触、纸张或画布、流体运动及颜料分布的算法。可以是油画模拟也可以是水彩画模拟。本节以水彩画为例。

插图模拟即数字绘图,指的是模拟炭笔、彩色铅笔及钢笔墨水绘图的算法。本节以铅笔画为例。

3.3.1　绘画模拟(以水彩画为例):CA 方法

1. CA 方法简介

CA 方法即细胞自动机(Cell Automation)方法。其计算模型表述如下:

$$四元组(L,S,N,f)$$

$$L \rightarrow 规则的单元格$$

$$S \rightarrow 有限状态集$$

$$N \rightarrow 邻居单元格的有限集|N| = n$$

$$f:Sn \rightarrow S 状态转换函数$$

$$\forall c \in N, \forall r \in L; r+c \in L$$

CA 算法:

(1) 规则栅格中的单元在每一时刻都处于某种状态;

(2) 每一时间步骤下单元的状态均发生变化;

(3) 变化效果取决于单元本身及邻居单元的状态。

图 3.1 所示的例子中,白代表休止态,黑代表活动态,灰代表恢复态。

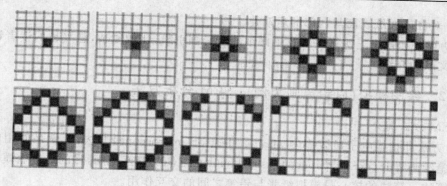

图 3.1 CA 结构中细胞在前 10 步发展变化

2. 水彩画的模拟

（1）使用数学物理方法确定水彩流体模型。SmallD. 的方法将水彩流体模型分为浅水层、颜料附着层和毛细管层，如图 3.2 所示。

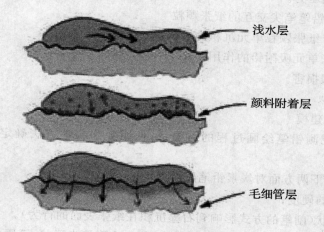

浅水层

颜料附着层

毛细管层

图 3.2 一种水彩流体模型

（2）描述绘画模拟的伪算法。

① 可把水彩纸看成一些二维的单元栅格；

② 为单元栅格的行为制定一些对应的简单规则；

③ 描述纸基、水、颜料的真实行为，使用大量的离散时间步对所有单元格重复计算；

④ 计算物理参数对模型的影响，诸如扩散、表面张力、重力、湿度、吸收性、颜料颗粒的重量等参数的影响；

⑤ 每个时间步上，对每一单元格计算：水和颜料自然渗透（move to）邻近的单元格的行为效果（即计算水和颜料的变化，表面张力的作用，重力的影响等）。

（3）描述水彩与纸的交互的子伪算法。

① 模拟纸和环境变量；

② 将水彩颜料和水应用到纸上；

③ 模拟颜料和水的运动。

　a. 计算液体的运动；

　b. 对液体扩散到纸的运动建模；

c. 对液体在纸表面与内部的运动建。

（4）伪算法和各级子伪算法涉及更详细的水彩画引擎，比较复杂，感兴趣的读者请参看有关书籍和文献的介绍。

3.3.2 绘图模拟（以铅笔画为例）：SEM分析方法

1. SEM方法简介

SEM方法即扫描电子显微镜（scanning electron microscope）方法，也就是使用电子显微镜观测铅笔绘画媒介（pencil，paper，eraser，blender）之间的交互作用，目的是产生模拟这种交互作用的算法。算法的核心是模拟纸张与铅笔之间的交互作用。

（1）对画纸上每一个新的铅笔位置

　① 计算笔尖的多边形形状；

　② 计算每一纸张颗粒单元所能荷载的铅容量；

　③ 分布铅笔压力。

（2）对每一个与铅笔笔尖交互的纸张颗粒

　① 计算每个纸张颗粒单元沉积的铅数量；

　② 处理纸张单元吸附铅的作用；

　③ 计算纸张损害。

2. 铅笔画的模拟

（1）炭素铅笔的建模

在电子显微镜观测铅笔绘画过程的前提下，使用数学物理方法确定炭素铅笔模型，如图3.3（a）所示。

Sousa方法从以下两方面对炭素铅笔建模：

　① 铅笔上"铅"的硬度；

　② 笔尖点的形状（削笔的方式影响到石墨沉积在纸张表面的行为）。

使用多边形定义铅笔笔尖形状，笔迹由铅类型、多边形笔尖形状、笔压力分布、铅分布来计算，如图3.3（b）所示。

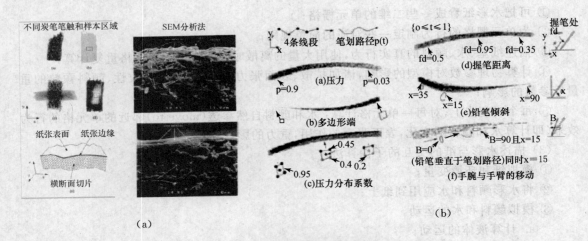

图 3.3　炭素铅笔的建模

（2）铅笔的绘画引擎

铅笔的绘画引擎描述了笔与纸的复杂的交互过程。在炭素铅笔模型建立起来后，最终的炭素笔画结果由绘画引擎来决定。详细的内容请参看有关书籍和文献的介绍。

3.4 笔刷模拟：二维、三维笔刷的建模

3.4.1 二维笔刷、三维笔刷的模拟

笔刷的模拟用一句话概括就是笔刷的几何形状及绘画过程中笔刷的物理行为的模拟，如图 3.4 所示。

二维笔刷与三维笔刷的区别就是几何形状的不同。

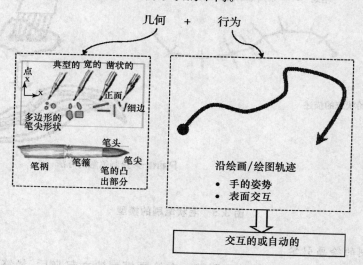

图 3.4 笔刷的建模

这里列举几篇文章着重介绍二维、三维笔刷的建模。它们是在早期的毛状笔刷上发展而来的。下面着重介绍毛状笔刷的建模。

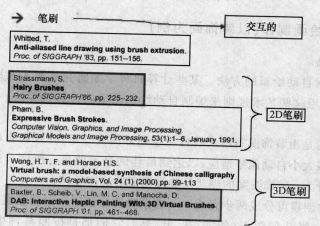

3.4.2 毛状笔刷的模拟

1. 毛状笔刷的建模

Strassmann 方法中的毛状笔刷模型由下列四部分组成：

Brush：表示鬃毛组成的复合体

Stroke：一系列笔刷的位置和宽度

Dip：笔刷初始状态的描述

Paint：绘制笔触的方法

如图 3.5 所示。

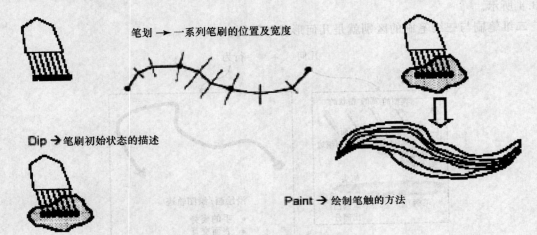

笔划 → 一系列笔刷的位置及宽度

Dip → 笔刷初始状态的描述

Paint → 绘制笔触的方法

图 3.5　毛状笔刷的模型

2. 毛状笔刷的绘画引擎

绘制笔触的方法也就是笔刷的绘画引擎。在绘画模型建立起来后,最终的绘画结果由绘画引擎来决定。绘画引擎是数字绘画的核心。详细的内容请参看有关书籍和文献的介绍。

3.5　自动与半自动绘画制作

3.5.1　自动绘画制作(以装饰画为例)

1. 关于自动绘画

人们一直在探索自动绘画的方法。某些计算机科学家研究某类艺术规则——比如装饰画的生成规则,然后使用这些艺术规则来编制自动绘制图案的计算机算法。

2. 装饰画制作

装饰画制作指的是由装饰图案组成的自动绘画如图 3.6 示,并且在自动绘制过程中装饰图案可以根据装饰区域大小自动调整适应,以达到最佳的显示效果。所谓自适应"修剪"绘制。装饰画的绘制过程可分为:装饰图案的创建及装饰图案的韵律延伸。

(1) 装饰图案的创建可分成两步完成——图案轮廓的创建和轮廓图案的填充。图案轮廓或轮廓图案都是一些二维几何图形(例如,花、叶、茎),它们都是按照某种生长规律生长的植物

图形。

（2）装饰图案的韵律延伸，L系统是由生物学家 Lindenmayer 创立的描述植物生长的生物数学模型（详细内容在第五章"数字视幻美术"中介绍），通过制定图案的韵律生长规则来延伸图案以生成一系列美丽的花饰物。

（3）自适应"修剪"绘制的原因是：通过传统 L 系统得到的花饰物的韵律生长规则可能过于规矩且重复单调，所以需要加入外界信息条件。这类外界信息条件在这里指的是新的图案元素和新的生长规律。新的图案元素是在初始图案元素基础上经细微变化得到的。自适应"修剪"绘制的核心就在于新的生长规律的研究和推导。

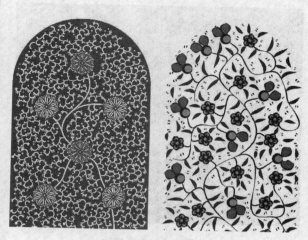

图 3.6　装饰画

3.5.2　半自动绘画制作（又称交互绘画以肖像素描、画派风格（印象、点彩等）为例）

1. 关于半自动绘画

所谓半自动绘画，也可称为交互绘画。指的是使用人工干预的手段（比如交互指定区域分割，比如设置不同的画派风格参数等）来完善最终风格化数字图像的技术。

2. 以肖像素描为例

这里的肖像素描指的是编制计算机程序将传统相片转换成数字肖像画，如图 3.7 所示。在程序执行过程中，允许用户干预或帮助数字肖像画的生成，比如交互选择五官区域。

图 3.7　由相片生成的肖像素描

3. 以画派风格（印象派、点彩派等）为例

分析印象派大师的作品，首先可以得出一幅印象派作品最终是一系列笔触的集合，但笔触

图 3.8　曲线笔触

的类型却是各有特点。除去基本的点笔触、线笔触外，我们发现作品中曲线笔触的应用效果非常优美，极具表现力。曲线笔触在一定程度可说是印象派的灵魂笔触如图 3.8 所示。

第二，印象派画家绘画通常有一个特点：他们总是先画出粗的大笔触，然后再使用更细的小笔触来强调细节。如果对同一幅图都使用大小相同，风格相同的笔触只会使画面变得平淡无奇。我们还是来看两幅梵高的作品。大地与天空这种大色块的区域较少吸引人的注意力，使用大笔触来刻画；而花朵，树叶之类的特征则需要使用

更精细的小笔触描述以吸引我们对细节的注意力如图 3.9(a)所示。此外为表现树根的张力，多使用线笔触，而为表现花朵的柔美，多用到点笔触如图 3.9(b)所示。在模拟中还特别设计了混合笔触。

（a）

（b）

图 3.9　混合笔触

第三，我们知道，印象派绘画是用光来带动色彩的。如果我们能够利用参照图像中光的某种变化规律来构成笔触，就能反映出印象派的风格特点。同样一幅印象派风格绘画作品，不同的画家绘制也会有不同的风格。我们可以通过分析大量的名师作品，得出一个风格参数集，比如笔触大小（大笔触趋向宽驰富有表现力，有大写意的泼墨效果，梵高作品多用大笔触；小笔触细腻工整，点彩派风格使用小笔触，如西涅克和修克的作品的模拟则多用小笔触）；笔触的透明度（笔触的透明性大更有水洗的效果），颜色的扰动值等风格参数。而风格参数的取值一般取其经验值。

3.6　数字绘画仿真技法

　　以上各节从技术角度介绍了几种数字绘画的模拟技术——水彩画模拟、铅笔画模拟、毛状笔刷模拟、装饰画模拟、肖像素描模拟、印象派风格模拟等。

　　数字绘画仿真技法的核心在于绘笔仿真，除此之外，数字绘画仿真技法还包括电子画布、电子颜料板、电子图案、电子渐层色、电子布纹、马赛克瓷砖仿制等技法。

　　下面从应用角度介绍一些与数字绘画仿真有关的术语与技法。

3.6.1　关于数字绘画的一些术语

　　（1）笔触（stroke）：笔触就是绘画的最小单位。

　　（2）混合模式：就是前景色与背景色的结合方式。（参见2.3节的内容）

　　（3）绘笔条件：指笔刷属性、混合模式，透明度等绘画元素的综合。

　　（4）笔触表现：在不同绘笔条件下，多次笔触的积累。如图3.10所示。

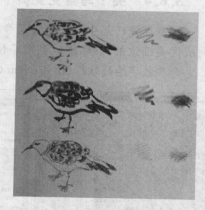

图3.10　笔触与笔触表现（无彩色系）

3.6.2　数字绘画

1. 绘画工具的选择

（1）纸张的选择

不同的纸张具有不同的纸纹。不同的纸纹产生绘画作品不同质感。实际作画时，画面上因使用不同的笔触产生出不同的拟真质感效果。另外，纸纹交叉能使作品产生不同的观感效果，如彩图32所示。

提示　并不是所有的画笔都能产生纸纹交叉的观感，作者知道的能与纸纹产生交叉的画笔有炭笔及铅笔等。

（2）颜料的选择

可以通过拾色器、颜色调板、色板之一来选择颜色。

拾色器：有HSB、RGB、LAB自定颜色（按标准的色标本）等三种选择。

颜色调板：颜色调板可选择不同颜色模式下的具体颜色，并提示该所选颜色是否超出具体模式下的颜色范围（在PS中颜色调板上惊叹号三角图标就是起的这种提示作用）。

色板：概念源自传统意义下的调色板。色板颜色可以由绘画者灵活添加。

（3）画笔的选择

① 笔刷的选择：有预设笔刷和自定义笔刷两种方式可供选择。

② 笔刷属性的设置：笔刷属性的设置要复杂很多，这涉及到多种参数的作用。比较常见的参数有：笔刷的大小、形状（诸如：直径，角度，圆度，硬度，间距等）等，如果是压感笔，还涉及压力大小，运笔速度快慢等参数设置，这些参数可通过笔刷控制面板来设置，另外经验也很关键。

3.6.3 关于渐层色

渐层色是指的是使用一或多种颜色,在颜色配置技法下将颜色的色相、饱和度、明度以等差或等比级数的次序变化,使色调呈现出一系列的次序性延伸,呈现流动性的韵律之美。

渐层色有线性,放射状,角度,对称,菱形等多种类型可供选择。

数字绘画把传统绘画的渐层色对比推向极致,将其拓展为传统绘画技法无法达到的一项技艺。

3.6.4 关于马赛克瓷砖

马赛克瓷砖是中世纪流传至今的一种建筑装饰艺术,这种装饰方法把色彩斑斓的瓷砖排列成优美细致的图画,能收到赏心悦目的效果。

有些数字绘画软件(比如:Painter)具有制作马赛克瓷砖观感效果的功能,如图 3.11 所示。

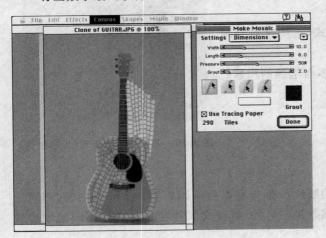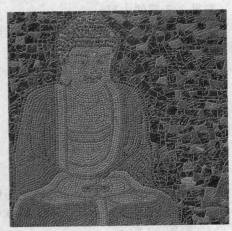

图 3.11 马赛克瓷砖效果

第四章 数字设计与布局技术

术语： 几何图元 组合几何图元 布尔运算 图元变换 图元填充 图元混合
形状组织 形状模式 形状查找 字型处理与控制 排印设计

4.1 基本几何图元与组合几何图元

本节讲述基本几何图元(比如直线、曲线、各种基本几何形状)的生成及其组合,组合几何图元指的是对基本几何图元施行布尔运算得到的复杂几何形状。

4.1.1 基本几何图元

基本几何图元由直线,曲线(多边形参数曲线,样条曲线等)及基本几何形状组成。

1. 直线

直线是最基本的图元,给出起点和终点就可以得到,也可以沿着手绘轨迹得到(体现在软件里面钢笔和铅笔等绘笔工具都可以得到)。

2. 曲线

曲线在图形学里可以分为参数曲线与非参数曲线,参数多项式曲线——三次Hermite 曲线、Bezier 曲线、B 样条曲线、NURBS 曲线等。在软件里面可以通过灵活使用钢笔工具得到,如图 4.1 所示。

3. 基本几何形状

基本几何形状可以通过数学表示、基本交互来定义。由数学表示得到基本几

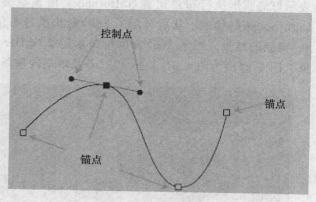

图 4.1　曲线的绘制

何形状在软件中体现为预定义好的几何图形或形状;通过交互手段得到的基本几何形状在软件中体现为使用钢笔工具绘制出来矢量图形或形状。

47

4.1.2 组合几何图元

1. 组合几何图元

组合几何图元指的是对基本几何图元施行布尔运算得到的复杂几何形状。下面介绍几种基本的布尔运算。

2. 布尔运算

图 4.2 中上方定义两个基本几何形状(圆与三角形)。

联合(union):两个形状的轮廓合并。

求交(intersection):两个形状的轮廓相交。

求差(difference):上方形状减去下方形状的轮廓。

排斥(exclusion):求交的结果取非。

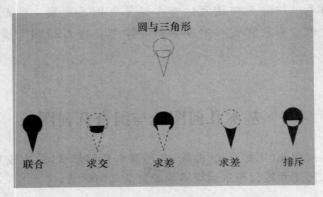

图 4.2 布尔运算:联合、求交、求差、排斥

下面给出一个使用布尔运算的图例。

如图 4.3 所示,组成灯塔的组元为:塔基、塔身、塔顶、表示灯的几何圆形及字符串 Lighthouse(参见图 4.3(a))。图 4.3(b)为塔基与塔身执行布尔运算(union)得到的路径,及塔顶与表示灯的圆形执行布尔运算(difference:塔顶减去圆形)得到的新路径。图 4.3(c)为正文 Lighthouse 转换成形状后与图 4.3(b)形状执行布尔运算(difference:图 4.3(b)减去正文形状)得到的结果。图 4.3(d)为执行布尔运算(difference:正文形状减去图 4.3(b))得到的结果。图 4.3(e)为图 4.3(c)、图 4.3(d)及塔顶的重新组织。

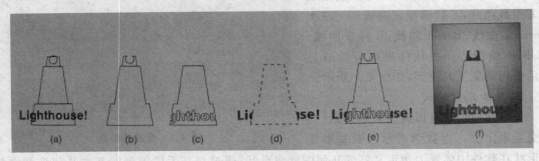

图 4.3 布尔运算实例

图 4.3(f)为使用各个变化的组件创建新的观感的灯塔。其中在塔顶加入了放射状的渐变效果(背景色置成深灰)。

4.2　几何图元的编辑

4.2.1　几何图元的选择

数字设计软件里对几何形状的选择与数字暗室与图像软件不同。数字暗室与图像软件的选择取决于所选用的选区工具,它所选择的是选区内的所有像素。如图 4.4(a),使用矩形工具得到的效果是把矩形选区内的所有像素都选中并移去了。而数字设计软件对几何形状的选择取决于构成该形状的线段及曲线。如图 4.4(b),选中的是几何形状而背景没有被选上,维持不变。

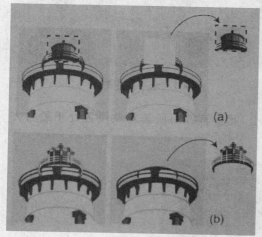

图 4.4　图元的选择

4.2.2　几何图元的变换

几何图元的变换指的是几何图元位置的变换。诸如平移、旋转、缩放、倾斜、反射变换等。(参见第三章相关内容的介绍)

数字设计软件里面(比如,illustrator)比较有特色的一项功能是"再/多次变换",基本几何图元通过有限多次的再/多次变换可以生成出一些优美的有规律的几何图案,如图 4.5 所示。

4.2.3　几何图元的排列

几何图元排列顺序指的是用户在绘图过程中所创建的对象的先后顺序:最先绘制的对象位于最下面的一层,以此类推。

排列顺序决定了最终图形的编辑效果。

4.2.4　几何图元的组织

1. 锁定/解锁

锁定:处理复杂图形时,为降低错误,需要锁定某些对象,使其不能选择、移动和修改。

图 4.5　基本几何图元的
再/多次变换

2. 群组/解组

群组:有时为了某种处理,需要将若干个图形对象作为一个整体看待。

3. 对齐

对齐:由普通对齐、均分、均分间隔组成。

(1)普通对齐:普通对齐分为水平左对齐、水平居中对齐、水平右对齐、垂直上对齐、垂直居中对齐、垂直下对齐。

水平左对齐:所选对象的左端处于同一垂直线上,此垂直线由所选对象位置处于最左方的对象的左边缘确定,如图 4.6 所示。

水平居中对齐：所选对象的垂直中线处于同一垂直线上，此垂直线由所选的对象共同的垂直中线所确定，如图 4.7 所示。

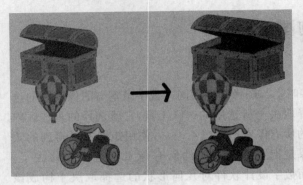
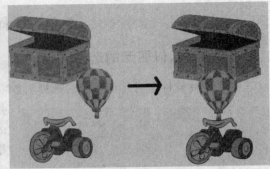

图 4.6　水平左对齐　　　　　　　　　　　图 4.7　水平居中对齐

水平右对齐：所选对象的右端处于同一垂直线上，此垂直线由所选对象位置处于最右方的对象的右边缘确定，如图 4.8 所示。

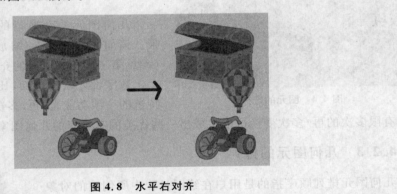

图 4.8　水平右对齐

垂直上对齐：所选对象的顶端处于同一水平线上，此水平线由所选对象位置处于最上方的对象的顶端确定，如图 4.9 所示。

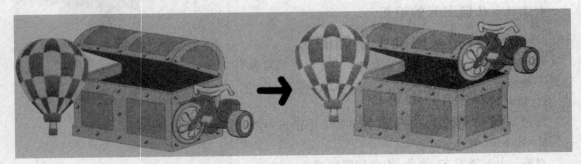

图 4.9　垂直上对齐

垂直居中对齐：所选对象水平中线处于同一水平线上，此水平线由所选的对象共同的水平中线所确定，如图 4.10 所示。

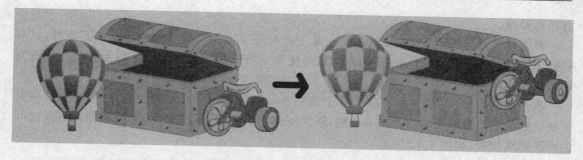

图 4.10 垂直居中对齐

垂直下对齐：所选对象的底端处于同一水平线上,此水平线由所选对象位置处于最下方的对象的底端确定,如图 4.11 所示。

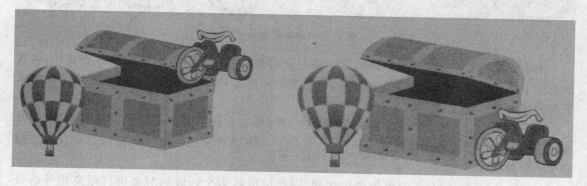

图 4.11 垂直下对齐

（2）均分：均分可以有垂直依上均分、垂直居中均分、垂直依下均分、水平依左均分、水平居中均分、水平依右均分。

垂直依上均分：所选对象中除去位于最上方与最下方图形对象的位置保持不变外,将其他处于中间的图形对象的位置逐一调整,最终使每一图形对象顶点所标志的水平线之间垂直距离相等,如图 4.12 所示。

图 4.12 垂直依上均分

垂直居中均分：所选对象中除去位于最上方与最下方图形对象的位置保持不变外,将其他处于中间的图形对象的位置逐一调整,最终使每一图形对象中心点所标志的水平线之间垂

直距离相等。

垂直依下均分：所选对象中除去位于最上方与最下方图形对象的位置保持不变外，将其他处于中间的图形对象的位置逐一调整，最终使每一图形对象低点所标志的水平线之间垂直距离相等。

水平依左均分：所选对象中除去位于最左方与最右方图形对象的位置保持不变外，将其他处于中间的图形对象的位置逐一调整，最终使每一图形对象最左边缘所标志的垂直线之间的水平距离相等，如图 4.13 所示。

图 4.13　水平依左均分

水平居中均分：所选对象中除去位于最左方与最右方图形对象的位置保持不变外，将其他处于中间的图形对象的位置逐一调整，最终使每一图形对象中点所标志的垂直线之间的水平距离相等。

水平依右均分：所选对象中除去位于最左方与最右方图形对象的位置保持不变外，将其他处于中间的图形对象的位置逐一调整，最终使每一图形对象最右边缘所标志的垂直线之间的水平距离相等。

（3）均分间隔：同分布对象的作用相同，同样可以将多个选取的对象进行距离相等的分布，只是分布间隔可以精确地设定距离的具体数值。

均分间隔又可以分为水平间隔均分、垂直间隔均分。

水平间隔均分：使选定的多个对象之间的水平间距相等，此时的水平间距是指上一对象的右端至下一对象的左端之间的距离，如图 4.14 所示。

图 4.14　水平间隔均分

垂直间隔均分：使选定的多个对象之间的垂直间距相等，此时的垂直间距是指上一对象

的底端至下一对象的顶端之间的距离,如图 4.15 所示。

图 4.15　垂直间隔均分

注:将多个对象整体选取后,还需选取一次均分的基准对象。

4.2.5　形状组织

形状组织指的是一组功能强大的形状编辑命令,使用它可以轻松组织图形。形状组织有两种表现方式:形状模式与形状轮廓查找。

1. 形状模式

形状模式中的命令是运用多个图形对象创建全新对象的操作,这些操作为用户创建更多的形状提供一种生成方式。常见的形状模式有下列四种:

(1) 合并外形区域:执行该操作后,可以将选取的多个对象合并成一个对象,如图 4.16 所示。

图 4.16　合并外形区域

(2) 外形区域减去前面:此操作针对两个或两个重叠的对象,以最下层一个对象为基础,将被上层所有对象遮盖的区域删除,结果显示最下方对象的剩余部分,并且组成一个封闭路径,如图 4.17 所示。

图 4.17　外形区域减去前面

（3）外形交集区域：通过两个或多个彼此重叠的公共部分的取舍来创建新对象，如图 4.18所示。

图 4.18　外形交集区域

（4）挖空重叠区域：删除两个或多个对象的重叠部分，留下未重叠的部分，如图 4.19 所示。

图 4.19　挖空重叠区域

2. 形状查找

通过形状查找创建各种类型的矢量图形。如果得到的对象是组合在一起的，需要将对象展开（即取消组合）才能得到独立的各个部分。

形状查找有多种方法，下面给出一些常见的形状查找方法。

（1）分割：使多个对象的相互重叠交叉的部分分离，如图 4.20 所示。

图 4.20　分割

（2）裁切（修边）：将多个相互重叠的对象沿着重叠区域的边界进行裁切，从而生成多个对立的对象。应用后新生成对象的笔触颜色将变为无色，如图 4.21 所示。

图 4.21 裁切(修边)

（3）合并：将属性都相同的对象合并成一个对象。合并组成的对象的轮廓被取消。而对于属性不相同的对象,合并命令就相当于裁切命令,如图 4.22 所示。

图 4.22 合并

（4）修剪：以最上层对象为基础,位于它下层的对象将分别被它修剪,只留下重叠的区域,如图 4.23 所示。

图 4.23 修剪

（5）轮廓：把所有对象都转换成轮廓,同时路径相交的地方断开。应用该命令后,各对象的轮廓线宽度自动变为 0,轮廓线的颜色也会变为填充色,如图 4.24 所示。

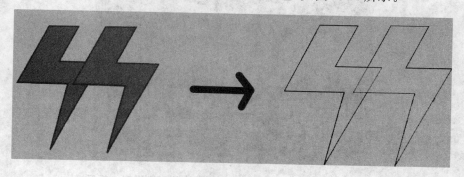

图 4.24 轮廓

（6）减去后面：位于最底层的对象裁减去位于该对象之上的所有对象，并得到一个封闭的图形，如图4.25所示。

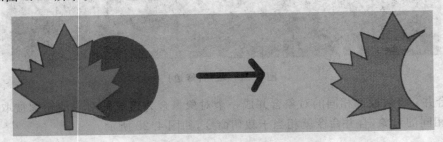

图4.25　减去后面

4.2.6　几何图元的变形编辑

数字设计软件中的变形编辑功能是对传统设计方法的拓展，具有很大的设计灵活性。下面列举一些出现在某些数字设计软件中的变形工具。

（1）任意变形工具：任意变形对象。

（2）扭曲工具：创建类似涡流效果的变形。

（3）折叠工具：通过改变节点的位置来缩紧对象。

（4）膨胀工具：通过改变节点的位置来膨胀对象。

（5）扇形扭曲工具：使平滑，规整对象产生棱角效果，使对象朝着单击中心点的位置产生变形。

（6）晶格工具：使平滑，规整对象产生棱角效果，以单击点为作用力中心向外产生变形。

（7）褶皱工具：使对象粗糙化，产生褶皱的外观效果。

4.2.7　简单变换与复杂变换

基本的简单变换有三种：平移、旋转及缩放。除此之外涉及到的基本变换还有镜像（flip）、扭曲（distort）等。复杂变换是若干个简单变换的组合。

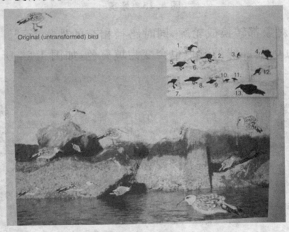

图4.26　从一只鸟的源图通过多种简单变换得到一幅画

如图 4.26 中涉及到的基本变换有：（1）扭曲；（2）扭曲；（3）缩小并旋转；（4）镜像并在 Y 方向上放大；（5）原始图像不做变化；（6）镜像、缩小并旋转；（7）扭曲；（8）在 XY 方向上放大；（9）镜像、缩小并旋转；（10）缩小；（11）缩小并水平镜像；（12）缩小并旋转；（13）放大并水平镜像。

图 4.27 所示的房屋开发布局示意图是在矩形选择工具的基础上使用镜像及旋转操作得到的。

图 4.27　基本变换的另一效果

4.3　图元填充与图元混合

4.3.1　图元填充

1. 图元填充

图元填充的过程也就是几何形状的光栅化过程，也即矢量图转化为像素图（点阵图）的过程，如图 4.28 所示。

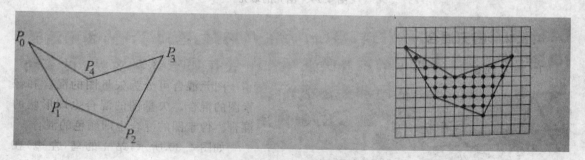

图 4.28　几何形状的光栅化

2. 图元填充的方式

图元填充的方式可以分为纯色填充、图案填充、渐变填充、透明层填充。

具体表现在数字设计软件里，实际就是对路径或形状的填充。图 4.29（a）鸟的翅膀被填充成白色，树枝用黑色笔触；图 4.29（b）鸟的翅膀被填充成菱形图案，树枝用点划线笔触；图 4.29（c）鸟的翅膀被填充成透明带状图案，树枝用灰色笔触；图 4.29（d）鸟的翅膀被填充成通

常的羽毛图案,树枝用绳状图案笔触;图 4.29(e)鸟的翅膀被填充成五角星图案,头部被填充成点状,背部被填充成纸屑图案,喙部被填充成黑白渐变,树枝用月桂树叶状笔触。

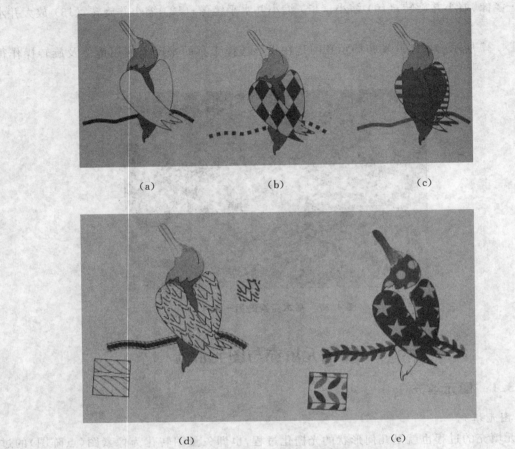

（a） （b） （c）

（d） （e）

图 4.29 图元的填充

4.3.2 图元混合

1. 图元混合

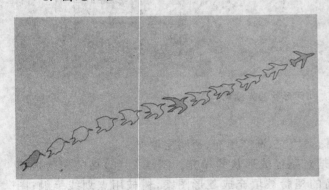

图 4.30 形状的混合

图元混合可分为矢量图的混合和像素图的混合。矢量图的混合也即形状的混合。像素图的混合也即颜色的混合。

如图 4.30 所示,站立的鸟(左边)在形状混合操作后变形成飞翔的鸟(中间)及飞机(右边)。

在数字暗室软件里,模拟烟囱里冒出来的烟雾可以使用涂抹(smudge)工具,但在数字设计软件中,也可以通过对不同的着色形状的颜色混合操作来模

拟，如图 4.31 所示。

在计算机算法中无论形状的混合还是颜色的混合都是通过插值来实现的。在软件（比如：illustrator）中的体现是将一种图形通过一定方式变成另一种图形的渐变过程。换句话说，混合（blend）指的是在二种形状之间建立一系列多级过渡以实现相互间的"动画"变形（morphing），有形状或颜色渐变之意。

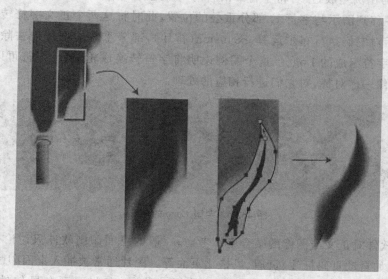

图 4.31　颜色的混合

2. 图元混合操作

图元混合操作又可分为：直接混合、沿路径混合和编辑混合后的图形。

（1）直接混合指的是混合操作直接针对需要混合的起始对象及终止对象来进行的。

（2）沿路径混合是用钢笔绘制一条路径，用选择工具将需要混合的对象和路径同时选取，此时完成的混合操作就是沿路径混合。

（3）编辑混合后的图形是某些数字设计软件允许使用转换锚点工具，直接选择工具等工具编辑混合后的图形。

4.4　字型处理与控制

字型处理与控制是数字暗室和数字设计软件中一项特别重要的功能。使用该功能可以创建各种各样的艺术字，实现各种文本编辑需求。另外在设计软件中还提供将文本转换成路径的轮廓创建功能，这一功能大大增强了文本处理——特别是艺术字处理的能力。

许多数字设计和布局软件具有一些标准的字体及文本控制功能如下：

（1）字体及大小；

（2）字距调整（kerning），行距调整，词距调整；

（3）字符高度调整，字符宽高比调整；

（4）字体填充，字体蒙版；

（5）文本变换——移动、放缩、旋转、镜像、剪切；

（6）合字（ligature）；

（7）文本转换为路径，字体形状可以转换成几何上的曲线或线段。

如图 4.32 所示，使用变化的字母来创建 Logo。先将字符 K8 设置成 Futura 字体，然后将字符 8 以 90% 的比例缩放；接着将字符 8 沿着与 K 的上轴线平行的直线旋转到合适的位置；然后将字符 8 平移到图示与字符 K 部分重叠的位置，此时将这两个正文字符转换成轮廓（即几何形状），然后对它们执行布尔运算 exclusion（排斥），部分重叠的部分被去除，最后反向显示，得到一个由字符组成的 Logo。这个图例说明将字符转换成轮廓后，字符可以被看成几何形状，可以像图像一样对待，对它们进行相应的处理。

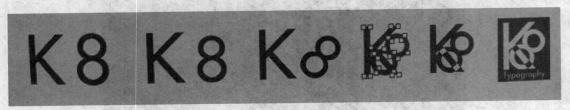

图 4.32　字型 Logo 的创建

桌面印刷软件对正文与图像的结合不加考虑，一般的桌面印刷软件只讨论一些常见的多页控制功能，比如自动页码标注、页眉、风格化页面等。图片通常被插入桌面印刷文档，但不能对图片进行编辑（或只能完成极简单的图片编辑功能）。有些页面布局软件，比如 Adobe PageMaker，提供图片创建工具，但这类工具也仅仅是数字设计与布局软件的子集。

4.5　排　印　设　计

排印设计比较关键的是图文混排、被排印对象的对齐和分布以及对象次序与分层处理、分组控制等问题。

1. 图文混排

图文并茂是页面布局软件的常用编排手法。图文混排最常见的是图文绕排共混。但实际上即使不使用文字绕排，直接在出版物页面上使用无绕排图文共混，也可以创建许多引人注目的页面效果，如图 4.33 所示。

2. 对齐与分布

如果需要沿水平或垂直方向对齐所选定的对象，或者将操作对象均匀地分布于水平或垂直方向上，就需要用到对齐与分布功能（参见 4.2.4 小节的介绍，方法和定义相同）。

3. 对象次序与分层处理

对象排列次序的先后决定了最终的重叠效果。对象排列次序即对象的分层层次。图 4.34(b) 中三个对象的层次次序为圆、三角形、正方形；图 4.34(c) 中三个对象的层次次序为三角形、正方形、圆形。上层覆盖下层，以此类推。

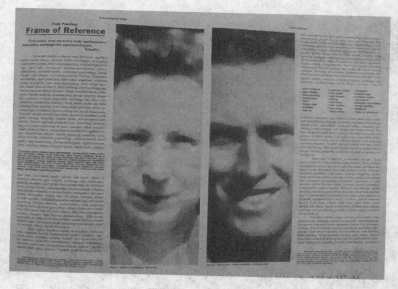

图 4.33　图文混排

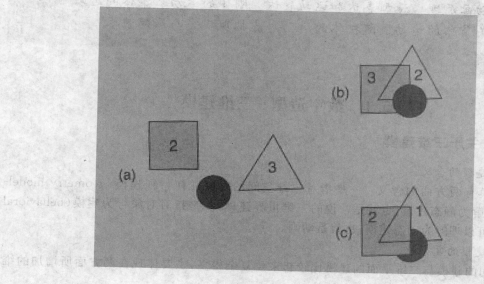

图 4.34　对象的次序

4．成组(grouping)或分组控制(ungrouping)

　　数字设计过程中,常常需要将不同的对象看作一个整体,或者把一个组合的对象拆成不同的对象,此时可以使用软件提供的成组或分组控制功能。

　　注：Macromedia Freehand、Adobe illustrator 等属于数字设计与布局的软件。

第五章 数字视幻美术

术语： 几何特征建模（geometry modelling） 静态建模
行为建模（behavioral modelling） 动态建模 模型修改 模型变换
模型拼接 自然景物的建模 数字光照 数字渲染 数字阴影
动画原理 造型表达和运动表达 刚体的运动 柔体的运动
关节体的运动 随机体的运动 虚拟现实光与影的艺术

5.1 数字造型：三维建模

5.1.1 关于三维建模

1. 三维建模的含义

三维建模有两方面的含义：一是指对三维空间的对象几何特征建模（geometry modelling），可以理解为静态建模，也就是常说的三维世界建模；二是指对对象行为建模（behavioral modelling），可以理解为动态建模，也就是动画。

2. 三维建模的复杂性

三维空间的建模与二维平面的建模比较起来要复杂得多，主要体现在两方面所增加的维数和光的影响。

5.1.2 三维建模的方法

1. 三维世界建模的基本步骤（这里指的是静态建模）

（1）创建简单三维体元；

（2）拼合；

（3）放入三维场景；

（4）选择材质；

（5）设置光线；

（6）选择视点及渲染方法。

如图 5.1 所示。

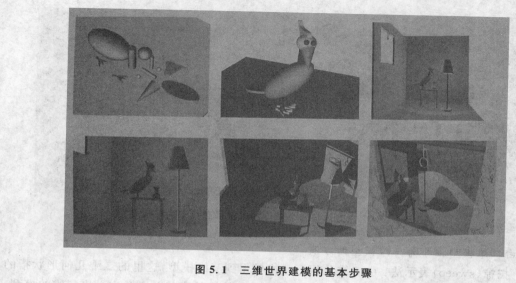

图5.1 三维世界建模的基本步骤

2. 三维体元建模的基本方法

（1）基本三维体元的预定义：一些基本的三维体元（比如球体、立方体、圆环等）在三维软件中都已经存在于预定义库中，如图5.2所示。

图5.2 一些预定义好的三维体元

（2）三维体元的布尔运算：三维模型可以通过体元之间的布尔运算得到，基本的布尔运算如图5.3所示，通过布尔运算得到的三维模型如图5.4所示。

图5.3 基本布尔运算：联合、求交、求差

图 5.4　一个立方体与四个球体的求差得到桌子的基部

3. 由二维模型推导为三维模型的方法

（1）扫掠（sweep）表示法：由二维几何形状推导得到三维模型，这里的二维几何形状指的是某种二维轮廓线，然后沿着预定路径在三维空间内扫掠该轮廓线并由此定义出三维的模型。所生成的三维模型主要依赖于母轮廓线的复杂性及路径的复杂性。

沿直线或曲线路径扫掠的过程也称为挤压（extrusion），挤压的过程中可以同时对轮廓线进行缩放；围绕轴线的扫掠的过程也称为旋转（revolve 或 lathe），如图 5.5 所示。

挤压的概念进一步拓广，挤压过程中允许多条轮廓线，此时挤压就变成放样（lofting 或 skinning）。

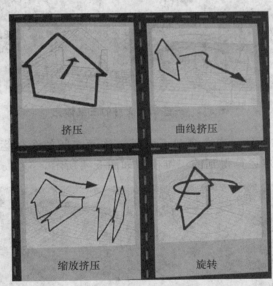

图 5.5　几种扫掠方法：挤压、曲线挤压、缩放挤压、旋转

（2）放样（lofting）：在二个给定曲线间创建一个规则表面，或通过在曲线集中插值来定义一个表面，如图 5.6 所示。

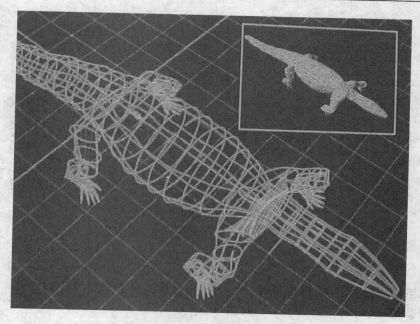

图 5.6　通过放样构造蜥蜴的身体框架

4. 三维建模的高级方法

（1）多边形网格法。三维建模时，可以选择直接描述三维对象几何的方法。最常见的方法就是多边形网格，用多边形面片来描述三维物体。面片越多，三维物体表面越显光滑，如图5.7 所示。

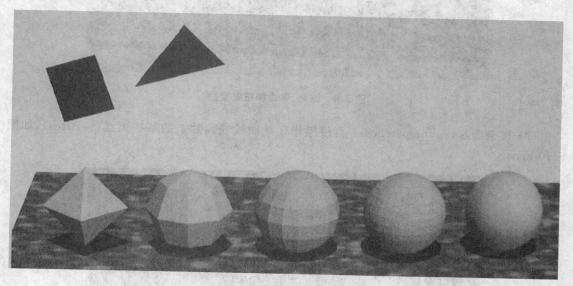

图 5.7　多边形面片

（2）NURBS 造型法。NURBS(Non-Uniform Rational B- Spline)是非均匀有理 B 样条的英文缩写，是一种使用样条曲线或曲面来描述三维物体的方法，如图 5.8 所示。

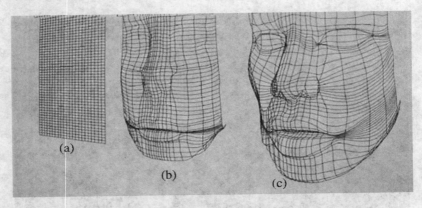

图 5.8　NURBS 方法

5.1.3　模型的修改

三维几何模型建立起来后,很多情况下还需要根据实际要求对其进行修改。模型的标准修改方法有锥化(taper)、弯曲(bend)和扭曲(twist)。

(1) 几种标准变换(taper,bend,twist):图 5.9 是这几类标准变换的示例。

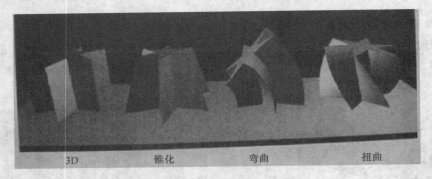

图 5.9　锥化、弯曲和扭曲变换

(2) 样条面片(spline patches):直接操作样条曲线或面片上的某些顶点(vertices),如图 5.10 所示。

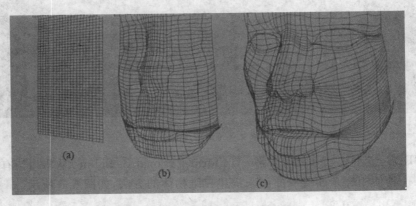

图 5.10　直接操作样条曲线的修改

（3）数字粘土与三维雕刻：数字粘土与三维雕刻的修改就更为灵活，交互手段更为直接，如图 5.11 所示。

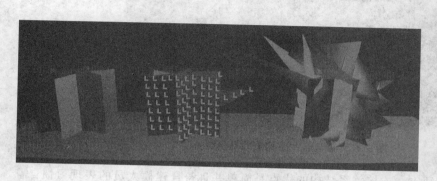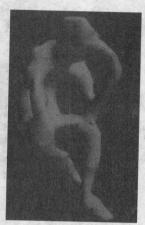

图 5.11　数字粘土与三维雕刻

5.1.4　模型的变换及拼接

1. 基本变换

三维基本变换有平移、旋转、缩放，与二维的类同。但三维变换面临如下问题：（1）用 2D 设备定位 3D 对象缺直觉及准确性；（2）将 3D 对象限制在 2D 平面缺乏深度感。

2. 模型的拼接

模型在变换过程中还会遇到拼接问题。下面介绍两种常见的模型拼接结构。

（1）拼接结构的两种类型：连接关系（connected-to）与包含关系（composed-of）。

模型的拼接中各组件的关系用层次结构来描述。在计算机图形学中，层次结构的图表就是树型图（根结点：root，父结点：parent，子结点：children）。

以拼接鸟的模型为例。在连接关系图中，图中的对象的变化只会影响到它的子结点，而不会影响到它的父结点。但改变根结点则要影响到该层次结构中的所有结点。例如，图 5.12 中移动鸟身（torso）就等于移动了整只鸟。而鸟的喙（beak 结点）作为叶结点，对它的变换不会影响到鸟的任何其他部分，但如果把它放在头部（head 结点）下，它的变化就要随鸟的 head 结点的变化而变化。

连接关系图中，各结点表示的是构成模型的实际的几何对象，而在包含关系图中，除叶结点外，图中的根结点及中间结点表示的都是抽象对象。换句话说，也只允许抽象对象有子结点。

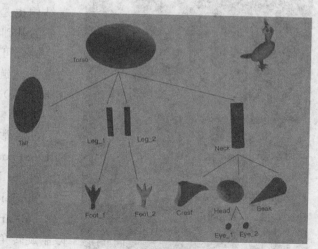

图 5.12　以连接关系构造的鸟模型

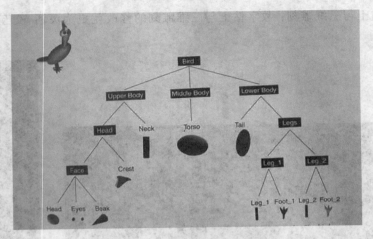

图 5.13　以包含关系构造的鸟模型

这两种结构各有优缺点。连接关系结构的优点是简单并且符合建模人员的表现习惯：需要建立模型各部分链接关系。该结构的缺点是直接的：缺少抽象对象的描述机制。艺术家在概念化、编辑、设定复杂模型的动画时尤其需要这一机制。比如：假定汽车的建模。在对诸如发动机及其相关子件概念化重组时，艺术家不但需要方便辩识及选择构成发动机这个复杂模型的组件，而且还需要跟踪其完整的结构，此时就需要抽象对象的表现机制。

在包含关系结构中，对抽象对象的变换被传递到与该对象有关的所有叶结点上。例如，对图 5.13 中的根结点对象执行缩放，则整个鸟模型都被缩放了；对鸟的上身（upper bird）执行旋转，则鸟的颈部、头部、喙、眼睛、胸部都执行旋转。

由此可见：模型的实用性取决于实际应用中需要采用哪种类型的层次结构。不同的三维软件系统各有各的实现方法，而有些系统支持两种结构。

（2）拼接的精确关系：链合（joint）。

图 5.14　几种常见的链合

层次结构是艺术家建立三维模型的指南，同时层次结构也是定义三维模型中各种组件之间拼接精确关系的基础。

链合可以通过限制对象之间的平移和旋转关系来定义。链合关系的一个极端的例子就是成组（grouping）或称锁定（locking）：两个或多个对象被看成一个整体，对它们所做的变化都是一致的。

几种常见的链合关系有：slider joint，pin joint，ball and socket joint，如图 5.14 所示。

slider joint：只能沿一个轴移动，不能旋转。

pin joint：允许绕单个轴旋转，但不能平移。

ball and socket joint：允许绕三个轴旋转（可以限制旋转角度，比如胳膊的活动），但不能平移。

需要说明的是：指定各组成部分之间的关系只是链合关系建模的一种方法，还有一些不是建立在层次

结构基础上的其他方法的存在,比如建立在骨骼结构上的方法——skeleton joints,可以参见有关动画的建模技术的介绍。

5.1.5 自然景物的建模

1. 自然景物建模的方法学

自然景物建模的方法学的核心问题用一句话概括即分形分维几何。

人们由海岸线问题引出对传统几何学的思考,从观察自然景物的自相似性得出分形(fractals)的特征,通过计算机与迭代(iteration)表现分形分维现象,如图 5.15 所示。

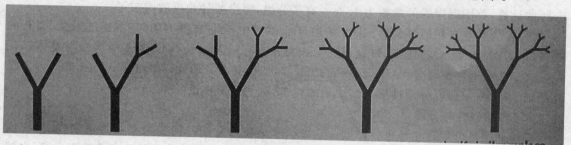

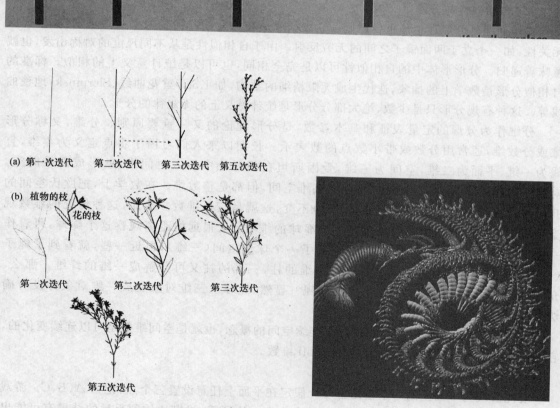

(a) 第一次迭代　　第二次迭代　　第三次迭代　　第五次迭代

(b) 植物的枝
　　花的枝

第一次迭代　　　　第二次迭代　　　　第三次迭代

第五次迭代

图 5.15　自然景物的建模

2. 分形分维的几个经典问题

下面介绍分形分维主要的几个问题,它们是:海岸线问题与分形/分维问题、自相似性与分维问题、混沌问题、Von Koch 雪花和分形造型的常用模型。

(1) 海岸线问题与分形/分维

1967 年美籍数学家 B. B. Mandelbort 在美国权威的《科学》杂志上发表了题为《英国的海岸线有多长？》的著名论文。海岸线作为曲线，其特征是极不规则、极不光滑的，呈现极其蜿蜒复杂的变化。不能从形状和结构上区分这部分海岸与那部分海岸有什么本质的不同，这种几乎同样程度的不规则性和复杂性，说明海岸线在形貌上是自相似的，也就是局部形态和整体形态的相似。在没有建筑物或其他东西作为参照物时，在空中拍摄的 100 公里长的海岸线与放大了的 10 公里长海岸线的两张照片，看上去会十分相似。

英国的海岸线为什么测不准？因为欧氏一维测度与海岸线的维数不一致。根据 Mandelbort 的计算，英国海岸线的维数为 1.26。有了分维，海岸线的长度就确定了。

事实上，具有自相似性的形态广泛存在于自然界中，如：连绵的山川、飘浮的云朵、岩石的断裂口、布朗粒子运动的轨迹、树冠、花菜、大脑皮层……Mandelbort 把这些部分与整体以某种方式相似的形体称为分形(fractals)。1975 年，他创立了分形几何学(fractal geometry)。在此基础上，形成了研究分形性质及其应用的科学，称为分形理论(fractal theory)。

(2) 自相似性与分维

自相似性是分形理论的重要原则。它表征分形在通常的几何变换下具有不变性，即标度无关性，如一个立于两面镜子之间的无穷反射。由于自相似性是从不同尺度的对称出发，也就意味着递归。分形形体中的自相似性可以是完全相同，也可以是统计意义上的相似。标准的自相似分形是数学上的抽象，迭代生成无限精细的结构，如 Koch 雪花曲线、Sierpinski 地毯曲线等。这种有规分形只是少数，绝大部分分形是统计意义上的无规律的分形。

分维作为分形的定量表征和基本参数，是分形理论的又一重要原则。分维，又称分形维或分数维，通常用分数或带小数点的数表示。长期以来人们习惯于将点定义为零维，直线为一维，平面为二维，空间为三维，爱因斯坦在相对论中引入时间维，就形成四维时空。对某一问题给予多方面的考虑，可建立高维空间，但都是整数维。在数学上，把欧氏空间的几何对象连续地拉伸、压缩、扭曲，维数也不变，这就是拓扑维数。然而，这种传统的维数观受到了挑战。曼德布罗特曾描述过一个绳球的维数：从很远的距离观察这个绳球，可看作一点(零维)；从较近的距离观察，它充满了一个球形空间(三维)；再近一些，就看到了绳子(一维)；再向微观深入，绳子又变成了三维的柱，三维的柱又可分解成一维的纤维。那么，介于这些观察点之间的中间状态又如何呢？显然，绳球从三维对象变成一维对象并没有确切界限。

数学家 Hausdoff 在 1919 年提出了连续空间的概念，也就是空间维数是可以连续变化的，它可以是整数也可以是分数，称为 Hausdoff 维数。

(3) 混沌游戏

混沌游戏为平面上的一个绘图游戏。假定在平面上任意设置三个点，记为 A、B、C。游戏规则是：任意取第四个点，记为 Z_1，现在假设你有一枚硬币，投掷这枚硬币后的结果有可能出现硬币正面，也有可能是硬币反面，还有可能出现硬币侧面，当然投掷结果出现侧面的概率很小。假定在出现正面时，就在纸平面上画出 Z_2 点，此时 Z_2 为 Z_1 与 A 的中点；在出现反面时，在纸平面上也是画出 Z_2 点，此时 Z_2 为 Z_1 与 B 的中点；在出现侧面时，在纸平面上也是画出 Z_2 点，此时 Z_2 为 Z_1 与 C 的中点。总之，在出现投掷结果后，就画出新的一个点，以后的每一步都重复这个做法。也就是说，在第 n 步画出的点记为 Z_{n+1}。

掷硬币,硬币正反面和侧面的概率分别为 p_1,p_2,p_3,n 为投掷的次数,A B C 三点,再任意取一点 Z,画点 Z 于上述三点之一的中点,一直进行下去,则有:

$$Z_{n+1}=\frac{Z_n+A}{2}$$ 为硬币为正面

$$Z_{n+1}=\frac{Z_n+B}{2}$$ 为硬币为反面

$$Z_{n+1}=\frac{Z_n+C}{2}$$ 为硬币为侧面

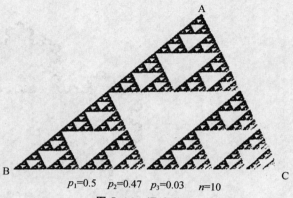

$p_1=0.5$ $p_2=0.47$ $p_3=0.03$ $n=10$

图 5.16 混沌游戏

这一游戏一直做下去。设想做个百万次或千万次。去掉开始时的几个点,纸上就呈现如图 5.16 所示图形。当然,按每秒绘制一个点计算,上百万次的绘制,手工不停地绘,也需要一个多月。实际上,只有计算机才能完成也个游戏。这就是著名的混沌游戏。

(4) Von Koch 雪花

首先画一个线段,然后把它平分成三段,去掉中间那一段并用两条等长的线段代替。这样,原来的一条线段就变成了四条小的线段。用相同的方法把每一条小的线段的中间三分之一替换为等边三角形的两边,得到了 16 条更小的线段。然后继续对 16 条线段进行相同的操作,并无限地迭代下去。

你可能注意到一个有趣的事实:整个线条的长度每一次都变成了原来的 4/3。如果最初的线段长为一个单位,那么第一次操作后总长度变成了 4/3,第二次操作后总长增加到 16/9,第 n 次操作后长度为 $(4/3)^n$。毫无疑问,操作无限进行下去,这条曲线将达到无限长。难以置信的是这条无限长的曲线却"始终只有那么大",如图 5.17 所示。

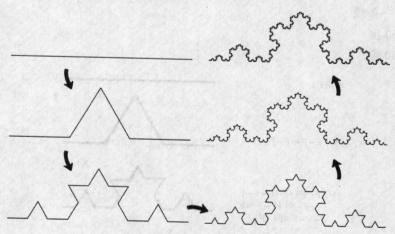

图 5.17 Von Koch 雪花

当把三条这样的曲线头尾相接组成一个封闭图形时,有趣的事情发生了。这个雪花一样的图形有着无限长的边界,但是它的总面积却是有限的。换句话说,无限长的曲线围住了一块有限的面积。这个神奇的雪花图形叫做 Koch 雪花,如图 5.18 所示,其中那条无限长的曲线就叫做 Koch 曲线。他是由瑞典数学家 Helge Von Koch 最先提出来的。

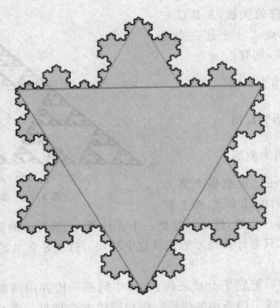

图 5.18 Koch 雪花曲线

Koch 雪花曲线可以用下列正规文法模型来描述,如图 5.19 所示。

V:{F,+,-}

w:F

P:F->F-F++F-F

几何解释:

F:向前画一条线

+:右转 60 度

-:左转 60 度

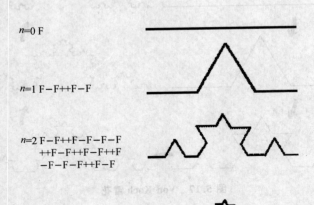

$n=0$ F

$n=1$ F-F++F-F

$n=2$ F-F++F-F-F-F
++F-F++F-F++F
-F-F-F++F-F

$n=3$

图 5.19 Koch 雪花曲线的正规文法模型描述

（5）分形造型的常用模型。

分维造型常用的模型有：随机插值模型、粒子系统模型、正规文法模型、迭代函数系统模型等。下面陆续介绍。

3. 自然景物的建模

（1）L 规则与 L 系统：植物的建模。

可以用来描述共享某些分形特征的一类图形对象，其生成规则允许特征的局部修改，主要用于植物的图像生成中。

L 系统由生物学家 Lindenmayer 创立，是一种形式语言，通过符号串的解释，转化为造型工具。其基本思想是：用文法表示植物的拓扑结构，通过图形学方法生成逼真的画面。

① 最简单的一种 L 系统是 DOL 系统（确定上下文无关的 L 系统，如图 5.20 所示），定义为三元组 $\langle V, w, P \rangle$：

V 表示字母集合

w 是一个非空单词，称为公理

P 是产生式集合

V^* 表示 V 上所有单词的集合

$\forall a \in V, \exists x \in V^*$，使得 $a \rightarrow x$

如果没有明显的产生式，则令 $a \rightarrow x$

② 上述 Koch 雪花曲线就是这样一个例子：

V：$\{F, +, -\}$

w：F

P：F—>F—F++F—F

其几何解释为：

F：向前画一条线

＋：右转

－：左转

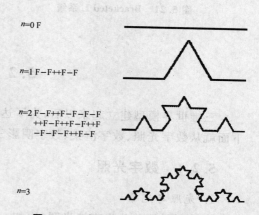

图 5.20 确定的上下文无关的 L 系统

③ Bracketed L 系统增加如下两个字符：

［：压栈

］：出栈

植物建模的例子如下：

w：F

P：F—>F［＋F］F［—F］F

如图 5.21 所示。

（2）粒子系统：烟、雾、焰火、气泡、雨、雪等自然现象的建模。

W. T. Reeves 1983 年提出的一种随机模型，它用大量的粒子图元（particle）来描述景物。最初引入是为了模拟火焰，火焰被看作是一个喷出许多粒子的火山。每个粒子都有一组随机取值的属性，如起始位置、初速度、颜色及大小。

① 每个粒子的位置、取向及动力学性质都是由一组预先定义好的随机过程来说明的。

② 描述对象是结构随时间而变化的物体。例如，跳动的火焰；飘浮不定的云彩、烟、雾；远处的草地、森林。

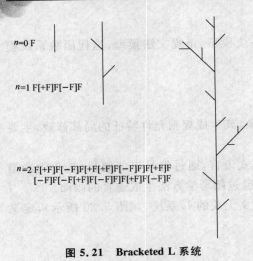

$n=0$ F

$n=1$ F[+F]F[−F]F

$n=2$ F[+F]F[−F]F[+F[+F]F[−F]F[+F]F
[−F]F[−F[+F]F[−F]F[+F]F[−F]F

图 5.21 Bracketed L 系统

③ 模拟丛草、森林等全景要求高的景象。

④ 该模型是由粒子刻划的,因而适合描述动态的火焰、烟和被风吹动的草等。

算法的主要思路为:

① 一个粒子系统由一些随时间变化的粒子构成。

② 每个粒子有一个生命周期,包括出生、成长、灭亡等几个阶段,演化过程有一定的规则控制。

③ 粒子在不同的阶段具有不同的形态。

④ 粒子的运动由一定的规则控制。

(参见计算机动画中随机体的运动的介绍)

5.2 光照与渲染

三维世界模型建立起来以后,为了达到真实感的逼真效果,关键在于光与影艺术的结合。下面就从数字光照、数字渲染、数字阴影三方面来阐述。

5.2.1 数字光照

1. 光照与光源

光线照射简单分为直接光照(比如:太阳光)和间接光照(比如:天空、草地的反射光)两种,如彩图 33 所示。

基本的光源类型有:点光源、聚光灯、平行光源等。

点光源:光线从一点开始,向各个方向等量发射;

聚光灯:有一个用来限制光线照射范围的锥角;

平行光源:单向性的平行光。

三维软件中常用点光源来模拟灯泡、用聚光灯来模拟手电筒(舞台追光灯)、用平行光源来模拟太阳光,如彩图 34 所示。

另外还有:线光源、面光源、环境光源、天空光源、体积光源等。

线光源:与点光源相比最大的不同在于它的阴影发生了变化。三维软件里把这种阴影称为软阴影,常用它来模拟日光灯光,如彩图 35 所示。

面光源:是发光的二维平面。常用来模拟室内来自窗户的天空光,也常用来模拟表面的光能传递(辐射度)现象,如彩图 36 所示。

环境光源:表面接受光照后,会反射一部分光线出去。现实空间中的每个物体都受到来自四面八方的反射光线的影响,为模拟这种效果,就产生环境光源,如彩图 37 所示。

天空光源:天空光源从四面八方向内部的一个点发射,用来模拟户外效果,如彩图 38 所示。

体积光源：产生的阴影为软影。这种光源不好定义，打个比方来说：对于一个点光源，如果用磨砂玻璃做的球形的灯罩把它罩起来，这时光线的反射就发生了变化。它会因为磨砂玻璃粗糙的表面而打破光线原有的"次序"，这使它看起来不像是由一个点发出的光线，而更像是整个灯罩发出的光，而且阴影也会因为这个原因变成软影，如彩图 39 所示。

在具体三维软件中可以使用点光源并结合"光的半径"参数来模拟球形体积光源。

有时用区域光源一词来通指线光源、面光源或体积光源。

2. 光的属性

光的属性主要用色彩、亮度、柔和度、投射、动画等来刻画。

色彩："暖"灯，"冷"灯。

亮度："明亮"与否，三维软件中改变亮度的有曝光程度、衰减等参数。

柔和度："刺眼"与否。

投射："斑驳"，投射影子与否；投射的参数决定光是如何分散、图案化的。投射方式与光源的形状有关，如图 5.22 所示。

（a）　　　　　　　　　　　　　　　　　　　　　（b）

图 5.22　光的投射现象

动画：通过改变光本身的参数，比如色彩、亮度等来使观看者产生动画的观感。此时可以把这种"光源"称为"动态移动光"。

注：不同的光源与不同的光属性设置经渲染后可以得到不同的真实感模拟效果。光的模拟是三维数字软件使用的重点和难点之一。

3. 光处理工作流程

（1）全黑。

（2）添加光源，比如点光源、聚光灯、平行光源、区域光源等。

点光源：常用来产生强光；

聚光灯：常用来产生强光；

平行光源：常做辅助光源；

区域光源（线光源、面光源、体积光源）：常用来产生柔和光线和阴影效果。

（3）光源的测试：修正和调整。

4. 布光策略：三点光照

数字布光的目的是通过光来塑造物体模型。过度均匀用光会使物体变平，从而隐藏真实的曲度和造型，如图 5.23 所示。

（a）　　　　　　　　　　　　　　　　（b）

图 5.23　不同布光的效果

　　数字布光的另一意义体现在表现物体形状。物体的形状由不同的表面界定，用光模拟表面形状，即对表面的不同位面赋予不同的值，如彩图 40 所示。

　　布光的一般策略是遵循三点光照原则：即通过主光、辅光、背光来表现场景。

　　彩图 41 所示的是三点光照的一个简单示意图。

　　（1）主光：以摄像机的位置为基准，主光指的是从正面照射来的与摄像机具有一定角度的光源。典型的主光角度为 15～45 度，如图 5.24 所示。

图 5.24　主光的位置

　　正确的主光角度示意图为：鼻子的阴影指向嘴的部位，如图 5.25 所示。

图 5.25　正确的主光角度

　　错误的偏向一侧主光角度示意图为：当主光的定位偏向一侧过多时，鼻子的阴影就表明

了光向一侧偏离的角度,鼻子阴影偏向侧面,将脸颊切为两半,如图 5.26 所示。

图 5.26　错误的主光角度：偏向一侧

主光角度过低的示意图为：如果主光放置太低,向上照射物体,会产生极端不自然的效果。如图 5.27,低角度的光有时被称为"来自阴间的光"。

图 5.27　错误的主光角度：主光角度过低

主光角度过高的示意图：如果主光放置太高,会在眼窝内产生很暗的阴影,把眼睛藏在了阴影里。如图 5.28,主光放置太高产生"皖熊式的眼睛"。即使使用辅助光使眼睛可见,还是会使画面缺乏足够的吸引力。

图 5.28　错误的主光角度：主光角度过高

(2)辅光：辅光用来模拟间接光照的效果。没有间接或辅助光照的物体会产生不自然的

阴影。所以使用辅助光来模拟间接光照效果,如图 5.29 所示。

　　(a) 无辅光的效果　　　(b) 有辅光的效果

图 5.29　辅光的效果

　　辅光的正常位置是以摄像机为基准与主光相对的角度的位置。如果不把辅光放置在与主光相对的角度,而是将它与摄像机的位置更近些,这样有些区域就被主光和辅光重叠照射,就会得到延续整个平面的阴影。图5.30中,辅光在上面与摄像机形成很小的角度,但在左右两侧可以与摄像机成 15—60 度。

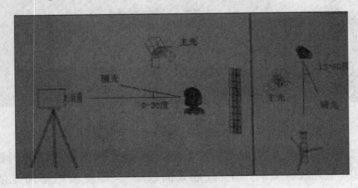

图 5.30　辅光的位置

　　(3) 主光对辅光比率,辅光的亮度对场景中的色调和对比度很重要,如彩图 42 所示。

　　高调:指的是较亮的环境,辅光较多,主光对辅光的比率较低,如彩图 43 所示。

　　低调:指的是较暗的环境,辅光较少,主光对辅光的比率较高,如彩图 44 所示。

　　场景中往往需要多次添加辅光,有些用来模拟或增强反射光;有些受场景中次要光源的激发而添加;有些只为扩大或柔化主光形成的光照。

　　用辐射度方法渲染的场景或其他支持间接光照的光模型,可以不用辅助光。

　　(4) 背光:源于黑白电影摄影术的一种手法。黑白相片由于色彩的缺乏,摄影师只能用光来达到甚至比色彩更多的效果。背光是个很好的工具,它可以在视觉上将灰白色的演员与他背后同样灰白色的墙区分开。后来在彩色场合下,背光也非常有用。背光用来突出剪影和轮廓。但在彩色场景中背光使用的频率不是很高。如彩图 45 所示,黑白的物体会溶入黑白的背景(左边苹果),但用背光明确了它们之间的界限之后,效果就不一样了(右边苹果)。对彩色场景来说,没有背光也能分辨前景与背景,使用背光后,变化不大。

5．布光的应用：布光的艺术效果(参见数字艺术 1 教材)

根据实际需要的不同，可以得到不同的布光效果。常见的有：可视化光、白光、有色光、着色光、填充光、移动光等。

（1）可视化光：指的是场景下的基本灯光效果。它可以由聚光灯、点光源或环境光等来完成。

（2）白光：大多数人都不正确地假设所有自然光都是白色的。事实上，光几乎没有白光，光通常是有颜色的。等量的 R、G、B 光的组成才得到白光。

（3）有色光：有色光是与白光对应，既然光几乎没有白光，光通常是有颜色的。那么这种有颜色的光就是有色光。大自然中的有色光随一天中的时间、天气、季节、地理位置而变化。

（4）着色光：着色光可以是具有更细致灯光效果的有色光。比如舞台上跟踪演员的灯光，再比如舞厅里创造快乐气氛和视觉震撼效果的有色光。着色光的视觉能力较大，必须谨慎使用。

（5）填充光：填充光可以叫做"环境光"，它既可以定义整个场景的总色调，也可以使场景中的某些灯光发散。其中，"填充"的含义指的是光线局限在一个有限的场景空间内。填充光既可以用无穷远光源产生，也可用聚光灯产生。模拟商场里照射珠宝首饰盒用的就是填充光。

（6）移动光：与"动态移动光"相似。只不过这里的移动光是若干个动态移动光的组合。这类灯光效果的例子有：闪电、火山爆发发出的光、像瀑布一样流水折射的光。

切记：在三维软件环境中设置移动光需要施加许多限制条件来控制，否则容易造成大量的视觉混乱。

6．光效

光效与动画特技有点相似。这里介绍一种适合光线照在透明/半透明物体上的光效。

Caustic 特效：一种光学特效。通常出现在有反射和折射属性的物体上。例如：透明的圆球、凸透镜、镜子、水面等，如彩图 46 所示。

7．曝光

曝光主要用来控制场景中的亮度和对比度，但也对场景的纹理、焦距产生影响。下面通过直方图来解释几种与曝光有关的场景效果。

（1）曝光过度：直方图显示最高的柱状线都集中在图的右侧，如图 5.31 所示。曝光过度是初学者很容易出现的问题。由于缺乏对用光的很好控制，初学者经常使过多的光到处流溢，从而造成渲染得场景出现曝光过度。

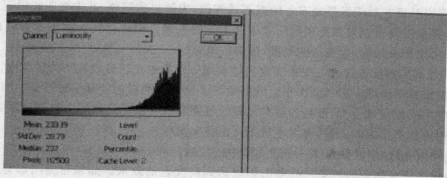

图 5.31　曝光过度与直方图显示

曝光过度可以通过调节灯光效果来加以改善,可以使用下列做法:

① 删除场景中没有明确用途的光源;

② 将光的发散范围界定在特定的区域内,或限定聚光灯的圆锥角度由此限制光影响或延伸的范围;

③ 确定对阴影进行了很好的渲染,并且没有为阴影选择较亮的色调。

(2) 曝光不足:直方图显示最高的柱状线都集中在图的左侧,如彩图 47 所示。"黑暗"隐藏错误。如果直方图揭示曝光不足,这要检查产生它的原因。可能的原因有:

① 有些光亮度太低,需要提高亮度;

② 有些光在到达物体之前衰减了,需要减少衰减率;

③ 检查全局设置,如衰减深度或雾效果。有些设置会使场景变暗,无论光有多亮都不起作用。

④ 光有时会被意外遮挡,如果被光源周围的固定装置遮挡,光源不能按应有的方式照亮场景,考虑是否需要将周围的物体去除。

如果在曝光不足的场景中使用了诸如一束淡的光线或镜头眩光之类的光学效果,会出现一种独特的"致命"组合。如彩图 48 所示,很亮的光学效果会使场景在直方图中显示为完全曝光,即使场景本身就是曝光不足。

解决的办法是在添加光学效果之前,先对未添加效果的场景测试物体是否曝光完全。

(3) 条纹化:带有条纹化问题的图像具有明显的色彩阶梯或条带,而不是连续的明暗效果,潜在的条纹化问题可以通过直方图中柱状线之间的缺口表现出来,如彩图 49 所示。

可以通过下列方法或途径来修改或避免条纹化问题:

① 赋予光逼真的色彩,不能使用全白光;

② 考虑对未加纹理的平面添加纹理图。有时即使是很少的色彩或块状映射都可以消除条纹化问题;

③ 如果使用扫描仪对图像或纹理图进行数字化,那么尽力在扫描仪中将亮度和对比度调整到满意的程度,而不要在数字化后再调整图像。

④ 低反差:低反差在直方图中表现为柱状线集中在很窄的区域内,场景看上去就像褪色或好像透过雾在观赏图像,如彩图 50 所示。

从技术角度讲,曝光过度和曝光不足都属于不同类型的低反差图像。曝光过度是使用较亮色调的低反差图像;曝光不足是使用较暗色调的低反差图像。

一般而言低反差对于场景是有害的或不适宜的,为解决此问题,首先要明确限定主光的光源及方向,并且检查辅光累加是否抗衡或超过主光的亮度。但也存在一些刻意营造的低反差场景的情况,比如模拟雾、尘或雪的氛围,怀旧效果等。

(5) 高反差:高反差在直方图中表现为柱状线分别集中在较亮或较暗的区域内。

通常高反差图像可以用来制作很生动的效果。但过大的对比度意味着图像中的一部分要隐藏在黑暗中或曝光过度,而最亮和最暗之间的色调却没有被充分利用来勾画物体的轮廓。

如果想得到高反差的图像,可以通过下列途径来实现:

① 选择聚光灯,使光聚焦在一个较为集中的区域;

② 确保采用足够暗的色彩来渲染阴影以达到高反差的效果。如果希望阴影有明显的边缘,选择光线追踪法生成阴影;

③ 要提高对比度,关闭场景中球形环绕光源,并使用较少数量的辅助光;

④ 将光设置为随着距离的增加快速衰减,有助于生成高反差的场景。

5.2.2　数字渲染

1. 关于渲染

在三维软件中渲染就是一切。广义上讲,渲染是为了表现场景对组成场景的各种元素最逼真表现。这些元素包括:造型、色彩、运动、光效;明暗关系、虚实关系、冷暖关系;还有构图及点、线、面之间的关系。

2. 渲染的基本任务

广义渲染刻画的是场景中各物体之间的关系,具体可描述为:

(1) 立体感:物体之间的透视关系;

(2) 空间感:物体之间的遮挡关系,还和光源的衰减、环境雾、景深效果等密切联系;

(3) 通过摄像机获取渲染范围;

(4) 计算光源对物体影响;

(5) 计算光源投射的阴影;

(6) 计算软阴影;

(7) 计算光效:比如体积光,亦称灯光雾,Caustic 特效等;

(8) 根据材质计算物体表面的颜色(与前面的光源结合起来考虑);

(9) 计算渲染特效(比如运动模糊、景深特效等)。

狭义地讲,数字渲染用计算机图形学的术语也叫做真实感绘制与模拟。为简化问题,下面的阐述都基于对数字渲染的狭义定义。

3. 光的反射/透射/折射现象的模拟

光照射到物体表面,主要发生反射、透射(对透明物体)和折射(部分被吸收成热能)现象。反射光、透射光决定了物体所呈现的颜色。数字渲染的目的就是把这三种现象尽可能逼真地模拟出来。

(1) 光的反射模拟,光的反射主要有漫反射和镜面反射。漫反射指的是在粗糙、无光泽的表面发生的对光的反射,如图 5.32 所示。镜面反射指的是在光滑表面(比如,镜面)上产生"高光"效果的光的反射,如图 5.33 所示。

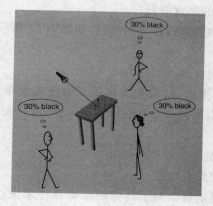

图 5.32　光的漫反射现象

图 5.33　光的镜面反射现象

现实空间中的每个物体都受到来自四面八方的反射,为模拟这种效果,就产生环境光。环境光在空间中近似均匀分布,照在物体表面上,物体表面接受光照后,会反射一部分光线出去,这部分发射出去的光线就产生漫反射。由漫反射到达眼睛得到物体固有色(如果受周围物体影响还可能产生辐射度(radiosity)现象,即颜色渗透现象)。镜面反射产生高光现象,物体表面光滑度越高,高光范围越小,强度越高,由镜面反射得到高光色,图 5.34 表示的是漫反射与镜面反射的三维球例。

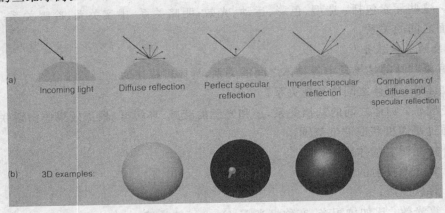

图 5.34　漫反射与镜面反射

(2) 光的透射模拟:光的透射现象由透明与折射两方面来反映。

① 透明:光线自由穿过物体,有下面两方面含义:一指光源的光线穿过透明物体;二指透明物体后的物体反射出来的光线再次穿过该透明物体。

② 折射:由于透明物体的密度不同,光线射入发生偏转。正确使用折射率才能真实再现透明物体。

③ 半透明:上端烛光,类似"自发光"材质。

计算机中模拟简单透明效果的方法有:插值透明方法和过滤透明方法。光线追踪方法常用来模拟复杂透明和折射现象。

(3) 光的衰减模拟:光的衰减从两个方面来描述,这两个方面是:① 从光源到物体表面的过程中的衰减;② 从物体表面到人眼过程中的衰减。

这两个方面的光的衰减的总的效果是使物体表面的亮度降低。

在具体使用三维软件时,可以通过设置光的属性参数来模拟光的衰减,如彩图 52 所示。

4. 表面细节的模拟

表面细节的模拟主要指表面纹理(颜色纹理与几何纹理)的模拟。

我们知道,从计算机图形学意义上讲,从光的效果来看,针对光滑表面可以使用简单光照明模型来模拟;针对细节表面可以使用复杂光照明模型来模拟。从纹理效果来看,就是表面细节的模拟。

(1) 表面细节多边形:模拟简单、规则的颜色纹理。

(2) 二维图像与纹理映射方法:模拟精致、复杂的颜色纹理。

纹理一般来源于数字图像或数学公式定义的纹理函数。对于具体的三维软件来说,数字图像纹理的意义就是各种纹理贴图的实现。常见的几类纹理贴图有:色彩贴图、镜面贴图、发

光体贴图、透明体贴图、可见性贴图、凹凸贴图、位移贴图等。数学公式定义的纹理函数的最典型的做法就是法向扰动法,常用于模拟凹凸不平的物体表面,产生几何纹理,难度在于扰动函数的选取。反映在具体软件里,就是凹凸贴图,如图5.35所示。

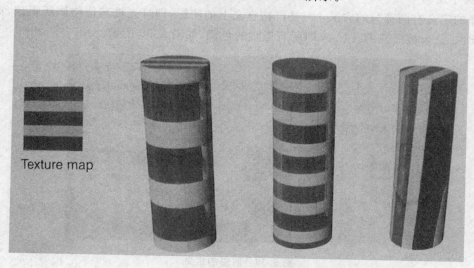

图5.35　数字图像与纹理映射

（3）实体纹理:亦称三维纹理。它不像纹理图是二维的。实体纹理根据三维位置产生图案。对于任何形状的物体,实体纹理在其中的任何部分都是一样的。例如图5.36中的大理石纹理从正方形的一侧到另一侧包围得天衣无缝。实体纹理对整个三维实体空间进行纹理填充,物体上每一个点的颜色都是实体纹理确定的。有些三维软件支持实体纹理。

（4）三维绘画纹理:艺术家直接在三维实体表面上绘制纹理,即三维绘画纹理。某些三维软件具有这项功能,纹理模拟是三维数字软件使用的重点和难点之一,如图5.37所示。

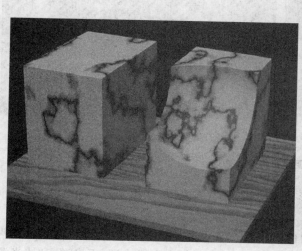

图5.36　实体纹理

图5.37　三维绘画纹理

5.2.3 数字阴影

1. 关于阴影

阴影的定义有两部分的含义：一是严格意义上的阴影，即灯光被其他物体所阻挡，亦称投射阴影 B；二是未被照亮的区域 A 即所有黑暗的色调，如图 5.38 所示。

图 5.38 阴影的定义

阴影的形状：由遮挡物体的外形决定。

阴影边缘的"硬度"程度：由光源的属性决定。阴影体现环境色的特点，而不是单独的黑色，如图 5.39 所示。

（a）　　　　　　　　　　　　　　　　（b）

图 5.39 硬边阴影与软边阴影

现实中阴影很常见，在三维软件中阴影一般由线光源、面光源、体积光源产生。

2. 阴影类型

本影与半影：在阴影中，我们把中间颜色比较深的部分叫本影，边缘颜色比较淡的部分叫半影，半影也即软阴影。半影在生活中较常见，但在软件中一般只有线光源、面光源、和体光源才能产生，如图 5.40 所示。

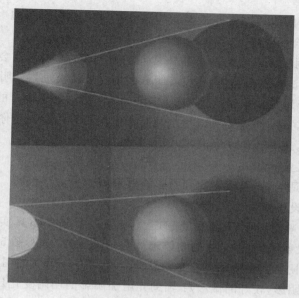

图 5.40　本影与半影

透明阴影：透明物体也会产生透明阴影，首先因为透明度是个相对的概念，其次折射现象总是存在的。一般三维软件都提供深度贴图阴影、光线追踪阴影两种形式。两者相比，深度贴图阴影在速度上占优势，光线追踪阴影在质量上占优势。

使用深度贴图阴影还是光线追踪阴影取决于物体是否透明材质。但如果要产生透明阴影就必须使用光线追踪阴影，如彩图 53 所示。

颜色渗透现象与虚影：虚影与软阴影（半影）很容易搞混。它们的相同之处在于边缘模糊；不同之处在于虚影与投射光源没有直接关系，影响来自环境的散射光线，使用辐射度方法计算。环境的散射光线指的是光能传递产生的光线，如彩图 54 所示。

3. 阴影的作用

（1）用于定义空间关系：阴影的存在使物体之间的相对位置关系呈现出来了，如图 5.41 右边所示。图 5.41 左边未表现物体的阴影，结果是各物体之间的空间位置关系不明。

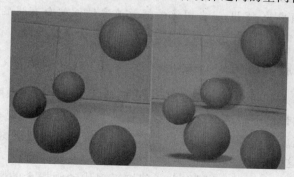

图 5.41　定义空间关系

（2）表现角度差别：如果设置合理，阴影可以表现物体的不同角度。如果没有阴影，这一点就不能表现了，如彩图 55 所示。

（3）增加图像的构成效果：一个合理放置的斜影或其他阴影可以"分割"空间，增加图像的变化。否则图像就会变成单一、连续的平面，如彩图 56 所示。

（4）增加对比：阴影可以增加两个物体之间的对比度，否则色调会很单一。例如：彩图 57 所示在红色背景下渲染红色物体，在没有阴影的情况下就很难划分明显的层次。如彩图 57 所示的右边，通过阴影增加前景和背景之间的对比度，阴影增加了场景的深度和轮廓。

（5）指示画面外空间：阴影还可以指示画面外存在的物体。说明你所表现的"世界"除了镜头内看到的物体外，还有其他许多内容，如彩图 58 所示。

4．阴影亮度的设置

阴影亮度设置合适与否，直接影响到阴影的效果。

（1）阴影颜色的设置

在设置颜色时要避免以下两点不足：① 太黑阴影看起来不真实，如彩图 59（b）所示。② 阴影颜色加亮了投射阴影，但未加亮物体未被照亮的一侧，如彩图 59（c）所示。

（B）环境光加亮阴影：环境光统一加亮了阴影区，产生不真实的明暗变化。

（3）辅助光加亮阴影（较好的做法）：辅助光增加阴影的明暗变化比直接用阴影亮度和环境光改善阴影亮度更自然，彩图 60 的为环境光加亮阴影，彩图 61 的为辅助光加亮阴影。

5.3　计算机动画

5.3.1　动画原理

1．动画的定义

动画是一种通过在某种介质上记录一系列单个画面，从而产生运动视觉的技术，这种视觉是通过以一定的速率回放所记录画面的形式而体现出来。

2．动画原理

基于运动视觉驻留现象（Persistence of Vision），也就是说人的眼睛看到一幅画或一个物体后，在 1/24 秒内不会消失。利用这一原理，在一幅画还没有消失前播放出下一幅画，就会给人造成一种流畅的视觉变化效果。

注：人眼的闪烁频率为 48 Hz。当图像的播放速率过低就会有明显的不连续感和闪烁感。一般地说，在交互式实时计算机上，一秒钟动画可包含 8～60 帧画面。

5.3.2　动画发展的历史

（1）1831 年，法国人 Joseph Antoine Plateau 把画好的图片按照顺序放在一部机器的圆盘上，圆盘可以在机器的带动下转动。这部机器还有一个观察窗，用来观看活动图片效果。在机器的带动下，圆盘低速旋转。圆盘上的图片也随着圆盘旋转。从观察窗看过去，图片似乎动了起来，形成动的画面，这就是原始动画的雏形。

（2）1906 年，美国人 J Steward 制作出一部接近现代动画概念的影片，片名叫"滑稽面孔的幽默形象（Humorous Phase of a Funny Face）"。他经过反复地琢磨和推敲，不断修改画稿，终于完成这部接近动画的短片。

（3）1908 年法国人 Emile Cohl 首创用负片制作动画影片。所谓负片，是影像与实际色彩

恰好相反的胶片,如同今天的普通胶卷底片。采用负片制作动画,从概念上解决了影片载体的问题,为今后动画片的发展奠定了基础。

我国民间的走马灯和皮影戏,可以说是动画的一种古老形式。

(4) 1909 年,美国人 Winsor Mccay 用一万张图片表现一段动画故事,这是迄今为止世界上公认的第一部象样的动画短片。从此以后,动画片的创作和 制作水平日趋成熟,人们已经开始有意识地制作表现各种内容的动画片。

(5) 1915 年,美国人 Eerl Hurd 创造了新的动画制作工艺,他先在塑料胶片上画图片,然后再把画在塑料胶片上的一幅幅图片拍摄成动画电影。多少年来,这种动画制作工艺一直被沿用着。

(6) 从 1928 年开始,世人皆知的 Walt Disney 逐渐把动画影片推向了颠峰。他在完善动画体系和制作工艺的同时,把动画片的制作与商业价值联系了起来,被人们誉为商业动画之父。直到如今,他创办的迪斯尼公司还在为全世界的人们创造出丰富多彩的动画片。"迪斯尼"——20 世纪最伟大的动画公司。

5.3.3　计算机动画的发展

计算机动画是指用计算机技术辅助制作影视动画片,它的发展过程大体上可分为三个阶段。

(1) 20 世纪 60 年代美国的 Bell 实验室和一些研究机构就开始研究用计算机实现动画片中间画面的制作和自动上色。这些早期的计算机动画系统基本上是二维辅助动画系统(Computer Assisted Animation),也称为二维动画。1963 年美国贝尔实验室语言编写了一个称为 BEFLIX 的二维动画制作系统,这个软件系统在计算机辅助制作动画的发展历程上具有里程碑的意义。

(2) 第二个阶段是从 20 世纪 70～80 年代中期,计算机图形、图像技术的软、硬件都取得了显著的发展,使计算机动画技术日趋成熟,三维辅助动画系统也开始研制并投入使用。三维动画也称为计算机生成动画(Computer Generated Animation),其动画的对象不是简单地由外部输入,而是根据三维数据在计算机内部生成的。

(3) 1982 年迪士尼(Disney)推出第一部电脑动画的电影,就是 Tron(中文片译"电脑争霸"),使计算机动画成为计算应用的新领域。

(4) 1982 至 1983 年间,麻省理工学院及纽约技术学院同时利用光学追踪(optical tracking)技术记录人体动作;演员穿戴发光物体于身体各部分,在指定之拍摄范围内移动,同时有数部摄影机拍摄其动作,然后经电脑系统分析光点的运动再产生立体活动影像。

(5) 第三个阶段是从 1985 年到目前为止的飞速发展时期,是计算机辅助制作三维动画的实用化和向更高层次发展的阶段。在这个阶段中,首先是由美国的犹他大学开发出世界上第一个完整的且具有实用意义的三维动画片。在随后的十几年内,计算机辅助三维动画的制作技术有了质的变化,已经综合集成了现代数学、控制论、图形图像学、人工智能、计算机软件和艺术的最新成果。以至于有人说:"如果想了解信息技术的发展成就,就请看计算机三维动画制作的最新作品吧!"

目前计算机动画已经发展成一个多种学科和技术的综合领域,以计算机图形学,特别是实体造型和真实感显示技术(消隐、光照模型、表面质感等)为基础,涉及到图像处理技术、运动控

制原理、视频技术、艺术甚至于视觉心理学、生物学、机器人学、人工智能等领域,它以其自身的特点而逐渐成为一门独立的学科。

5.3.4 计算机动画技术

计算机动画的基础建立在三维世界的建模上。计算机动画技术可以由造型表达和运动表达两部分组成。造型表达=三维建模方法+真实感模拟。运动表达=运动视觉语法+运动生成方式。

上一节已经介绍了造型表达的方法。下面就重点介绍运动表达方法,这是动画的核心技术。

1. 关于运动视觉语法

(1)运动分层:运动可以分为主要运动、次要运动、重叠运动、运动驻留等层次。

(2)活动定时划分运动的速度和节奏,例如慢速运动、快速运动、流畅速度、剧烈运动、轻微运动等。

(3)活动姿态与个性表现,例如运动的憨态、轻巧、活泼等,如图5.42(a)、(b)所示。

2. 关于运动的生成方式

动画是运动的艺术,是物理的动画,遵循一定物理运动规律。从物理角度讲可以将动画分为:刚体的运动、柔体的运动、关节体的运动和随机体的运动。

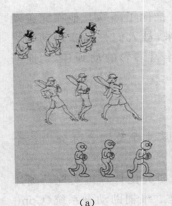
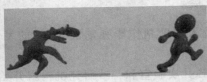

(a)　　　　　　　　　　(b)

图5.42　运动的活动姿态与个性表现

(1)刚体的运动:主要使用关键帧插值法、运动轨迹法、运动动力学法来描述。

① 关键帧插值法:通过确定刚体运动的各个关键状态,并在每一关键状态下设置一个时间因子(例如,帧数),由系统插值生成每组中间帧并求出每帧的各种数据和状态。插值方法亦可分为线性插值与曲线插值两种。

② 运动轨迹法:该方法基于运动动力学描述,通过指定物体的空间运动路径来确定物体的运动,并在物体的运动过程中允许对物体实施各种几何变换(例如,缩放、旋转),但不引入运动的力。

③ 运动动力学法:该方法基于具体的物理模型,运动过程由描述物理定律的力学公式来得到。比如,描述重力、摩擦力的牛顿定律;描述流体的 Euler 或 Navier-Stokes 公式及描述电磁力的 Maxwell 公式等。该方法与运动轨迹法描述不同,除了给出运动的参数(例如,位置、速度、加速度)外,它还要求对产生速度与加速度的力加以描述。该方法综合考虑了物体的质量、惯性、摩擦力、引力、碰撞力等诸多物理因素。

基于运动动力学原理产生动画的系统叫做动力学系统。该系统使用物体的物理性质(如:质量、重心、体积等),也使用这些物体所处的客观环境的特性(如重力、空气阻力、摩擦力等)。例如:球弹跳的动画、碰撞等。

(2)柔体的运动:柔体的运动一般指的是柔体的各种变形运动。在物体拓扑关系不变的

条件下,通过设置物体形变的几个状态,给出相应的各时间帧,物体便会沿着给出的轨迹进行线性或非线性的变形。柔体的运动主要由变形、变形技术、变形动画及面部表情的模拟、合成角色的面部动画组成。

① 变形：柔体的变形一般是根据造型来进行。变形中常用到的两种造型表示结构是多边形曲面和参数曲面。

② 变形技术：变形技术的两大发展方向是非线性全局变形法和自由形状变形法。

非线性全局变形法：该方法基于巴尔变换的思路,即使用一个变换的参数记号,它是一个位置函数的变换,可应用于需变换的物体。

巴尔变换使用如下公式定义变形：

$$(X, Y, Z) = F(x, y, z)$$

其中(x, y, z)是未变形之前物体的顶点位置,(X, Y, Z)是变形后顶点的位置。

巴尔定义的基本变换有三种：挤压、扭转和弯曲,如图5.9所示。

自由形状变形法：自由形状变形是一种不将巴尔变换局限于特定变换的更灵活的普遍适用的变形方法。该方法的特点是直接代替被变形的物体,物体被包含在变形的立体之中。

最初使用的是 Sederburg 发明的平行管式活性塑料模型,后来这种塑料模型被推广成自由变形网格形式,如彩图62所示。

③ 变形动画：巴尔定义的变换仅仅是空间的函数,把这一函数拓广为时间的函数,根据适当的时间和位置来修改变换的参数,就得到变形动画。

基本作法是把动画分为两种分量的变换：

a. 一组变换的组合：完成变形所要求的规范；

b. 时间与空间的函数：按适当的时间及位置来修改变换参数。

④ 面部表情的模拟：面部表情的模拟包括面部特征和面部表情的模拟。面部特征,即脸谱,表示五官、脸颊等部位之间关系,如图5.43所示。面部表情指动态表情的表示(喜、怒、哀、乐等),如图5.44所示。

a. 面部特征—使用计算机辅助人像表示法来表示39个特征,186个特征点(一个点阵)。比如,眉毛6个点,可描述出眉毛的粗细、上挠、下弯等特征。

b. 面部表情使用参数模型来表示,由参数值决定面部的喜、怒、哀、乐等表情。具体参见 Keith Waters 的带参数的肌肉模型的文章《面向表情的动画》(1987,Keith Waters)。

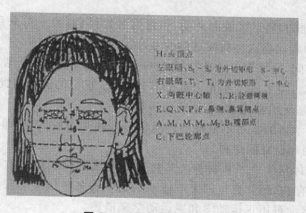

图 5.43　面部特征的表示

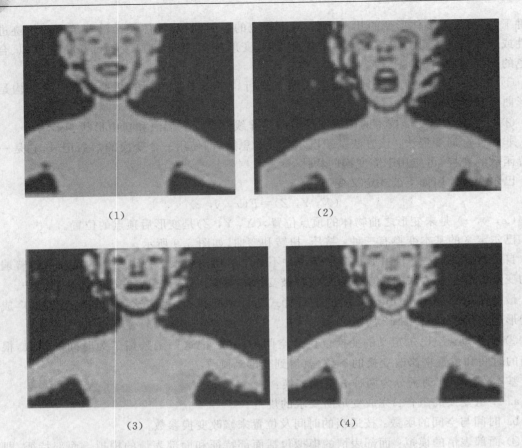

图 5.44　面部表情的模拟

⑤ 合成角色的面部动画：合成角色的面部动画指的是面部肌肉模型动画。面部肌肉模型动画的关键技术在于面部肌肉模型(模拟肌肉的动作)的建立。

为简化起见，对面部肌肉模型动画作如下假定：

a. 肌肉是独立的，它们在相似的区域内活动。

b. 肌肉的活动用一个称为抽象肌肉活动过程(AMA)来模拟；每一面部表情由一个 AMA 过程来模拟。

c. 每块肌肉在皮肤的规定区域内活动，但没有骨骼结构；唯一可采用的信息是初始面部造型，这意味着面部动画仅靠这种曲面造型的变形。

d. 肌肉不占有空间，它的存在由所执行的动作表现出来，即，观众见不到肌肉。

(3) 关节体的运动，关节体由相互关联的肢体构成，它们的动作彼此相关、互相约束。关节体的运动原理主要基于机器人学，遵循运动学规律。

① 运动学：运动学指的是对不依赖于产生动作的内在力的运动(即几何的或与时间有关的运动)性质进行说明和研究的学科。

② 关节体：关节体指的是一系列与关节相连的刚体链杆所组成的一个结构。机器人学中有多种类型的关节存在，但计算机的关节体动画通常将关节体运动限制在转动或旋转。为简化起见，关节体的运动可用正运动学和逆运动学来描述。

③ 正运动学描述：$X = F(\theta)$，其中所有关节的运动都由动画师显式规定，即给定 θ 找 X，

通过限定关节的角度来确定关节体的运动和最终位置。以人脚运动为例,比如:伦巴舞姿。

④ 逆运动学描述:$\theta = F^{-1}(X)$,其中动画师只规定末端效应器的位置,而计算得出末端效应器的运动连杆递阶结构中所有连结点的位置和方向。即,给定 X,求 θ。

正向运动学技术与逆运动学技术是人体动画中的关键技术。正向运动学(Direct Kinematics)通过对关节旋转角设置关键帧,得到相关连各个肢体的位置;逆运动学(Inverse Kinematics)通过用户指定末端关节的位置,计算机自动计算出各中间关节的位置。

下面以一个简单的二链结构为例来说明正/逆运动学之间的区别。图 5.45 中两个连杆都在纸平面移动,其中一个端点固定,正运动学的解由 $X=(x,y)$式给出,即

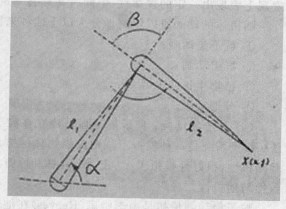

图 5.45 正向运动学与逆向运动学的计算

$$X = (11\cos\alpha + 12\cos(\alpha+\beta),\ 11\sin\alpha + 12\sin(\alpha+\beta))$$

而其逆向解为

$$\beta = \frac{\arccos(x*x + y*y - 11*11 - 12*12)}{2\ 11*12}$$

$$\alpha = \frac{-(12\sin\beta)x + (11 + 12\cos\beta)y}{(12\sin\beta)y + (11 + 12\cos\beta)x}$$

⑤ 运动捕获技术:动画人物的类人类运动一般都以运动采集为基础。运动捕获技术就是在运动人体的关节上安装传感器,通过传感器采集运动数据用于动画制作。现在已逐步采用多个摄像机来捕获人体运动数据的技术,如图 5.46 所示。

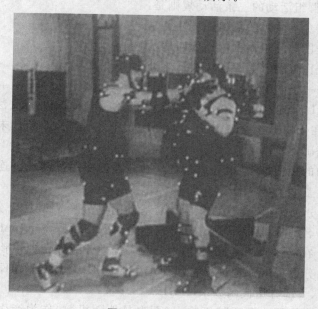

图 5.46 运动捕获

(4) 随机体的运动：随机体指的是云、雾、火焰、喷泉、瀑布、气流等。随机体运动的特点：宏观上表现出一定的规律性，但同时又具备一定的随机细节。

随机体的动画可以粗略地分为以下四种来描述。

① 粒子集动画；

② 群组动画；

③ 植物生长的 L 系统；

④ 分形动画。

(a) 粒子集动画：粒子集动画是建立在粒子系统(Particle System)模型基础上的动画方法。粒子系统是一种模拟不规则模糊物体的方法，这种方法能够充分体现这些物体的动态性和随机性，很好地模拟了火、云、水、森林和原野等许多自然景物，还能够模拟群体运动中的一致性与随机性。

粒子集动画最初是由李维思(Reeves)在他的一篇论文中提出来的。Reeves 描述了一个粒子集动画中一帧画面产生的五个步骤：

● 产生新粒子引入当前系统；

● 每个新粒子被赋予特定属性值；

● 将死亡的任何粒子分离出去；

● 将存活的粒子按动画要求移位；

● 将当前粒子成像。

(b) 群组动画：雷诺(Reynolds)在粒子系统基础上模拟鸟和鱼的群组现象，把群集物看成是一个模糊对象。Reynolds 方法不同于 Reeves 方法主要反映在两点：

● 粒子不独立，但彼此交互；

● 个体粒子不是点光，在空间具有特定方向和特征.

Reynold 描述的群组活动的三条活动规则是：

● 避免冲突：避免与附近的群组成员冲突；

● 速度匹配：企图与附近的群组速度匹配；

● 群组集中：企图停留在紧靠群组成员之处。

鸟群的飞翔就是一个群组动画很好的例子。

(c) 植物生长的 L 系统：1980 年 Rosenberg 提出使用 L 系统并行文法来描述植物的生长运动，L 系统是建立在生物学家 Aristid Lindemnayer 于 20 世纪 60 年代末提出的描述植物生长的一种数学模型基础上。

该模型强调植物的拓扑结构，中心概念是复制。通过使用复制规则连续地替换简单初始物体的各部分来产生复杂物体。

(d) 分形动画：分形动画建立在分形造型基础上。分形造型是以分形几何为基础的。Mandebrot 提出的著名的随机模型(亦称分形布朗运动 fractal brown motion，简称 fbm)是所有分形造型的基础。在具体应用时，把分形划分为确定性分形和随机分形两种。

第一种：确定性分形指由确定过程迭代而产生的分形。比如 Von Koch 雪花、Sierpinski 地毯、Mandelbrot 集、大部分迭代函数系(IFS)等。

第二种：随机分形指那些需要随机输入(至少是伪随机数)作为产生算法的一部分的分形。可表现云、山、河流、海浪、流沙等的运动。

5.4 计算机动画软件回顾与介绍

5.4.1 二维动画软件介绍

1. Animator Studio

Animator Studio 软件的前身是 Animator Pro。由于 Animator Pro 是 DOS 下的软件,字符界面枯燥单一,操作也不方便,而且最高只支持到 256 色,制作出的动画色彩不丰富,已满足不了人们在多媒体时代的需求。

Autodesk 公司于 1995 年推出了 Animator Studio 1.0,这套基于 Windows 系统的软件是一种集动画制作、图像处理、音乐编辑、音乐合成等多种功能于一体的二维动画制作软件。

Animator Studio 可读写多种格式的动画文件,如 AVI、MOV、FLC 和 FLI 等,还可以读写多种静态格式的图形文件,如 BMP、JPG、TIF、PCX 和 GIF 等。只要使用 File 菜单的 Save as 项就可实现动画文件格式的转换和静态文件格式的转换,还可以将动画文件转换为一系列静态图像文件。

Animator Studio 的绘画工具功能很强,有徒手绘画工具、几何绘画工具。此外,它还提供了 20 多种颜料,最有特色的是 Filter 颜料,这也是 Animator Studio 与 Animator Pro 的重要区别之一。Filter 颜料使用的是 Adobe 的外挂滤镜功能模块 KPT 2.0(Kai' Power Tools),利用 Filter 颜料不仅很容易实现渐变色,还可以使图像产生一些非常有趣,甚至出乎预料的效果,如产生旋涡、制作出卷页动画等。

Animation Stand 是一个非常流行的二维卡通软件,全球最大卡通动画公司如沃尔特、华纳兄弟、迪斯尼和 Nckelodeon,皆曾采用 Animation Stand 作为二维卡通动画软件,用于生产最原本的图样、独创的和完全动画化的系列片,为娱乐业的商业应用。

Animation Stand 的功能包括:多方位摄像控制、自动上色、三维阴影、音频编辑、铅笔测试、动态控制、安排日程表、笔划检查、运动控制、特技效果、素描工具等,并可以简易地输出成胶片、HDTV、视频、QuickTime 文件等。

自从 1989 年以后,全世界的专业人员、工业动画工作室和各影视公司电视台都采用 Animation Stand 二维卡通动画软件。成为在所有高性能平台上都适用的惟一计算机二维动画系统,适用于苹果机、SGI、PC 和 Alpha AXP 工作站。Animation Stand 是完全充分集成的二维系统,依照传统动画生产过程,从最初的渲染到最后的胶片或广播视频输出全部能够独立实现,无需任何附加软件。

2. Flash

现在,我们在浏览网页时,经常会看到引人入胜的动画效果,制作这种效果的工具就是 Flash。在二维动画的软件中,Flash 可以说是后起之秀,它已无可争议地成为最优秀交互动画的制作工具,并迅速流行起来。Flash 的动画效果不再是单纯的反复运动,而是可以在画面里进行菜单选择和操作以及播放声音文件。Flash 的出现,立即受到用户的欢迎,并迅速被应用到网络与多媒体课件设计中去。

Flash 的主要特点:首先,它是基于矢量的图形系统,各元素都是矢量的,我们只要用少量矢量数据就可以描述一个复杂的对象,占用的存储空间只是位图的几千分之一,非常适合在网络上使用。同时,矢量图像可以做到真正的无级放大,这样,无论用户的浏览器使用多大的窗

口,图像始终可以完全显示,并且不会降低画面质量。其次,Flash 使用插件方式工作。用户只要安装一次插件,以后就可以快速启动并观看动画。由于 Flash 生成的动画一般都很小,所以,调用的时候速度很快。

Flash 通过使用矢量图形和流式播放技术克服了目前网络传输速度慢的缺点。基于矢量图形的 Flash 动画尺寸可以随意调整缩放,并且文件很少,非常适合在网络上使用。流式技术允许用户在动画文件全部下载完之前播放已下载的部分。

Flash 支持动画、声音以及交互功能,具有强大的多媒体编辑能力,并可直接生成主页代码。Flash 通过巧妙的设计也可制作出色的三维动画。由于 Flash 本身没有三维建模功能,为了做出更好的三维效果,可在 Adobe Dimensions 软件中创建三维动画,再将其导入 Flash 中合成。

3. GIF 动画

在众多的图像格式中有一种非常特殊的格式:GIF。GIF 就是图像交换格式(Graphics Interchange Format),它是 Internet 上最常见的图像格式之一,它有以下几个特点:GIF 文件可以制作动画,这也是它最突出的一个特点;GIF 只支持 256 色以内的图像;GIF 采用无损压缩存储,在不影响图像质量的情况下,还可以生成很小的文件;它支持透明色,可以使图像浮现在背景之上。

GIF 文件的制作与其他文件不太相同。首先,要在图像处理软件中作好 GIF 动画中的每一幅单帧画面;然后用专门的制作 GIF 文件的软件把这些静止的画面连在一起;再定好帧与帧之间的时间间隔;最后再保存成 GIF 格式就可以了。

Ulead Gif Animator 是一个简单、快速、灵活,功能强大的 GIF 动画编辑软件,同时,也是网页设计辅助工具,还可以作为 Photoshop 的插件使用,丰富而强大的内置动画选项,让我们更方便地制作符合要求的 GIF 动画。

Ulead GIF Animator 5.0 功能很强大。使用它可作出真彩色环境下的 GIF 动画,得到色彩斑斓的动画;功能更强的工具和更为灵活的工作环境,也使我们的动画制作愈显轻松。动画制作完成后,Ulead Gif Animator 可以将其导出为 GIF 动画文件、单独的 GIF 图像文件序列、HTML 文件、FLC/FLI/FLX 格式的动画文件、QuickTime/AVI 视频文件以及可用 E-mail 发送的动画文件包。动画文件包可以脱离浏览器,在桌面上直接播放动画,并且能够添加消息框、声音文件和文字信息。

5.4.2 三维动画软件介绍

1. 3DS

3D Studio(简称 3DS)是美国 Autodesk 公司在 20 世纪 90 年代开发的基于普通微机的三维动画软件系统。也曾是在 PC 机上应用最为广泛、影响力最大的三维动画软件。由于其功能强,且对硬件要求低,因此在国内得到了广泛应用。许多电视节目中的三维动画,都是由 3DS 软件制作的。

(1) 3DS 的主要功能特点

① 建立三维实体模型,对模型及其所在场景进行设计及调整,包括设置场景中的光源和观察场景所用的摄像机;

② 编辑制作模型所需的各种表面材质、纹理质感和表面贴图;

③ 对动画过程的关键帧进行编辑,完成动画制作。

当 3DS 与其他软件配合使用时,更能发挥其强大的设计功效。这些软件包括 AutoCAD、Photoshop、Animator 等软件。AutoCAD 能够编辑产生各种复杂产品的设计图和工程图。其建模功能在某些方面优于 3DS,且通用性更广。Photoshop 能对扫描输入的图像进行编辑和特殊处理以产生逼真的背景图像和材料图像,增强产品的艺术效果。Animator 能对已建立好的三维图形进行细致的修缮以产生更为形象生动的演示效果,且对于二维动画制作更具独到特色。

（2）3DS 的功能模块

为了实现上述功能,3DS 提供了以下几个模块:

① 二维造型器(2D-Shaper):二维造型器主要用于在二维环境下绘制各种图形,这些二维图形为三维放样器提供造型的几何元素,以及生成在三维放样器和关键帧编辑器中使用的路径。

② 三维放样器(3D-Lofter):三维放样器的主要功能是从二维造型器中提取母线或路径信息,并将母线放在放样路径上,经过拉伸、旋转或扭曲等变化形成三维实体。通过比例变换、扭曲变换、扭动变换、斜切变换和适配等五种变换可以使产品的实体造型千姿百态。

③ 三维编辑器(3D-Editor):三维编辑器是三维建模的主要工具。它由模型库、材料库、光线库和摄影机库组成。它完成物体定位、材料分配、光照、视点及构图等功能,除了能够对三维放样器传递过来的实体进行编辑修改外,三维编辑器还可以通过"交"、"并"、"差"等布尔运算生成各种复杂的几何实体。

④ 关键帧编辑器(Key framer):关键帧编辑器是 3DS 制作动画的主要模块,它通过对组成动画的一些关键帧进行编辑和修改,再对关键帧之间的图形进行特定的处理,完成动画的制作。它可以通过物体的移动(Move)、旋转(Rotate)、变比(Scale)、挤压(Squeech)使物体产生变形,也可利用 3DS 提供的外部模块对物体进行特殊变形处理。还可利用摄像机的视角或路径的变化以及摄像目标的变化完成动画制作。

⑤ 材质编辑器(Material Editor):材质编辑器用于生成各种材料、特技和构成透视图像的基本要素,材质是一些视觉性质的组合,它包括材料、颜色、贴图、反光度、表面粗糙度、物体背光特性、物体反光特性、物体直射特性等,通过对这些特性的编辑,可以实现对真实材料的逼真模拟。

（3）3DS 的文件格式

3DS 支持许多图存储格式,如 GIF、BMP、TGA、ICO、3DS 和 DXF 等,这就使 3DS 有很强的开放性,人们可以利用这一特性用各种自己熟悉的工具制作出这些图形文件,再进入 3DS 进行动画编辑。

3DS 的彩色动画序列存储文件格式为 FLIC。它实际上是对静止画面序列的描述,连续播放这一序列便可在屏幕上产生动画效果。FLIC 文件采取的压缩技术的原理是利用每帧图像之间的变化不大的特点,文件只保留前一帧中改变的部分。这样占用的空间小,显示的速度快。

FLIC 文件包括两种类型:FLI 和 FLC。其中 FLC 文件是 FLI 文件的进一步发展,它采用更高效的压缩技术。FLIC 文件的结构分为 3 个层次:文件层、帧层、和块层。文件层定义了 FLIC 文件的基本特征。帧层定义了帧的缓冲和帧中块的数目。块层包括块的大小、类型和实际数据。

总之,3DS 是一个庞大的图形工作平台,学会使用它的各种命令,发挥软件的强大功能绘制出优秀的动画和图像,还需要有很多技巧。

2. 3D Studio MAX

Autodesk 公司推出的 3D Studio MAX 是在 3DS 基础上发展起来的,在 Windows NT 或 Windows 下运行的三维动画软件,简称 3DS MAX。3DS MAX 为专业的三维电影电视设计,同时兼顾交互游戏的设计以及其他方面的应用。对于工程设计师来说,3DS MAX 在其静态渲染,动态漫游,产品仿真及实现虚拟现实的过程中起着越来越大的作用。

3DS MAX 可以直接支持中文,将 3DS 原有的四个界面合并为一,二维编辑、三维放样、三维造型、动画编辑的功能切换十分方便。3DS MAX 新引入编辑堆栈的概念,它比 UNDO 操作方便之处就是可以直接列出以前的每一步编辑操作,直接返回过去的操作,改变其中的各项参数。新提供了参数化设计概念,所有的基本造型及修改都由精确的参数控制。

由于 3D Studio MAX 功能强大,并较好地适应了国内 PC 用户众多的特点,被广泛运用于三维动画设计、影视广告设计、室内外装饰设计等领域,有人曾说:只有你想不到的,没有 3DS MAX 做不到的。其意思就是,用 3DS MAX 搞三维创作,最大的局限便是创作者本身的能力。

3. Maya

Maya 是 Alias/Wavefront 公司在 1998 年推出的三维动画制作软件,虽然相对于其他 3DS 等经典的三维制作软件来说,Maya 的历史并不长,但 Maya 凭借其强大的功能、友好的用户界面和丰富的视觉效果,一经推出就引起了动画和影视界的广泛关注。目前 Maya 成为世界上最为优秀的三维动画的制作软件之一。

Maya 提供了适用于 WindowsNT、Mac、Linux 等不同平台的版本,还可在 SGI IRIX 操作系统上运行。广泛用于专业的影视广告,角色动画,电影特效特技等领域。Maya 具有功能完善,操作灵活,易学易用,制作效率极高,渲染真实感极强等特点。Maya 能极大地提高制作效率和品质,开发出仿真的角色动画,渲染出电影一般的真实效果。Maya 集成了最先进的动画及数字效果技术,它不仅包括一般三维和视觉效果制作的功能,而且还与最先进的建模、数字化布料模拟、毛发渲染、运动匹配技术相结合。

Maya 给三维设计者提供了优秀的制作工具来表达无比的创意,其主要特性有:

(1) 采用节点框架,可即时修改和描述动画并能记忆制作过程。提供关键帧和程序动画的制作工具,可以迅速而容易设定驱动键,提高工作效率。

(2) 用新的技术代替传统的关键帧创造复杂动画,可复合多层动画路径成单一结果,并以简单曲线操控由运动捕获产生的密集曲线。

(3) 提供理想的肌肉,皮肤和衣服动画制作工具,同时可生成自然景观。

(4) 支持复杂的动态交互功能。

(5) 在建造模型方面,提供完整的制作模型工具、变形工具箱 、编织曲面。

(6) 在上色方面,提供了选择式光学追踪法、模拟各种透镜、灯光效果,如闪光、云雾、逆光、眩光等。

Maya 是为影视创作应用而开发的,推出不久就在《精灵鼠小弟》、《恐龙》等这些动画影片中一展身手。除了影视方面的应用外,Maya 在三维动画制作、影视广告设计、多媒体制作甚至游戏制作领域都有很出色的表现。

在短短的几年中,Maya 的版本已发展到现在的 Maya 8.0,同以前的版本相比,增加了许多新功能,对原有功能和界面也进行了优化。这些改进使得 Maya 的动画,渲染和建模的功能得到很大的提高,同时增强了 Maya 的人性化和易操作性,这样我们就可以更加方便快捷的使用它来完成作品。

5.4.3　与计算机动画软件有关的第三方渲染程序或插件

常见渲染程序或插件有:Lightscape、Renderman、Brazil、Insight、Mental Ray 等。

5.5　计算机三维动画的制作过程

计算机 3D 动画的制作过程主要有建模、编辑材质、纹理贴图、灯光设置、动画编辑和渲染几个步骤。本节仅讲解其一般的制作步骤。

1. 建模

建模就是利用三维软件创建物体和背景的三维模型。如:人体模型、飞机模型、建筑模型等。一般来说,先要绘出基本的几何形体,再将它们变成需要的形状,然后通过不同的方法将它们组合在一起,从而建立复杂的形体。

2. 编辑材质

就是对模型的光滑度、反光度、透明度的编辑。如玻璃的光滑和透明、木料的低反光度和不透明等都是在这一步实现的。如果经过这一步就直接渲染,我们就可以得到一些漂亮的单色物体如玻璃器皿和金属物体。

3. 纹理贴图

我们现实生活中的物体并不都是单色的物体,人的皮肤色,衣着,无不存在着各种绚烂的各种图案。在 3D 动画中要做得逼真,也要将这些元素做出来。如果直接在 3D 的模型上做出这种效果是难以实现的。所以一般都是将一幅或几幅平面的图像像贴纸一样贴到模型上,这就是贴图。

4. 灯光设置

要在做好的场景中不同位置放上几盏灯,从不同的角度用灯光照射物体,烘托出不同的光照效果。灯光有主光和辅光之分,主光的任务是表现场景中的某些物体的照明效果,一般需给物体投影,辅光主要是辅助主光在场景中进行照明,一般不开阴影。

5. 动画编辑

以上做出来的模型是静态的物体,要使其运动起来就要经过动画编辑。动画就是使各种造型运动起来,由于电脑有非常强的运算能力,制作人员所要做的是定义关键帧,中间帧交给计算机去完成,这就使人们可做出与现实世界非常一致的动画。

6. 渲染

3D 建模和动画往往仅占全部动画制作过程中的一部分,大部分时间都花费在繁重的渲染工作中。渲染工作对处理器的处理性能有极强的依赖性。因此,为了获得更高的渲染性能,用户必须尽可能地使用更高性能和更多数量的处理器。

制作三维动画涉及范围很广,从某种角度来说,三维动画的创作有点类似于雕刻、摄影、布景设计及舞台灯光的使用,动画设计者可以在三维环境中控制各种组合,调用光线和三维对

象。设计者需要的除基本技能外,还要更多的创造力。

一个简化后的动画制作例子——《海底总动员》:

(1) 制作人员先依据原画,以点、线、面逐步完善的方式,创建出小鱼与周围的海洋环境几何信息,这种搭"骨架"的方式就是"建模";

(2) 接下来进行灯光设置,在三维世界中添加虚拟的灯光并执行"光照计算";

(3) 之后是"运动",在有了模型的基础上,通过运动捕捉、力场模拟等方法来让小鱼们按照设计运动起来;

(4) 接下来的"渲染",并按照虚拟摄影机的设置来逐帧成像之后,此时小鱼的肤色和纹理都变得十分清晰和逼真,海水也被赋予了流动的波纹;那些各式各样、色彩斑斓的鱼才能真正游动了起来。

5.6 虚 拟 现 实

5.6.1 关于虚拟现实

虚拟现实一词最初由 Jaron Lanier 80 年代初提出。在我国,虚拟现实最早由钱学森、汪成为等科学家译成"灵境","幻真"。

现实地,我们可以将它理解成是一种可以创建和体验虚拟世界的计算机系统。或者更通俗地将它理解成利用计算机和其他的专用硬件和软件去产生另一种境界的仿真。

另外一些从科学角度的关于虚拟现实的定义有:

(1) 虚拟现实是当代信息科学的前沿研究领域,它综合运用计算机图形学、计算机视觉、心理学、传感器等多方面技术,在计算机中营造一个虚拟的环境,通过实时的、立体的三维图形显示、声音模拟、自然的人机交互界面来仿真现实世界中早已发生、正在发生或尚未发生的事件,并使用户产生身临其境的真实感觉。

(2) 虚拟现实技术是指充分利用计算机硬件与软件资源的集成技术,它提供了一种实时的、三维的虚拟环境(Virtual Environment),使用者完全可以进入虚拟环境中,观看计算机产生的虚拟世界,听到逼真的声音,在虚拟环境中交互操作,有真实感觉,可以讲话,并且能够嗅到气味。

(3) 虚拟现实是用计算机技术来生成一个逼真的三维视觉、听觉、触觉或嗅觉等感觉世界,让用户可以从自己的视点出发,利用自然的技能和某些设备对这一生成的虚拟世界客体进行浏览和交互考察。

5.6.2 虚拟现实的主要技术特征及感知特征

1. 虚拟现实的主要技术特征

可以用一句话概括为:多感知性、存在感(临境感)、实时交互性、自主性、集成性。

核心表现在下面三种特征,具体表述成:

(1) 沉浸感(Immersion),逼真的,身临其境的;

(2) 交互性(Interaction),感知与操作环境;

(3) 构想性(Imagination),创造性。

其涉及计算机图形学、人机交互技术、传感技术、人工智能技术等多项先进技术的综合。

2. 虚拟现实的主要感知特征

（1）逼真的感觉指的是视觉、听觉、触觉、嗅觉等；

（2）自然的交互指的是运动、姿势、语言、身体跟踪等；

（3）个人的视点指的是用户的眼、耳、身所感到的感觉信息；

（4）迅速的响应指的是感觉信息根据视点变化和用户输入及时更新。

5.6.3　虚拟现实技术系统的主要组成

1. 输入输出设备

例如头盔式显示器、立体耳机、头部跟踪系统以及数据手套等。

2. 虚拟环境及其软件

用以描述具体的虚拟环境等动态特性、结构以及交互规则等。

3. 计算机系统以及图形、声音合成设备等外部设备三个主要部分

5.6.4　现有虚拟现实系统的分类

1. 初级系统（Entry VR）

基于 PC 或工作站、一般硬件设备（如二维输入设备）。

2. 基本 VR 系统（Basic VR）

在 EVR 基础上增加一些交互和显示设备：如立体眼镜、三维输入控制设备。

3. 高级 VR（Advanced VR）

在 BVR 的基础上，增加图形加速卡，缓冲器、多处理器，输入的并行处理。

4. 沉浸式 VR（Imersive VR）

增加一些沉浸式显示系统，如 HMD，Boom、CAVE,触觉反馈交互机制。

5. 分布式 VR（Distributed VR）

基于网络的虚拟环境,如美国的 SIMNET 项目。

5.6.5　虚拟现实的一些应用领域

应用和需求是技术发展的推动力。下面给出一些常见的应用。

1. 娱乐、教育、游戏与其他

这是向人们、尤其是青少年提供生动的课堂和娱乐手段的好机遇,它具有三维声像效果、能进行交互操作的功能,因而已为商家们看好,纷纷开发低档虚拟现实产品。如虚拟博物馆,网上景点浏览。

2. 国防

美国国防部和军方认为：虚拟现实将在武器系统性能评价、武器操纵训练及指挥大规模军事演习三方面发挥重大作用。用于制定战争综合演示厅计划、防务仿真交互网络计划、综合战役桥计划、及虚拟座舱、卫星塑造者等应用环境,并在核武器试验及许多局部战争中进行了应用,不仅节省了大量的军事费用,更重要的是提高了现代化作战指挥方面能力。

3. 航天航空

美国宇航局是虚拟现实最早研究的单位和应用者。宇宙飞船及各类航空器是需耗费巨资的现代化工具,而进入宇宙有大量未知、危险的因素,因而模拟各种航空器可能遇到的环境,不

仅可节省大量费用,而且是十分必要的。虚拟风洞就是一例。

4.计算机辅助设计

虚拟样机、虚拟建筑物 工业产品均需要反复构思和设计,但用户往往仍不满意。可否在设计早期就给用户一个逼真的产品样机。

美国波音公司 Butler 设计了一个称为 VS-X 的虚拟飞机,它可使设计人员有身临其境观察飞机外形、内部结构及布局的效果;建筑设计师可在盖楼前通过虚拟建筑物,让用户自己来观察外形和内部房间部位,也便于设计师修改设计。

5.外科手术和人体器官的模拟

外科医生的培训是一项投资大、时间长的工作,这是因为不能随便让实习医生在病人身上动手术。可是不亲自动手,又如何学会手术呢?虚拟手术台已能部分模仿外科医生的现场。同样,提供模拟的人体器官,可让学生逼真地观察器官内部的构造和病灶,具有极高的实验价值。

6.科学研究和计算的可视化

各种分子结构模型、大坝应力计算的结果、地震石油勘探数据处理等,均十分需要三维(甚至多维)图形可视化的显示和交互浏览,虚拟现实技术为科学研究探索微观形态等提供了形象直观的工具。

7.远程控制

虚拟现实可采用遥控手段,通过机械手、机器人对危险或有毒环境进行操作。

5.6.6 虚拟现实与动画之间的关系

虚拟现实运用了大量的动画技术,虚拟现实是动画的最高境界。

第六章 数字暗室软件实例讲解

术语：图层　通道　图层蒙版与矢量蒙版　色调调整　色彩平衡
　　　　特效文字　滤镜效果　图层合成

6.1　Photoshop 简介

6.1.1　关于 Photoshop

　　Photoshop 是 Adobe 公司推出的跨越 Windows 和 Macintosh 平台的图像处理软件,它功能强大,界面友好,得到了广大第三方开发商的支持,也得到了众多用户的青睐。最初的 Photoshop 只支持 Macintosh 平台,并不支持 Windows。由于 Windows 在 PC 机上的出色表现,Adobe 公司才紧跟发展的潮流,推出 Photoshop 的 Windows 版本。Adobe 公司在 1990 年首次推出 Photoshop,发展至今在图形图像处理领域已经成为行业权威和标准,无论是在平面设计、网页设计还是摄影、印刷甚至是绘画和三维设计中,Photoshop 都已经成为不可或缺的工具。

　　1985 年,美国 Apple 电脑公司率先推出图形界面的 Macintosh 系列电脑。1986 年夏天,Michigan 大学的一位研究生 Thomas Knoll 为了在 Macintosh Plus 机上显示灰阶图像而编制了一个程序。最初他将这个软件命名为 display,后来 Thomas Knoll 和他哥哥 John Knoll 完善了这个软件并且将其命名为 Photoshop。Knoll 兄弟第一个商业成功是把 Photoshop 交给一个扫描仪公司搭配销售,版本是 0.87。

　　1988 年 11 月,Knoll 兄弟与 Adobe 口头议定合同,并于 1989 年 4 月完成真正的法律合同。合同上的关键词是"license to distribute"即授权销售,Adobe 公司当时并没有完全买断这个程序,直到若干年后 Photoshop 取得了巨大的成功。签订了合同后,Knoll 兄弟开始研发新的版本以发布销售,而 Photoshop 这个名字则被一直保留至今。

　　1990 年 2 月,Photoshop 1.0.7 正式发布,第一个版本只有一个 800KB 的软盘,并且只能运行在 macintosh 平台。

　　1991 年 6 月,Photoshop 2.0 发布,2.0 版本的发行引起了印刷业的重视,并引发桌面印刷

革命。

1994 年 9 月底和 11 月，Photoshop3.0 的 Mac 和 Windows 版本分别发布。

1996 年 11 月，Photoshop 版本 4.0 正式发布，4.0 版本的用户界面和其他 Adobe 产品开始统一化，程序使用流程也有所改变。

1998 年 5 月，Photoshop 5.0 正式发布，5.0 版本引入了多次撤销（历史面板）和色彩管理功能，此后被证明这是 Photoshop 历史上的重大进步。

1999 年 2 月，Photoshop 5.5 正式发布，主要增加了支持 Web 功能并且捆绑了 Image Ready 2.0。

2000 年 9 月，Photoshop 6.0 正式发布，主要改进了与其他 Adobe 工具交换的流畅。

2002 年 3 月，Photoshop 7.0 正式发布，7.0 版本做了重大的改进，增加了 Healing Brush 等图片修改工具，还有一些基本的数码相机功能如 EXIF 数据、文件浏览器等。

2003 年 10 月，Photoshop CS 正式发布，CS 是 Adobe Creative Suite 一套软件中后面 2 个单词的缩写，代表"创作集合"。

2005 年 4 月，Photoshop CS2 正式发布。

2007 年 4 月，Photoshop CS3 正式发布。

Photoshop 的专长在于图像处理，而不是图形创作。我们先来区分一下这两个概念：图像处理是对已有的位图图像进行修改、编辑以及使用一些特殊效果，其重点在于对图像的处理和加工；所以我们又把这类软件称作数字暗室处理软件。图形创作软件是按照自己的创意构思，使用软件内置的工具来设计图形，这类软件主要有 Adobe 公司的另一个著名软件 Illustrator 和 Corel 公司的 Coreldraw。所以我们又把这类软件称为数字设计软件。本章我们对 Photoshop 的常用功能如格式转换、图像合成、色彩校正、特效文字、滤镜以及图层、通道等进行基于实例的讲解，通过这些介绍让读者对 Photoshop 有一个粗略的认识并且满足日常操作需要。

6.1.2 Photoshop 的界面

第一次启动 Photoshop 后出现的是标准操作界面，在 Windows 和 Macintosh 中布局会有细微的差异，我们在本书中使用 Mac 版本进行讲解。除了菜单的位置不可变动之外，其余各部分都是可以隐藏、移动或组合的，可以根据自己的使用习惯去安排界面。

图 6.1 所示的是重新排布过的界面，我们用字母进行了标注，希望大家对各个区域有一个深入的了解。

A：菜单栏，和大多数软件一样，菜单栏包含了打开、保存和操作、调整之类的命令。

B：公共栏，也称为选项面板，主要用来显示工具栏中所选工具的一些选项，选择不同的工具或选择不同的对象时出现的选项也不同。

C：工具栏，也称为工具箱，对图像的处理以及绘图等工具，都从这里调用。几乎每种工具都有相应的键盘快捷键。

D：工作区，用来显示制作中的图像。Photoshop 可以同时打开多幅图像进行制作，在打开的图像间可通过点击图像名称切换，也可以用快捷键 Ctrl＋Tab 完成图像切换。

E：浮动面板，包含"信息"、"颜色"、"样式"、"通道"、"图层"、"导航器"和"路径"等面板，大多数浮动面板都可以在 Windows 菜单下获得，可以说是访问各个选项的快捷通道。

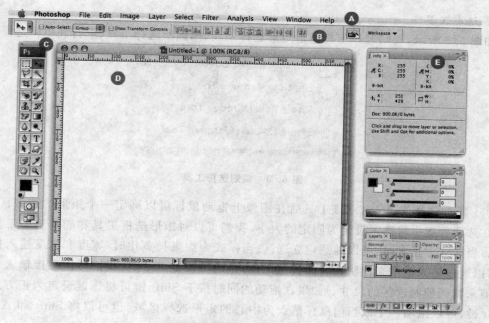

图 6.1　Photoshop CS3 界面

6.1.3　Photoshop 的工具箱

工具箱的每个图标的右下角有三角符号标注的,左键按住该图标就会弹出扩展选项,如图
6.2 所示。

图 6.2　Photoshop CS3 工具箱以及工具拓展显示

1. 选取工具

如图 6.3 所示,规则选择工具包括矩形选择工具、椭圆形选择工具、单行和单列选择工具。

图 6.3 规则选择工具

（1）矩形选择工具：选取该工具后在图像上拖动鼠标可以确定一个矩形的选取区域,也可以在选项面板中将选区设定为固定的大小（我们可以对矩形选框工具和椭圆选框工具规定样式。当样式为正常时,可以随意建立选区;当样式为约束长宽比时,宽度和高度输入框被激活,可以通过输入数值来控制选区的长宽比;当样式为固定大小时,我们可以直接输入长度和宽度值来精确控制选区的尺寸。）如果在拖动的同时按下 Shift 键可将选区设定为正方形。按住 Alt 键,可以拖动一个以当前鼠标落点为中心的矩形选择区域,也可以将 Shift 和 Alt 组合使用。

（2）椭圆形选择工具：选取该工具后在图像上拖动可确定椭圆形选取工具如果在拖动的同时按下 Shift 键可将选区设定为圆形。按住 Alt 键,可以拖动一个以当前鼠标落点为中心的圆形选择区域,也可以将 Shift 和 Alt 组合使用。

（3）单行选择工具：选取该工具后在图像上拖动可确定单行（一个像素高）的选取区域。

（4）单列选择工具：选取该工具后在图像上拖动可确定单列（一个像素宽）的选取区域。

2. 移动工具

用于移动选取区域内的图像。

3. 套索工具

不规则选择工具包括套索工具、多边形工具、磁性套索工具三种,主要用于对图像中不规则部分的选取。它们的快捷键为 L,使用 Shift＋L 可以实现三种工具的切换,如图 6.4 所示。

（1）一般性套索工具：类似于徒手绘画工具,用于通过鼠标等设备在图像上绘制任意形状的选取区域。

（2）多边形套索工具：类似于徒手绘制多边形,用于在图像上绘制任意形状的多边形选取区域。

（3）磁性套索工具：类似于一个感应选择工具,它根据要选择的图像边界像素点的颜色来决定选择工作方式,用于快速选择边缘与背景对比强烈且边缘复杂的对象。

图 6.4 不规则选择工具

4. 魔棒工具

魔棒工具可以选择颜色一致的区域,而不必跟踪其轮廓,用于将图像上具有相近属性的像素点设为选取区域,如图 6.5 所示。

图 6.5 魔棒工具

5. 剪裁工具

用于在图像上裁剪需要的图像部分。

6. 切片工具

切片工具可以对 Web 图形加以分割和输出成为 Html 文件,该工具包含一个切片工具和切片选取工具。

切片工具:选定该工具后在图像工作区拖动,可画出一个矩形的薄片区域。

切片选取工具:选定该工具后在薄片上单击可选中该薄片,如果在单击的同时按下 Shift 键可同时选取多个薄片,如图 6.6 所示。

图 6.6 切片工具组

7. 修复工具

该工具包含污点修复画笔工具、修复画笔工具、修补工具和消红眼工具,如图 6.7 所示。

图 6.7 修复工具组

8. 笔刷工具

工具集包括画笔工具、铅笔工具和颜色替换工具,如图 6.8 所示。

图 6.8 笔刷工具组

画笔工具:用于绘制具有类似毛笔、软刷等柔性笔触的线条。

铅笔工具：用于绘制具有铅笔等硬性笔触的线条。

颜色替换工具：用于替换画面中要修正的颜色。

9. 图章工具

图章工具包含克隆图章和图案图章工具，如图6.9所示。

图6.9 图章工具组

克隆图章工具：用于将图像上用图章擦过的部分复制到图像的其他区域。

图案图章工具：用于复制设定的图像。

10. 历史画笔工具

历史画笔工具包含历史记录画笔工具和艺术历史画笔工具，如图6.10所示。

图6.10 历史画笔工具

历史记录画笔工具：用于恢复图像中被修改的部分。

艺术历史画笔工具：用于使图像中划过的部分产生模糊的艺术效果。

11. 橡皮工具

橡皮擦工具包括橡皮擦工具、背景橡皮擦工具、魔术橡皮擦工具，如图6.11所示。

橡皮擦工具：用于擦除图像中不需要的部分，并在擦过的地方显示背景图层的内容。

背景橡皮擦工具：用于擦除图像中不需要的部分，并使擦过区域变成透明。

魔术橡皮擦工具：可擦除与鼠标单击处颜色相近区域内的图像。

图6.11 橡皮工具组

12. 渐变、填充工具

渐变工具：在工具箱中选中"渐变工具"后，在选项面板中可再进一步选择具体的渐变类型，如图6.12所示。

图6.12 渐变、填充工具

颜料桶工具：用于在图像的确定区域内填充前景色。

13. 涂抹工具（见图 6.13）

模糊工具：选用该工具后，光标在图像上划动时可使划过的图像变得模糊。

锐化工具：选用该工具后，光标在图像上划动时可使划过的图像变得更清晰、锐利。

涂抹工具：将涂抹区域内的颜色挤入到新的像素区域的工具，产生混合、变形效果。

图 6.13　涂抹工具组

14. 色调工具组（见图 6.14）

亮化工具：可以使图像的亮度提高。

烧焦工具：可以使图像的区域变暗。

海绵工具：可以增加或降低图像的色彩饱和度。

图 6.14　色调工具组

15. 钢笔工具（见图 6.15）

钢笔工具：用于绘制路径，选定该工具后在要绘制的路径上依次单击，可将各个单击点连成路径。

自由钢笔工具：用于绘制任意形状的路径，选定该工具后，在要绘制的路径上拖动，即可画出一条连续的路径。

添加锚点工具：用于增加路径上的固定点。

删除锚点工具：用于减少路径上的固定点。

转换节点工具：使用该工具可以在平滑曲线转折点和直线转折点之间进行转换。

图 6.15　钢笔工具组

16. 文字工具（见图 6.16）

横向文字工具：用于在图像上横向添加文字图层或文字。

纵向文字工具：用于在图像上纵向添加文字图层或文字。

横向文字蒙版工具：用于添加横向文字蒙版或建立文字选区。

纵向文字蒙版工具：用于添加纵向文字蒙版或建立文字选区。

图 6.16　文字工具

17. 路径工具（见图 6.17）

路径选择工具：用于选取已有路径，然后进行位置调节。

路径调整工具：用于调整路径上节点的位置。

图 6.17　路径工具

18. 多边形工具（见图 6.18）

矩形图形工具：选定该工具后，在工作区内拖动鼠标可产生一个矩形图形。

圆角矩形工具：选定该工具后，在工作区内拖动鼠标可产生一个圆角矩形图形。

椭圆工具：选定该工具后，在工作区内拖动鼠标可产生一个椭圆形图形。

多边形图形工具：选定该工具后，在工作区内拖动鼠标可产生一个等边多边形图形，在选项面板上可以输入边数。

直线工具：选定该工具后，在工作区内拖动鼠标可以绘制直线。

星状多边形图形工具：选定该工具后，在工作区内拖动鼠标可产生星状多边形图形，在选项面板上也可以选择更多样式的图形。

图 6.18　多边形工具

19. 注释工具

注释工具包含一个笔注解工具和一个声音注解工具。

笔注解工具：用于生成文字形式的附加注解文件。

声音注解工具：用于生成声音形式的附加注解文件。

20. 吸管与测量工具（见图 6.19）

吸管工具：用于选取图像上光标单击处的颜色，并将其作为前景色。

色彩均取工具：用于将图像上光标单击处周围四个像素点颜色的平均值作为选取色。

测量工具：选用该工具后在图像上拖动，可拉出一条线段，在选项面板中则显示出该线段起始点的坐标、始末点的垂直高度、水平宽度、倾斜角度等信息。

图 6.19 吸管与测量工具

21. 观察工具

用于移动图像处理窗口中的图像，以便对显示窗口中没有显示的部分进行观察。

22. 缩放工具

用于缩放图像处理窗口中的图像，以便进行观察处理。

6.1.4 Photoshop 常用文件格式

Photoshop 支持几十种文件格式，通过它所支持的文件格式与其他软件进行交互使用。我们必须熟悉各种文件格式的特性，才能根据我们的需要合理选择。

1. 从使用者的角度对图像文件格式进行分类

（1）固有格式

PSD 是 Photoshop 的固有格式，体现了 Photoshop 独特的功能和对功能的优化，PSD 格式可以比其他格式更快速地打开和保存图像，很好地保存图层、蒙版、压缩方案等信息而不会导致数据丢失等。但是，只有很少的应用程序能够支持这种格式，仅有像 Adobe After Effects、Adobe Flash 等软件支持 PSD，并且可以处理每一图层。有的图像处理软件仅限制在处理图层合并后的 Photoshop 文件，如 ACD See 等软件，而其他大多数软件不能够支持 Photoshop 这种固有格式。

（2）交换格式

EPS（Encapsulated Postscript）是我们处理图像工作中的最重要的格式，它在 Mac 和 PC 环境下的图形和版面设计中广泛使用，用在 Postscript 输出设备上打印。几乎每个绘画程序及大多数页面布局程序都允许保存 EPS 文档。建议你将一幅图像装入到 Adobe Illustrator、Corel draw 等软件时，最好的选择是 EPS。但是，由于 EPS 格式在保存过程中图像体积过大，因此，如果仅仅是保存图像，建议你不要使用 EPS 格式。如果你的文件要打印到不支持 Post-

script 的打印机上,为避免打印问题,最好也不要使用 EPS 格式。你可以用 TIFF 或 JPEG 格式来替代。

DCS(desk color separation)格式:DCS 是 Quark 开发的一个 EPS 格式的变种。在支持这种格式的 Quarkxpress、Pagemaker 和其他应用软件上工作,DCS 便于分色打印。而 Photoshop 在使用 DCS 格式时,必须转换成 CMYK 四色模式。

Filmstrip 格式:Filmstrip 是 Adobe Premiere(Adobe 公司的影片编辑应用软件)和 Photoshop 专有的文件转换格式。应当注意的是,Photoshop 可以任意通过 Filmstrip 格式修改 Premiere 每一帧图像,但是不能改变 Filmstrip 文档的尺寸,否则,将不能存回 Premiere 中。同样,也不能把 Photoshop 创建的文件转换为 Filmstrip 格式。

(3) 专有格式

GIF(graphic interchange format)格式:GIF 是输出图像到网页最常采用的格式。GIF 采用 LZW 压缩,限定在 256 色以内的色彩。GIF 格式以 87a 和 89a 两种代码表示。GIF87a 严格支持不透明像素。而 GIF89a 可以控制那些区域透明,因此,更大地缩小了 GIF 的尺寸。如果要使用 GIF 格式,就必须转换成索引色模式(Indexed Color),使色彩数目转为 256 或更少。在 Photoshop 中,利用"Save As"命令保存 GIF87a;要想保存 GIF89a,则必须使用"File"→"Export"→"GIF89a Export"。

PNG(portasle network graphic)格式:PNG 是专门为 Web 创造的。PNG 格式是一种将图像压缩到 Web 上的文件格式,和 GIF 格式不同的是,PNG 格式并不仅限于 256 色。

BMP(windows bitmap)格式:BMP 是微软开发的 Microsoft Pain 的固有格式,这种格式被大多数软件所支持。BMP 格式采用了一种叫 RLE 的无损压缩方式,对图像质量不会产生什么影响。

PICT(picture file format)格式:PICT 是 Mac 上常见的数据文件格式之一。如果你要将图像保存成一种能够在 Mac 上打开的格式,选择 PICT 格式要比 JPEG 要好,因为它打开的速度相当快。另外,你如果要在 PC 机上用 Photoshop 打开一幅 Mac 上的 PICT 文件,建议你在计算机上安装 Quicktime,否则,将不能打开 PICT 图像。

PDF(portable document format)格式:PDF 是由 Adobe Systems 创建的一种文件格式,允许在屏幕上查看电子文档。PDF 文件还可被嵌入到 Web 的 HTML 文档中。

Scitex CT(scitex continuous)格式:Scitex CT 格式支持灰度级图像、RGB 图像、CMYK 图像。Photoshop 可以打开诸如 Scitex 图像处理设备的数字化图像。

TGA(targa)格式:Truevision 的 TGA 和 Nuvista 视频板可将图像和动画转入电视中,计算机上的视频应用软件都广泛支持 TGA 格式。

PCX 格式:PCX 是 DOS 下的古老程序 PC Paintbrush 固有格式的扩展名,因此这个格式已不受欢迎。

Amiga IFF(amiga interchange file format)格式:Amiga 是由 Commodore 开发的,由于该公司已退出计算机市场,因此,Amiga IFF 格式也将渐渐地被废弃。

(4) 主流格式

JPEG(joint photographic experts group)格式:JPEG 是我们平时最常用的图像格式。它是一个最有效、最基本的有损压缩格式,被极大多数的图形处理软件所支持。JPEG 格式的图像还广泛用于 Web 的制作。如果对图像质量要求不高,但又要求存储大量图片,使用 JPEG

无疑是一个好办法。但是，对于要求进行图像输出打印，你最好不使用 JPEG 格式，因为它是以损坏图像质量而提高压缩质量的。你可以使用诸如 EPS、DCS 这样的图形格式。

TIFF(tag image file format)格式：TIFF 是 Aldus 在 Mac 初期开发的，目的是使扫描图像标准化。它是跨越 Mac 与 PC 平台最广泛的图像打印格式。TIFF 使用 LZW 无损压缩，大大减少了图像体积。另外，TIFF 格式最令人激动的功能是可以保存通道，这对于你处理图像是非常有好处的。

（5）其他格式

Photo CD YCC 格式：Kodak 的 Photo CD 和 Pro Photo CD 使用 YCC 色彩方式，打开 Photo CD 文件时，你可以将 YCC 图像转换成 Photoshop 的 Lab 色彩方式。但 Photoshop 不能以 Photo CD 格式来保存文件。

Flashpix 格式：它是由 Kodak、Live Picture 和其他一些公司开发的，Photoshop 能够用 Flashpix 格式打开和保存图像。

2. 从矢量图和像素图的角度对图像文件格式进行分类

（1）矢量图文件格式

AI(adobe illustrator)：由 Adobe 公司定制矢量文格式，用于记录不同的线条组成的图像文件。

EPS(encapsulated postscript)：同 AI 一样是 Adobe 公司开发，广泛用于多种的图像处理软件可以形成较逼真图像文件。

DXF(drawing exchange format)：是由 Adobe 公司开发三维及二维主体图文件格式专用于辅助设计软件中。

（2）位图文件格式

BMP(window sit map)：是由微软件及 IBM 公司联合开发 Windows 平台上最常用的图像文件格式 ＊.RLE 可以压缩的形式存盘。选择以 ＊.BMP 图像格式存盘，则在屏幕上弹出一个 BMP OPTIONS 对话框，供用户选择 Windows 及 OS2 格式。

PCX：将以压缩编码和形式存储图像文件使用此种格存盘时将丢失好像打印机设置的信息。

JEG(joint photographic experts group)：是由 Jointpohotgraphic Experts Group(联合图像乞专家组)提出的一个标准，主要用于静止图像的压缩其最大优点是以极少失真进行高压缩比压缩一般都能低于 10％但不能进行较大的 放大操作。当用选择的 JPE 格式进行存盘后，屏幕上将弹出对话框，用户可选择压缩后图像的质量以及压缩格式选择等信息，用户宜选择 Meediu 品质进行压缩图像。

GIF(graphic interchange format)：是一种图像交换格式，可大压缩图像使图像在网上传递时经济实用，由 256 种颜色去组成图像，压缩率为 2：1，用于网页显示及制作较多。

TIF(tagged-image file format)：广泛用于高质量的图像文件处理中，进行不失真的形式压缩图像，用户选择会出现对话框，选择以 PC 机格式或苹果机格式存盘，此格式存盘的文件会较大些。

TGA(targa)：大量用于电视广播，选择此格式会出现对话框选择分辨率。

PCD(kodarlc photo CD)：是由柯达相片公司开发的光盘相片格式，文件较大，保存图像较为逼真。

PSD(adobe photoshop document)：这种格式仅在 Photoshop 中出现的文件格式，为 Photoshop 特有能存储所有 Photoshop 文件信息（如通道、图层、路径等）和各种色彩模式。它以压缩文件形式存储文件以节约磁盘空间，是一种不失真压缩，在 Photoshop 处理图像是可尽量采用这种存盘格式。

PCT(quickdraw picture format pict)：此格式大量用于苹果要系统的图像应用中，对于有大量的相同色彩的文件能进行有效的压缩。

PXR(pixar)：主要用于 3D 动画，只支持灰度图像及 RGB 模式。

EPS(encapsulated post script)：常用于绘图和排版软件中。

RAW：比较在始，将所有像素依次记录的方式存盘，不对图像压缩，占用较大的磁盘空间。

SCT(scitex CT)：可以记录下图像间的连续层次，主要用一起印刷系统。

6.2 PS 实例讲解

以下所有实例的制作都是基于 Mac 平台 Photoshop CS3 软件实现的。

6.2.1 修正、剪裁照片

知识点及其应用：测量、裁剪、校正图像、信息面板的使用、标尺工具与参考线，如彩图 63 所示。

(1) 启动 Photoshop，鼠标点选 Window/Info，确保 Info 浮动面板呈显示状态，鼠标点选 Window/Layers，确保 Layers 浮动面板呈显示状态；鼠标点选 File/Open，打开需要处理的照片。

(2) 在拍摄照片的过程中会经常出现画面倾斜的状况，我们可以使用 Photoshop 进行校正。在工具箱上点选标尺工具，沿塔轴画一条参考线，如图 6.20 所示。

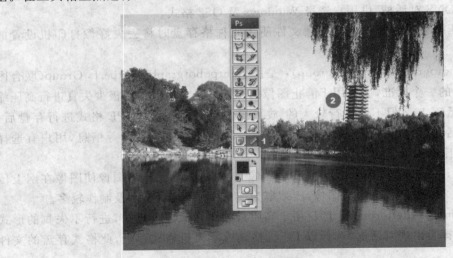

图 6.20 使用标尺工具绘制参考线

(3) 此时在 Info 浮动面板和选项栏中，我们都可以观察到参考线的角度为 85.4 度，也就是说我们的照片倾斜度数为 4.6，如图 6.21 所示。

图 6.21　Info 浮动面板上的相关数值

（4）鼠标点选 Image/Rotate Canvas/Arbitrary，弹出旋转画布菜单，选中逆时针旋转，发现 Photoshop 自动设定了旋转角度，确定后照片发生了旋转，如图 6.22 所示。

图 6.22　输入旋转画布的角度

（5）旋转后的照片出现了一些空白的背景色，我们使用剪裁工具在照片上进行选取，注意如果一次选取不够精确的话，可以使用鼠标在选取的四条边上进行微调，确认是自己想要的完美比例之后，按回车键，剪裁完成，如图 6.23 所示。

图 6.23　剪裁旋转后的照片

（6）剪裁之后的照片我们可以直接 File/Save 保存，也可以 File/Save As 弹出对话框，尝试着把照片保存成 Bmp、Tiff、Gif 等格式，比较一下这些格式的文件大小和效果。

6.2.2 简单艺术字——字中有画

知识点及其应用：文字蒙版、图层样式（缺省阴影设置）、背景层、普通层、填充、非填充图层。最终艺术效果如彩图 64 所示。

（1）启动 Photoshop，鼠标点选 File/Open，打开名为"未名湖"的照片；鼠标点选 Window/Layers 选项，确保 Layers 浮动面板呈显示状态，此时在 Layer 浮动面板中有一个名为 Background 的图层，如图 6.24 所示。

（2）鼠标点选 Layer/New/Layer Via Copy，或者通过快捷键⌘＋J，就可以将 Background 图层进行复制，如图 6.25 所示。

图 6.24 图层浮动面板中的 Background 图层

图 6.25 对 Background 图层进行复制

（3）每个图层前面都有一个眼睛图标，这个图标控制着该图层的显示状态。我们首先单击 Layer 1 的眼睛图标，隐藏该层，再单击 Background 图层，使该图层处于激活状态，如图 6.26所示。

图 6.26 激活 Background 图层

（4）双击前景色图标,弹出颜色选取面板,选取白色作为作为前景色,如图 6.27 所示。

图 6.27 选取白色作为前景色

（5）将前景色设定为白色之后,单击 Edit/Fill 弹出填充对话框,填充参数如图 6.28 所示。

图 6.28 用白色前景色填充图层

（6）执行填充操作之后 Layer 浮动面板如图 6.29 所示。我们也可以通过使用快捷键 Alt+Delete 对 Background 图层直接进行前景色填充。

图 6.29 对 Background 图层执行前景色填充后 Layer 浮动面板的显示状态

（7）单击 Layer 1 的眼睛图标，显示并且激活该图层。选取横向文字蒙版工具在画面上输入文字"WEIMINGHU"，字体和字号可以根据个人喜好任意设置，如图 6.30 所示。

图 6.30　使用文字蒙版工具输入文字

（8）输入文字之后单击选择工具，此时文字会变成文字选区。把选区移动到合适的位置，单击 Select/Inverse，如图 6.31 所示。反向选择之后按键盘 Delete 健删除，随后单击 Select/Deselect 取消选择。

图 6.31　对文字选区执行反向选择后的示意图

（9）我们为文字添加阴影使其更加生动，确保 Layer 1 图层为激活状态，单击 fx 图标，在菜单中选择 Drop Shadow 选项，弹出 Layer Style 图层样式选项卡，我们暂时使用默认的阴影设定，确定后效果如图 6.32 所示。

图 6.32　单击 fx 图标激活 Drop Shadow 选项

6.2.3　高级艺术字——玉石文字

知识点及其应用：图层样式（斜面和浮雕、光泽、投影、内阴影、外发光等的设置）滤镜、渐变。效果如彩图 65 所示。

玉石文字这个实例其实是在画中字这个例子上延展出来的，所以这个例子的前半部分大家可能会觉得很熟悉，对于 Photoshop 来说，简单效果的重复使用和不同效果的组合应用会使画面变得更加生动。

（1）首先我们制作一个画中字，只是这次我们用一幅 Photoshop 自带滤镜做出来的图片替代上一个实例中的未名湖的照片。启动 Photoshop 后，单击 File/New 弹出新建对话框，进行文件名、长、宽和分辨率的参数设定后确定，如图 6.33 所示。

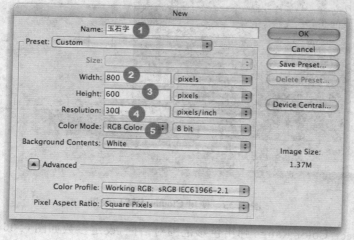

图 6.33　新建工作文档对话框

（2）确保 Layers 浮动面板显示，单击 Layer/New/Layer 选项，或者在 Layer 浮动面板上单击新建空白图层图标，新建一个名为 Layer 1 的空白图层，如图 6.34 所示。

图 6.34 单击"新建"图标新建图层

（3）确保前景色为黑色，背景色为白色，激活 Layer 1 图层，单击 Filter/Render/Clouds，执行云彩滤镜，制作成一张烟雾状图片，如图 6.35 所示。

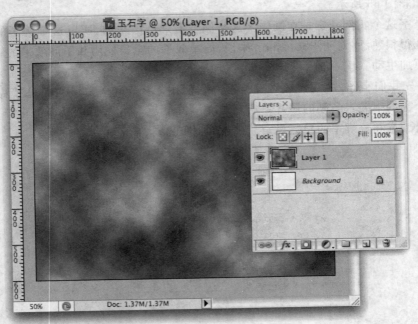

图 6.35 使用 Clouds 滤镜后效果

（4）单击 Select/Color Range 弹出色彩范围对话框，设定参数如图 6.36 所示，用吸管工具在画面上拾取灰色后确定。

118

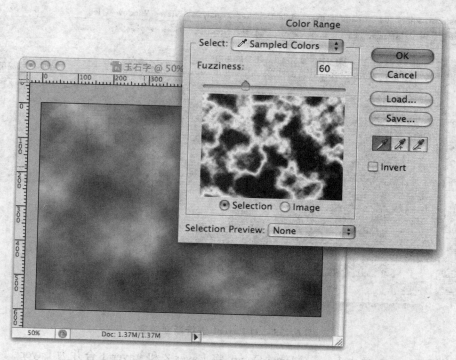

图 6.36 使用吸管工具拾取灰色

（5）单击 Layer/New/Layer 选项，或者在 Layer 浮动面板上单击新建空白图层图标，新建一个名为 Layer 2 的空白图层。设定前景色为绿色，单击 Edit/Fill，在 Layer 2 上填充，如图 6.37 所示。

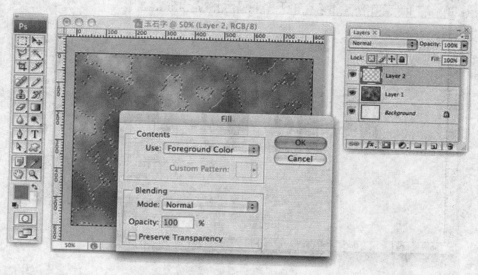

图 6.37 新建 Layer 2 图层并用绿色填充

（6）单击 Select/Deselect，取消选择。选择渐变工具，激活 Layer 1 图层，确保渐变颜色如①所示，鼠标在画面上由②拖动至③，形成渐变效果，如图 6.38 所示。

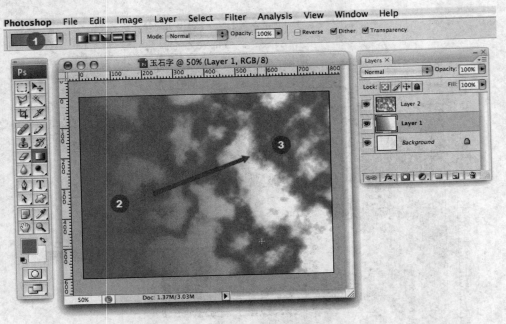

图 6.38 对 Layer1 进行渐变填充

（7）激活 Layer 2，单击 Layer/Merge Down，将 Layer 2 和 Layer 1 合并为 Layer 1。

（8）使用文字蒙版工具，选择合适的字体和字号，制作文字选区并且移动到合适位置，删除反选后的区域得到一个以白、绿色图案为纹理的艺术字，如图 6.39 所示。

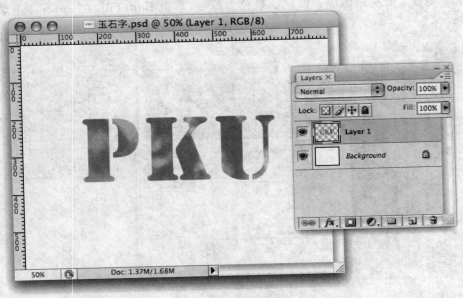

图 6.39 制作以白、绿色图案为纹理的艺术字

（9）Photoshop 中的图层样式是实现复杂图片效果的重要手段之一，下面我们就通过对图层样式面板中部分参数的调整来实现我们需要的特殊效果。

① 斜面和浮雕，相关参数设置如图 6.40 所示。

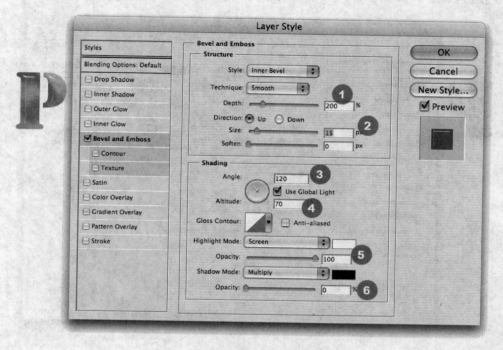

图 6.40　"斜面和浮雕"相关参数

② 光泽，相关参数设置如图 6.41 所示。

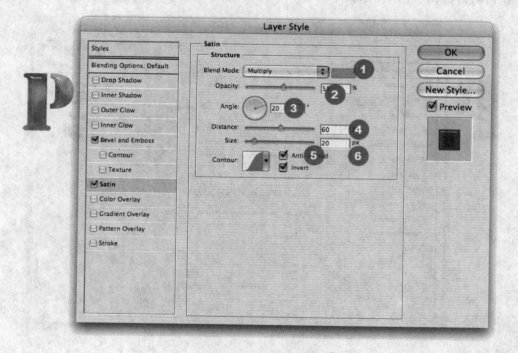

图 6.41　"光泽"相关参数

③ 投影，如图 6.42 所示。

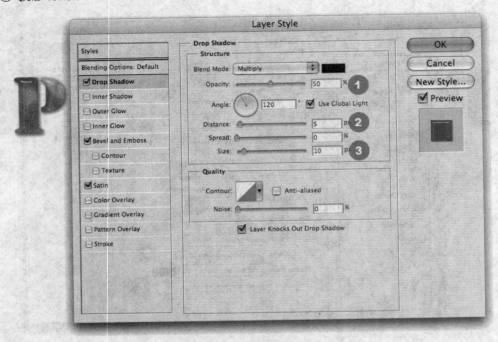

图 6.42　"投影"相关参数

④ 内阴影，如图 6.43 所示。

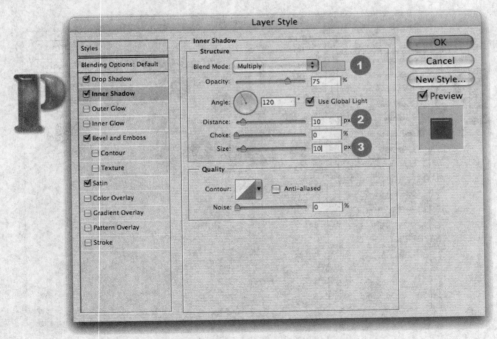

图 6.43　"内投影"相关参数

⑤ 外发光,如图 6.44 所示。

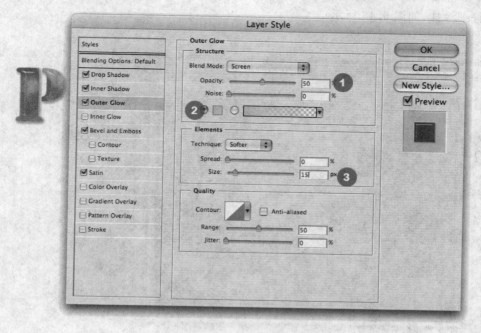

图 6.44 "外发光"相关参数

6.2.4 制作艺术照片

知识点及其应用:图章工具、曲线、色阶,颜色通道、图层合并、图层叠加模式。效果如彩图 66 所示。

(1) 单击 File/Open,打开我们需要处理的照片。我们观察到女生的脸上有一个青春痘,首先我们需要将青春痘去掉。使用放大镜工具,将需要处理的位置放大显示,如图6.45所示。

图 6.45 放大显示照片

（2）单击图章工具，设置适当参数，在③的位置按 Alt 键拾取用来遮盖青春痘的皮肤，在痘痘上仔细涂抹，如图 6.46 所示。

图 6.46　使用图章工具抹掉青春痘

（3）去掉痘痘之后，按快捷键⌘＋O 将图片完全 100％显示。选中 Background 图层，单击 Layer/Layer Via Copy 或者使用快捷键⌘＋J，复制一个新图层 Layer 1，如图 6.47 所示。

图 6.47　复制 Background 图层

（4）选中 Layer 1 图层，单击 Image/Adjusements/Hue/Saturstion，调节 Saturation 数值将图像变为灰色，如图 6.48 所示。

图 6.48 将新复制出来的 Layer 1 图层调整为灰色

（5）将图层 Layer 1 的混合模式改为 Soft Light，如图 6.49 所示。

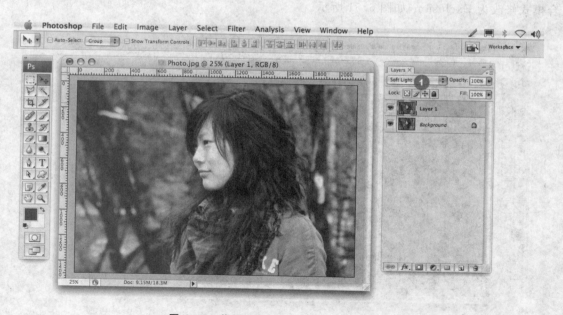

图 6.49 将图层混合模式改为 Soft Light

（6）单击 Layer/Merge Down，将 Layer 1 和 Background 合并成一个图层。将 Background 图层拖拽到 Create a New Layer 图标上，将其复制，如图 6.50 所示。

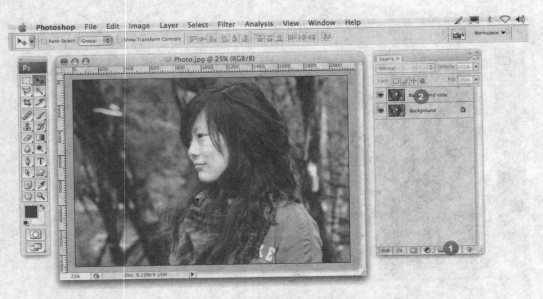

图 6.50　使用拖拽的方法将 Background 复制

（7）单击 Creat a New Layer 图标，新建一个图层 Layer 1，将其填充为深蓝色。将图层混合模式修改为 Exclusion，如图 6.51 所示。

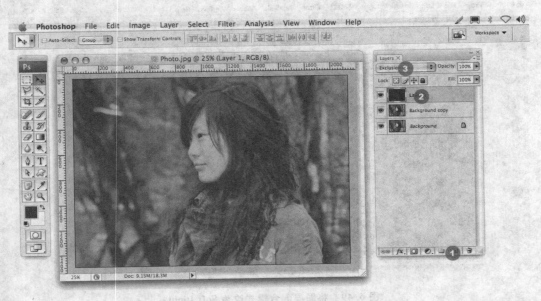

图 6.51　将蓝色图层的混合模式改为 Exclusion

（8）选中 Layer 1 和 Background Copy，右击弹出菜单，Merge Layers 将其合并成一个图层 Layer 1，如图 6.52 所示。

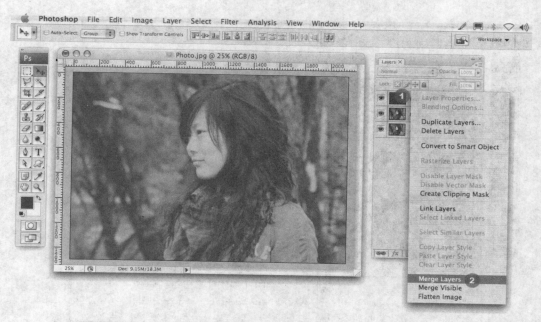

图 6.52 合并图层

（9）将 Layer 1 的图层混合模式修改为 Soft Light，并将图层透明度改为 90%，如图 6.53 所示。

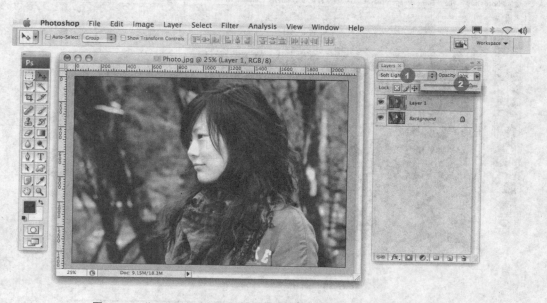

图 6.53 将图层混合模式改为 Soft Light 并将图层透明度改为 90%

（10）我们观察现在的图像颜色有一点偏红，单击 Image/Adjustments/Curves 弹出曲线面板，在 Red 通道中调节曲线，如图 6.54 所示。

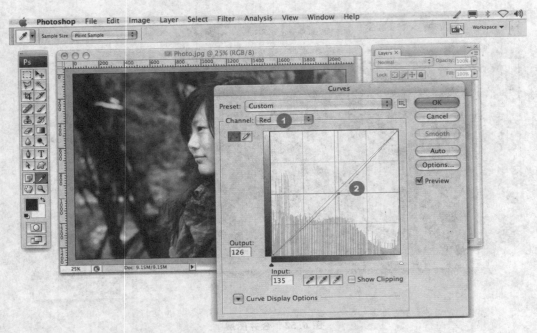

图 6.54　调节 Red 通道的曲线

（11）在 Green 通道中调节曲线，如图 6.55 所示。

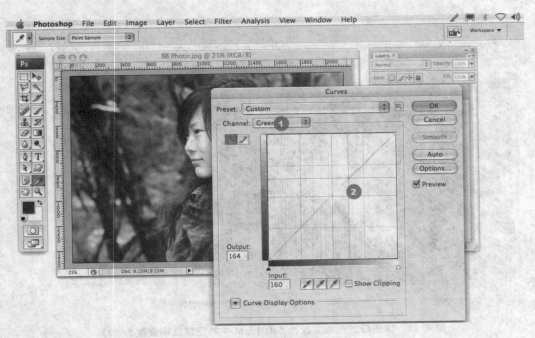

图 6.55　调节绿色通道的曲线

（12）在 Blue 通道中调节曲线，如图 6.56 所示。

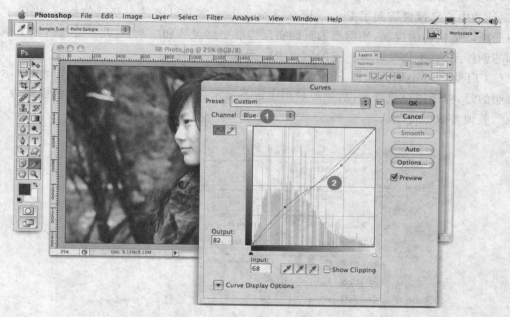

图 6.56 调节蓝色通道曲线

（13）单击 Image/Adjustments/Levels 弹出色阶面板，调节参数如图 6.57 所示，使图像层次更加清晰。

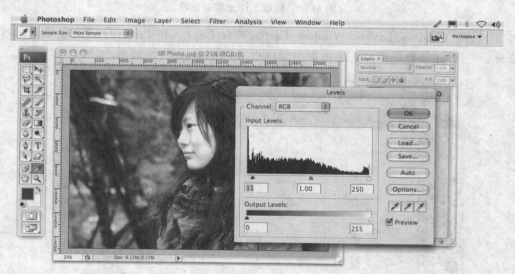

图 6.57 调节色阶

6.2.5 制作 Vista 风格的按钮

知识点及应用技巧：渐变编辑器、图层透明度、形状工具、图层填充、图层叠加，效果如彩图 67 所示。

网页页面设计一般是以 Dreamweaver 为中心，由 Photoshop 或 Flash 等软件来提供各种

素材,如图片、动画、文字等。Photoshop 在逐渐增添了"切图"等专为网页设计所定制的功能后,设计的中心已慢慢转向了 Photoshop。Photoshop 本身以图像为基础的特性,决定了它能对版面施以更精确的控制,使网页的页面布局能够更加灵活和生动,这几乎完全解放了网页设计师的创作灵感,不再受方方正正的网页表格所约束。

(1) 启动 Photoshop,选择 File/New 或者快捷键⌘+N 新建文档,参数如图6.58所示。需要说明的是,对于网页设计来说,一般只用于屏幕显示,所以分辨率为"72"、颜色模式为"RGB 颜色",其他参数保持默认。

图 6.58 新建工作文档对话框

(2) 选择 Window/Layers,Window/Paths,确保 Layers 和 Paths 浮动面板呈显示状态。选择渐变工具,在参数选项栏上单击渐变颜色指示,弹出渐变色编辑器,如图 6.59 所示。

图 6.59 打开渐变色编辑器

（3）在渐变色编辑器上设定参数，如图 6.60 所示。

图 6.60　设置渐变色

（4）选择多边形工具中的圆角矩形工具，选项面板上输入圆角值为 5，绘制一个按钮形状。此时 Layers 和 Paths 浮动面板中都发生变化，如图 6.61 所示。

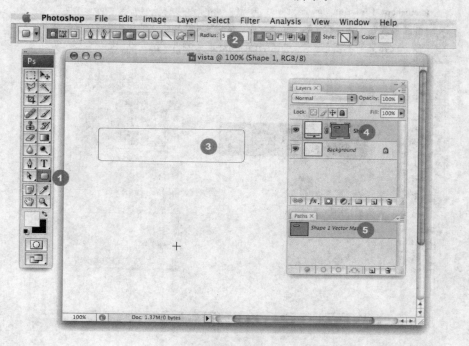

图 6.61　绘制按钮形状

（5）确保 Paths 浮动面板中路径层被选中，点选图标，则工作区中的路径变成选区，如图 6.62 所示。

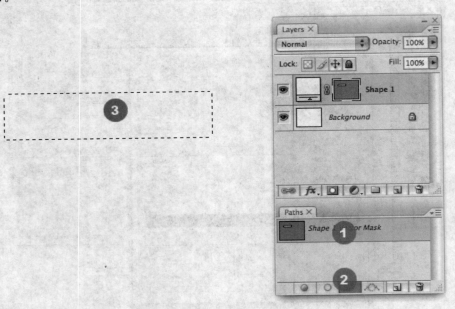

图 6.62　将按钮的路径转化成选区

（6）选择 Shape 1 图层前的眼睛图标，关闭该层显示，单击 Layer/New 选项，新建的 Layer 1 图层。激活渐变工具在选区上拖拽，给按钮填充渐变颜色，如图 6.63 所示。

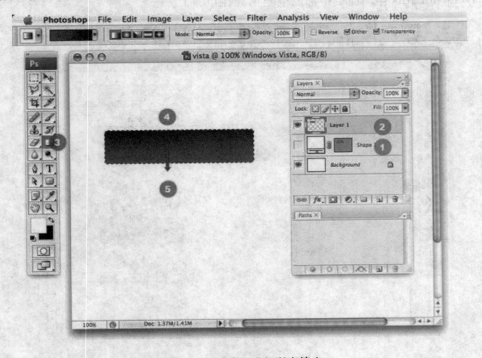

图 6.63　对选区进行渐变填充

（7）选择 Layer/New，新建 Layer 2 图层，在选区内填充白色。单击 Select/Deselect 取消选择，如图 6.64 所示。

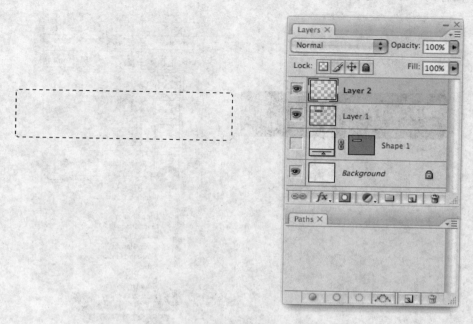

图 6.64　新建白色填充图案

（8）激活 Layer 2 图层，设置其透明度为 30%，使用选择工具，在按钮中间的位置开始圈选，如图 6.65 所示。

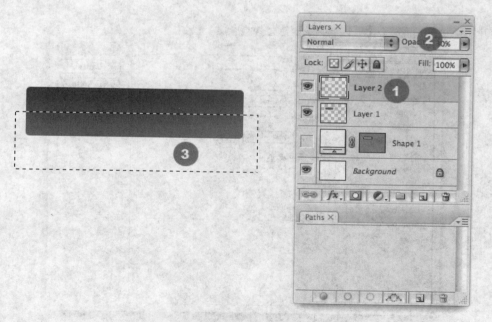

图 6.65　调整白色填充图案透明度并圈选

（9）按 Delete 键删除所选部分，对 Select/Deselect 取消选择。激活 Layer 1 图层，选择 fx 图层样式图标的 Stroke 选项，弹出图层样式面板的描边选项，如图6.66所示。

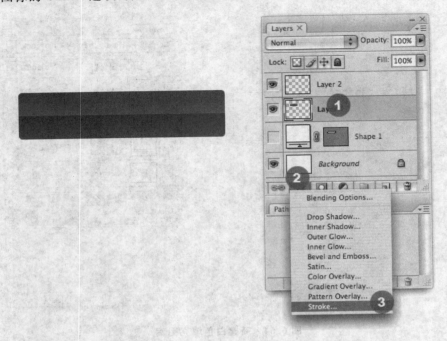

图 6.66　删除 1/2 白色填充图案作为按钮反光效果层

（10）在图层样式面板面板中设置参数，如图 6.67 所示。

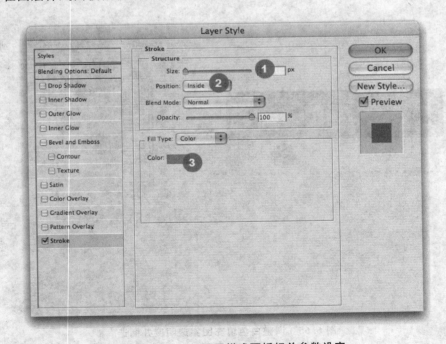

图 6.67　Layer 1 图层样式面板相关参数设定

（11）使用横向添加文字工具，设置合适的字体、字号、显示方式，在按钮上输入文字。注意文字层在 Layer 2 的图层下面，并且设定文字图层透明度为 80％，这样文字图层和 Layer 1 图层就都会同时受到 Layer 2 图层的影响，产生漂亮的水晶效果，如图 6.68 所示。

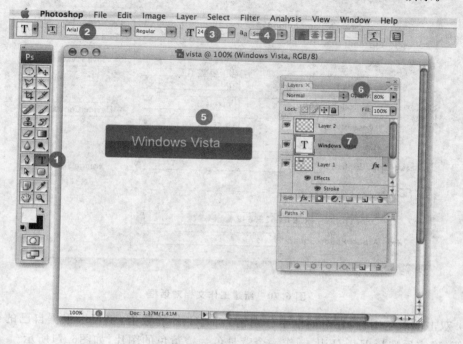

图 6.68　输入文字并设置透明度

（12）我们可以使用剪裁工具截取合适的大小，单击 File/Save As 选项，另存为 JPEG 格式，你也可以将做好的按钮镜像复制之后调节透明度，为按钮添加倒影效果，如图 6.69 所示。

图 6.69　为按钮添加阴影

6.2.6　Kungfu ipod 海报

知识点及其应用技巧：曲线工具、色阶工具、魔棒工具、钢笔工具，最终效果如彩图 68 所示。

抠图方式分为简单（快捷）抠图与常规抠图（使用选区工具、画笔工具、钢笔工具、图层蒙版的抠图）。

需要通过分析图像性质选择合适的抠图方式。本例是一个介绍简单抠图的例子。

(1) 单击 File/New 选项,新建 Photoshop 文件如图 6.70 所示。

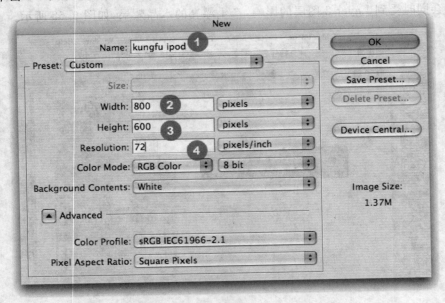

图 6.70　新建工作文档对话框

(2) 双击前景色图标,在对话框中分别输入 R、G、B 的数值,也可以根据自己的喜好设定其他色值,确定后选择 Edit/Fill,制作一个背景色为橙黄色的图片,如图6.71所示。

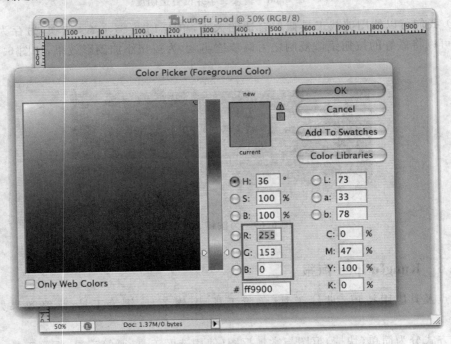

图 6.71　使用橙色作为背景色填充

（3）选择 File/Open，打开名字为 Bruce Lee 的照片，单击 Image/Adujements/Levels，在对话框中拖动滑块，增加照片颜色对比度，如图 6.72 所示。

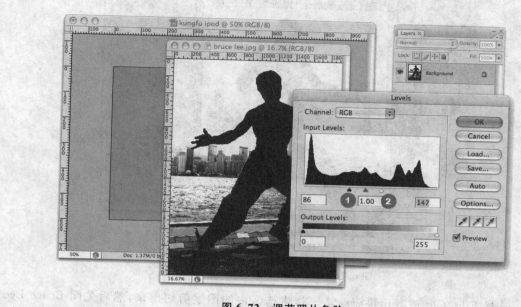

图 6.72　调节照片色阶

（4）选择 Image/Adujements/Curves，或者用快捷键 ⌘＋M 弹出曲线对话框，改变曲线弧度强化照片对比度，如图 6.73 所示。

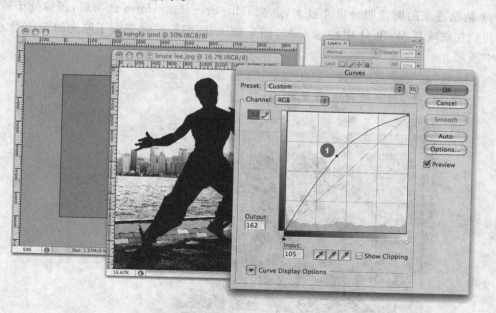

图 6.73　调节照片曲线

（5）此时照片已经呈现出剪影效果，我们可以用魔棒工具在 Bruce Lee 的形象上点选，使黑色剪影成为选区，如图 6.74 所示。

图 6.74　制作 Bruce Lee 形象选区

（6）选择 Edit/Cut 或者用快捷键 ⌘＋X，将选区内的图案剪切出来，然后关闭 Bruce Lee 图像，不保存。

（7）回到 kungfu ipod 文件，选择 Edit/Paste 或者用快捷键 ⌘＋V，将剪切出来的图像粘贴进来。

（8）粘贴进来的图像明显尺寸过大，点选 Edit/Free Transform 选项后，图像处于被选中状态，我们在选项栏 W 和 H 中均输入 30，回车确认，则图像尺寸变为了原先的 30% 大小，如图 6.75 所示。

图 6.75　调节图像大小

（9）将调整后的剪影放置在合适的位置。选择 File/Open，打开名为 ipod Logo 的 Eps 格式文件，激活移动工具，将 ipod 标志从 ipod Logo 文件直接拖拽到 kungfu ipod 文件上，然后使用自由变形工具调整大小，放到合适位置，如图 6.76 所示。

图 6.76 为海报添加 logo

（10）打开名为 ipod Nano 的 PSD 文件，直接拖拽图形到 kungfu ipod 文件上，然后使用自由变形工具调整大小，放到合适位置，如图 6.77 所示。

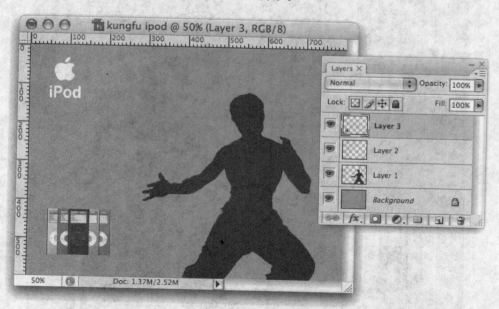

图 6.77 为海报添加产品图案

（11）选择横向文字工具，选择合适的字体和字号，输入 Slogan 如"Feel The Music"，放在合适的位置上，如图 6.78 所示。

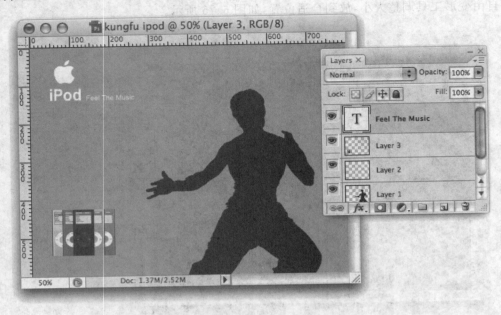

图 6.78　添加海报 Slogan

（12）最后使用画笔工具，给 Bruce Lee 画上一个 iPod 和耳机，这样的一幅 Cool 的海报就做好了，如图 6.79 所示。

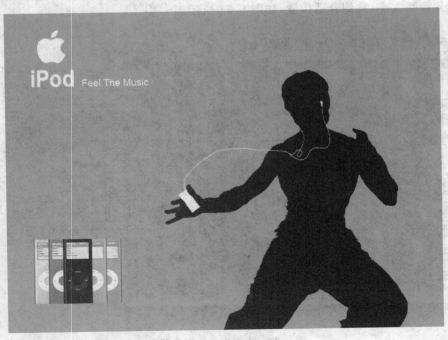

图 6.79　绘制 iPod 和耳机

6.3　Photoshop 速查

6.3.1　Photoshop 菜单中英文对照

File(文件)菜单

New 新建

Open 打开

Open As 打开为

Open Recent 最近打开文件

Close 关闭

Save 存储

Save As 存储为

Save For Web 存储为 Web 所用格式

Revert 恢复

Place 置入

Import 输入

 PDF Image PDF 图像导入

 Annotations 注释

Export 输出

Manage Workflow 管理工作流程

 Check In 登记

 Undo Check Out 还原注销

 Upload To Server 上载到服务器

 Add To Workflow 添加到工作流程

 Open From Workflow 从工作流程打开

Automate 自动

 Batch 批处理

 Create Droplet 创建快捷批处理

 Conditional Mode Change 条件模式更改

 Contact Sheet 联系表

 Fix Image 限制图像

 Multi Page PDF To PSD 多页面 PDF 到 PSD

 Picture Package 图片包

 Web Photo Gallery Web 照片画廊

File Info 文件简介

Print Options 打印选项

Page Setup 页面设置

Print 打印

Jump To 跳转到

Exit 退出

Edit(编辑)菜单

Undo 还原

Step Forward 向前

Step Backward 返回

Fade 消退

Cut 剪切

Copy 复制

Copy Merged 合并复制

Paste 粘贴

Paste Into 粘贴入

Clear 清除

Fill 填充

Stroke 描边

Free Transform 自由变形

Transform 变换

 Again 再次

 Sacle 缩放

 Rotate 旋转

 Skew 斜切

 Distort 扭曲

 Prespective 透视

 Rotate 180° 旋转 180 度

 Rotate 90°CW 顺时针旋转 90 度

 Rotate 90°CCW 逆时针旋转 90 度

 Flip Hpeizontal 水平翻转

 Flip Vertical 垂直翻转

Define Brush 定义画笔

Define Pattern 设置图案

Define Custom Shape 定义自定形状

Purge 清除内存数据

 Undo 还原

 Clipboard 剪贴板

 Histories 历史纪录

 All 全部

Color Settings 颜色设置

Preset Manager 预置管理器

Preferences 预设

General 常规

Saving Files 存储文件

Display & Cursors 显示与光标

Transparency & Gamut 透明区域与色域

Units & Rulers 单位与标尺

Guides & Grid 参考线与网格

Plug Ins & Scratch Disks 增效工具与暂存盘

Memory & Image Cache 内存和图像高速缓存

Adobe Online Adobe 在线

Workflows Options 工作流程选项

Image(图像)菜单

Mode 模式

Bitmap 位图

Grayscale 灰度

Duotone 双色调

Indexed Color 索引色

RGB Color RGB 色

CMYK Color CMYK 色

Lab Color Lab 色

Multichannel 多通道

8 Bits/Channel 8 位通道

16 Bits/Channel 16 位通道

Color Table 颜色表

Assing Profile 制定配置文件

Convert To Profile 转换为配置文件

Adjust 调整

Levels 色阶

Auto Laves 自动色阶

Auto Contrast 自动对比度

Curves 曲线

Color Balance 色彩平衡

Brightness/Contrast 亮度/对比度

Hue/Saturation 色相/饱和度

Desaturate 去色

Replace Color 替换颜色

Selective Color 可选颜色

Channel Mixer 通道混合器

Gradient Map 渐变映射

Invert 反相

Equalize 色彩均化

Threshold 阈值

Posterize 色调分离

Variations 变化

Duplicate 复制

Apply Image 应用图像

Calculations 计算

Image Size 图像大小

Canvas Size 画布大小

Rotate Canvas 旋转画布

180° 180 度

90°CW 顺时针 90 度

90°CCW 逆时针 90 度

Arbitrary 任意角度

Flip Horizontal 水平翻转

Flip Vertical 垂直翻转

Crop 裁切

Trim 修整

Reverl All 显示全部

Histogram 直方图

Trap 陷印

Extract 抽出

Liquify 液化

Layer(图层)菜单

New 新建

Layer 图层

Background From Layer 背景图层

Layer Set 图层组

Layer Set From Linked 图层组来自链接的

Layer Via Copy 通过复制的图层

Layer Via Cut 通过剪切的图层

Duplicate Layer 复制图层

Delete Layer 删除图层

Layer Properties 图层属性

Layer Style 图层样式

Blending Options 混合选项

Drop Shadow 投影

Inner Shadow 内阴影

Outer Glow 外发光

Inner Glow 内发光

Bevel And Emboss 斜面和浮雕

Satin 光泽

Color Overlay 颜色叠加

Gradient Overlay 渐变叠加

Pattern Overlay 图案叠加

Stroke 描边

Copy Layer Effects 复制图层样式

Paste Layer Effects 粘贴图层样式

Paste Layer Effects To Linked 图层样式链接

Clear Layer Effects 清除图层样式

Global Light 全局光

Create Layer 创建图层

Hide All Effects 显示/隐藏全部效果

Scale Effects 缩放效果

New Fill Layer 新填充图层

Solid Color 纯色

Gradient 渐变

Pattern 图案

New Adjustment Layer 新调整图层

Levels 色阶

Curves 曲线

Color Balance 色彩平衡

Brightness/Contrast 亮度/对比度

Hue/Saturation 色相/饱和度

Selective Color 可选颜色

Channel Mixer 通道混合器

Gradient Map 渐变映射

Invert 反相

Threshold 阈值

Posterize 色调分离

Change Layer Content 更改图层内容

Layer Content Options 图层内容选项

Type 文字

Create Work Path 创建工作路径

Convert To Shape 转变为形状

Horizontal 水平

Vertical 垂直

Anti/Alias None 消除锯齿无

Anti/Alias Crisp 消除锯齿明晰

Anti/Alias Strong 消除锯齿强

Anti/Alias Smooth 消除锯齿平滑

Covert To Paragraph Text 转换为段落文字

Warp Text 文字变形

Update All Text Layers 更新所有文本图层

Replace All Missing Fonts 替换所有缺欠文字

Rasterize 栅格化

Type 文字

Shape 形状

Fill Content 填充内容

Layer Clipping Path 图层剪贴路径

Layer 图层

Linked Layers 链接图层

All Layers 所有图层

New Layer Based Slice 基于图层的切片

Add Layer Mask 添加图层蒙版

Reveal All 显示全部

Hide All 隐藏全部

Reveal Selection 显示选区

Hide Selection 隐藏选区

Enable Layer Mask 启用图层蒙版

Add Layer Clipping Path 添加图层剪切路径

Reveal All 显示全部

Hide All 隐藏全部

Current Path 当前路径

Enable Layer Clipping Path 图层剪切路径

Group Linked 于前一图层编组

Ungroup 取消编组

Arrange 排列

Bring To Front 置为顶层

Bring Forward 前移一层

Send Backward 后移一层

Send To Back 置为底层

Arrange Linked 对齐链接图层

Top Edges 顶边

Vertical Center 垂直居中

Bottom Edges 底边

Left Edges 左边

Horizontal Center 水平居中

Right Edges 右边

Distribute Linked 分布链接的

Top Edges 顶边

Vertical Center 垂直居中

Bottom Edges 底边

Left Edges 左边

Horizontal Center 水平居中

Right Edges 右边

Lock All Linked Layers 锁定所有链接图层

Merge Linked 合并链接图层

Merge Visible 合并可见图层

Flatten Image 合并图层

Matting 修边

Define 去边
Remove Black Matte 移去黑色杂边
Remove White Matte 移去白色杂边

Selection(选择)菜单

All 全部
Deselect 取消选择
Reselect 重新选择
Inverse 反选
Color Range 色彩范围
Feather 羽化
Modify 修改
 Border 扩边
 Smooth 平滑
 Expand 扩展
 Contract 收缩
Grow 扩大选区
Similar 选区相似
Transform Selection 变换选区
Load Selection 载入选区
Save Selection 存储选区

Filter(滤镜)菜单

Last Filter 上次滤镜操作
Artistic 艺术效果
 Colored Pencil 彩色铅笔
 Cutout 剪贴画
 Dry Brush 干笔画
 Film Grain 胶片颗粒
 Fresco 壁画
 Neon Glow 霓虹灯光
 Paint Daubs 涂抹棒
 Palette Knife 调色刀
 Plastic Wrap 塑料包装
 Poster Edges 海报边缘
 Rough Pastels 粗糙彩笔
 Smudge Stick 绘画涂抹
 Sponge 海绵
 Underpainting 底纹效果
 Watercolor 水彩
Blur 模糊
 Blur 模糊
 Blur More 进一步模糊

Gaussian Blur 高斯模糊
Motion Blur 动态模糊
Radial Blur 径向模糊
Smart Blur 特殊模糊
Brush Strokes 画笔描边
 Accented Edges 强化边缘
 Angled Stroke 成角的线条
 Crosshatch 阴影线
 Dark Strokes 深色线条
 Ink Outlines 油墨概况
 Spatter 喷笔
 Sprayed Strokes 喷色线条
 Sumi 总量
Distort 扭曲
 Diffuse Glow 扩散亮光
 Displace 置换
 Glass 玻璃
 Ocean Ripple 海洋波纹
 Pinch 挤压
 Polar Coordinates 极坐标
 Ripple 波纹
 Shear 切变
 Spherize 球面化
 Twirl 旋转扭曲
 Wave 波浪
 Zigzag 水波
Noise 杂色
 Add Noise 加入杂色
 Despeckle 去斑
 Dust & Scratches 蒙尘与划痕
 Median 中间值
Pixelate 像素化
 Color Halftone 彩色半调
 Crystallize 晶格化
 Facet 彩块化
 Fragment 碎片
 Mezzotint 铜版雕刻
 Mosaic 马赛克
 Pointillize 点状化
Render 渲染
 3D Transform 3D 变换
 Clouds 云彩
 Difference Clouds 分层云彩

Lens Flare 镜头光晕

Lighting Effects 光照效果

Texture Fill 纹理填充

Sharpen 锐化

Sharpen 锐化

Sharpen Edges 锐化边缘

Sharpen More 进一步锐化

Unsharp Mask UXXXXXX 锐化

Sketch 素描

Bas Relief 基底凸现

Chalk & Charcoal 粉笔和炭笔

Charcoal 碳笔

Chrome 铬黄

Conte Crayon 彩色粉笔

Graphic Pen 绘图笔

Halftone Pattern 半色调图案

Note Paper 便条纸

Photocopy 副本

Plaster 塑料效果

Reticulation 网状

Stamp 图章

Torn Edges 撕边

Water Paper 水彩纸

Stylize 风格化

Diffuse 扩散

Emboss 浮雕

Extrude 突出

Find Edges 查找边缘

Glowing Edges 照亮边缘

Solarize 曝光过度

Tiles 拼贴

Trace Contour 等高线

Wind 风

Texture 纹理

Craquelure 龟裂缝

Grain 颗粒

Mosained Tiles 马赛克拼贴

Patchwork 拼缀图

Stained Glass 染色玻璃

Texturixer 纹理化

Video 视频

De Interlace 逐行

NTSC Colors NTSC 色彩

Other 其他

Custom 自定义

High Pass 高反差保留

Maximum 最大值

Minimum 最小值

Offset 位移

Digimarc

View(视图)菜单

New View 新视图

Proof Setup 校样设置

Custom 自定

Working CMYK 处理 CMYK

Working Cyan Plate 处理青版

Working Magenta Plate 处理洋红版

Working Yellow Plate 处理黄版

Working Black Plate 处理黑版

Working CMY Plate 处理 CMY 版

Macintosh RGB

Windows RGB

Monitor RGB 显示器 RGB

Simulate Paper White 模拟纸白

Simulate Ink Black 模拟墨黑

Proof Color 校样颜色

Gamut Wiring 色域警告

Zoom In 放大

Zoom Out 缩小

Fit On Screen 满画布显示

Actual Pixels 实际像素

Print Size 打印尺寸

Show Extras 显示额外的

Show 显示

Selection Edges 选区边缘

Target Path 目标路径

Grid 网格

Guides 参考线

Slices 切片

Notes 注释

All 全部

None 无

Show Extras Options 显示额外选项

Show Rulers 显示标尺

Snap 对齐

Snap To 对齐到
 Guides 参考线
 Grid 网格
 Slices 切片
 Document Bounds 文档边界
 All 全部
 None 无
Show Guides 锁定参考线
Clear Guides 清除参考线
New Guides 新参考线
Lock Slices 锁定切片
Clear Slices 清除切片

Windows(窗口)菜单
Cascade 层叠
Tile 拼贴
Arrange Icons 排列图标

Close All 关闭全部
Show/Hide Tools 显示/隐藏工具
Show/Hide Options 显示/隐藏选项
Show/Hide Navigator 显示/隐藏导航
Show/Hide Info 显示/隐藏信息
Show/Hide Color 显示/隐藏颜色
Show/Hide Swatches 显示/隐藏色板
Show/Hide Styles 显示/隐藏样式
Show/Hide History 显示/隐藏历史记录
Show/Hide Actions 显示/隐藏动作
Show/Hide Layers 显示/隐藏图层
Show/Hide Channels 显示/隐藏通道
Show/Hide Paths 显示/隐藏路径
Show/Hide Character 显示/隐藏字符
Show/Hide Paragraph 显示/隐藏段落
Show/Hide Status Bar 显示/隐藏状态栏
Reset Palette Locations F 复位调板位置

6.3.2 Photoshop 的常用快捷键

快捷键	对应的菜单命令（英文版）	对应的菜单命令（中文版）
⌘+O	File/Open	文件/打开
⌘+N	File/New	文件/新建
⌘+S	Flie/Save	文件/存储
⌘+W	Flie/Close	文件/关闭
⌘+Z	Edit/Undo	编辑/还原
⌘+A	Select/All	选择/全选
⌘+T	Edit/Free Tranform	编辑/自由变换
⌘+D	Select/None	选择/取消选择
⌘+C	Edit/Copy	编辑/复制
⌘+X	Edit/Cut	编辑/剪切
⌘+V	Edit/Paste	编辑/粘贴
⌘+Shift+V	Edit/Paste Into	编辑/粘贴入
⌘+Shift+N	Layer/New/Layer	图层/新建/图层
Alt+Delete	Edit/Fill	编辑/填充
⌘+E	Layer/Merge Down	图层/合并图层
⌘+I	Image/Adjust/Invert	图像/调整/反相
⌘+L	Image/Adjust/Level	图像/调整/色阶
⌘+M	Image/Adjust/Curve	图像/调整/曲线

第七章 数字绘画软件实例讲解

术语: 克隆与克隆工具　色调调整　画笔及其属性　纸张及其属性
表面纹理

7.1　Painter 简介

7.1.1　关于 Painter

Painter 是加拿大 Corel 公司出品的极其优秀的自然媒体仿真绘画软件,拥有全面和逼真的仿自然画笔。与 Photoshop 相似,Painter 也是基于栅格图像处理的图形处理软件,它是专门为渴望追求自由创意及需要数码工具来仿真传统绘画的数码艺术家、插画画家及摄影师而开发的,被广泛应用于动漫设计、建筑效果图、艺术插画等方面。Painter 带给使用者全新的数字化绘图体验,为了达到更逼真的手绘效果,用户表现最好要配加数位板。

Painter 创自 Fractal Design 公司,出世伊始便为业界所推崇,公认最具创造性的软件。与一般图形处理软件相比,有着显著的不同,它完全模拟了现实中作画的自然绘图工具和纸张的效果,并提供了电脑作画的特有工具,为艺术家的创作提供了极大的自由空间,使得在电脑上作画就如同纸上一样简单明了,无论是水墨画、油画、水彩画还是铅笔画、蜡笔画都能轻易绘出。

到 Painter 5.0 版本以后 Fractal Design 公司被著名的 MetaCreations 公司并购,继而推出了引起极大震动的 Painter 5.5 版,并在 1999 年发布了 Painter 6.0,使得 Painter 在一些有关图层的名称术语上更靠近流行的图形处理软件,并规范了原来的各种菜单,使得 Painter 更易使用。

2000 年 Corel 公司从 MetaCreations 公司那里收购了 Painter 之后并没有什么大的动作,仅推出了一个只更换了商标的、做了少量订正的 6.1 版。许多人都为 Painter 的前途深表忧虑,担心它就此没落。

2001 年 Corel 公司发布了为专业创作人员开发的产品系列 Procreate Painter 7,Painter 7 做了很大的改进,一个跨平台的应用程序(包括 Mac OS X 版),可以提供高级传统媒体插图绘

制和图像编辑能力。

2003 年 7 月在 Corel 公司推出了功能更为强大的 Painter 8.0 版本。该版本较之前面的 7.0 版本，对软件操作界面进行了较大的改动，更符合新一代操作系统 Windows XP 轻松、简洁的风格；更具有实际意义的是，它添加了很多新的画笔，可以让用户使用更加丰富的材料及工具进行创作，使作品效果更加自然。

2004 年 Corel Painter IX 问世，它以其特有的"Natural Media"自然媒体仿真绘画技术为代表，在电脑上首次将传统的绘画方法和电脑设计完整地结合起来，形成了其独特的绘画和造型效果。

除了作为世界上首屈一指的自然绘画软件外，Corel Painter IX 在影像编辑、特技制作和二维动画方面，也有突出的表现，对于专业设计师、出版社美编、摄影师、动画及多媒体制作人员和一般电脑美术爱好者，Painter IX 都是一个非常理想的图像编辑和绘画工具。

Corel Painter X 是全世界功能最强大的自然绘图软件，以前所未有的方式，突破了传统与数字艺术之间的障碍。更以无与伦比的执行效能、全新的色彩、影像合成工具、以及革命性的「仿真鬃毛」绘画系统，真实重现自然笔触，让画作栩栩如生，带您进入最生动有趣的彩绘与插画体验！

7.1.2 Painter 界面

第一次启动 Painter 后出现的是标准操作界面，在 Windows 和 Macintosh 中结构会有细微的差异，我们在本书中使用 Painter X for Mac 版本进行讲解。除了菜单的位置不可变动之外，其余各部分都是可以隐藏、移动或组合的，我们可以根据自己的使用习惯去安排界面。

图 7.1 是重新排布过的界面，我们用字母进行了标注，希望大家对各个区域有一个深入的了解。

图 7.1 Painter X 界面

A：菜单栏，和大多数软件一样，菜单栏包含了打开、保存和操作、调整之类的命令。

B：属性栏，主要用来显示工具栏中所选工具的一些选项，选择不同的工具或选择不同的对象时出现的选项也不同。

C：工具栏，也称为工具箱，对图像的处理以及绘图等工具，都从这里调用。几乎每种工具都有相应的键盘快捷键。

D：工作区，用来显示制作中的图像。Painter 可以同时创建多个工作文档，可以通过点击文档名称进行切换。

E：选项板，包含"颜色"、"混色器"、"图层"、"通道"、"色彩信息"和"文字"等面板，大多数浮动面板都可以在 Window 菜单下获得，可以说是访问各个选项的快捷通道。

F：画笔选择器：画笔工具是 Painter 中最重要也是最有特色的工具，可以在画笔选择器中选择画笔类型和画笔变量。

7.1.3　Painter 的工具箱

工具箱中每个图标的右下角有三角符号标注，单击该图标就会弹出扩展选项，如图 7.2 所示。

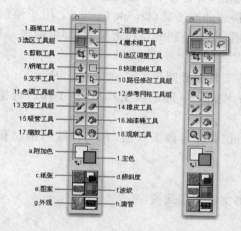

图 7.2　Painter X 工具箱以及工具拓展显示

1. 画笔工具（Brush）

使用该工具，选择画笔类型调整画笔参数，就可以在画布上开始激动人心的绘画体验了。

2. 图层调整工具（Layer Adjuster）

用于移动被选中的图像。

3. 选取工具组

选取工具组包括矩形选区工具、椭圆形选区工具和套索工具，如图 7.3 所示。

矩形选区工具（Rectangular Selection）：选取该工具后在图像上拖动鼠标可以确定一个矩形的选取区域，如果在拖动的同时按下 Shift 键可将选区设定为正方形。按住 Alt 键，可以拖动一个以当前鼠标落点为中心的矩形选择区域，也可以将 Shift 和 Alt 组合使用。

椭圆形选区工具（Oval Selection）：选取该工具后在图像上拖动可

图 7.3　选取工具组

确定椭圆形选择区域,如果在拖动的同时按下 Shift 键可将选区设定为圆形。按住 Alt 键,可以拖动一个以当前鼠标落点为中心的圆形选择区域,也可以将 Shift 和 Alt 组合使用。

套索工具(Lasso):类似于徒手绘画工具,用于通过鼠标等设备在图像上绘制任意形状的选取区域。

4. 魔术棒工具(Magic Wand)

魔棒工具可以选择颜色一致的区域,而不必跟踪其轮廓,用于将图像上具有相近属性的像素点设为选取区域。

5. 剪裁工具(Crop)

用于在图像上裁剪需要的图像部分。

6. 选区调整工具(Selection Adjuster)

选区调整工具可以将图像中的选区拖拽到其他位置。

7. 钢笔工具

钢笔工具组包括钢笔工具和快速曲线工具,如图 7.4 所示。

图 7.4 钢笔工具

钢笔工具(Pen):用于绘制路径。选定该工具后在要绘制的路径上依次单击,可将各个单击点连成路径。

快速曲线工具(Quick Curve):用于绘制任意形状的路径,选定该工具后,在要绘制的路径上拖动,即可画出一条连续的路径。

8. 快速曲线工具

快速曲线工具包括矩形工具和椭圆形工具,如图 7.5 所示。

矩形工具(Rectangular Shape):选定该工具后,在工作区内拖动鼠标可产生一个矩形图形。

图 7.5 快速曲线工具

椭圆形工具(Oval Shape):选定该工具后,在工作区内拖动鼠标可产生一个椭圆形图形。

9. 文字工具

用于在图像上横向添加文字图层或文字。

10. 路径修改工具组

路径修改工具组 包括曲线选择工具、剪刀工具、加点工具、减点工具和节点转换工具,如图 7.6 所示。

图 7.6 路径修改工具组

Shape Selection 曲线选择工具:用于调整路径上节点的位置。

Sissors 剪刀工具:使用剪刀工具,在路径需要断开的位置单击,则可以将路径剪断。

Add Point 加点工具:使用该工具在路径上需要增加节点的位置单击,则可以增加节点。

Remove Point 减点工具:使用该工具在路径上单击需要删除的节点,则可以将该节点删除。

Convert Point 节点转换工具:改平滑点为角点或改角点为平滑点。

11. 色调工具组

色调工具组包括曝光工具和焦化工具,如图 7.7 所示。

曝光工具:可以使图像的亮度提高。

焦化工具:可以使图像的区域变暗。

图 7.7 色调工具组

12. 参考网格工具组

参考网格工具组包括黄金分割工具、参考网格透视网格工具
等,如图 7.8 所示。

图 7.8　参考网格工具组

Perspective Gird 透视网格工具:该工具可以在画布上建立透
视参考网格,使用该工具前要单击菜单栏中 Canvas/Perspectives
Gird/Show Gird。

13. 克隆工具组

克隆工具组包括克隆画笔和橡皮图章工具,如图 7.9 所示。

克隆画笔(Cloner):通过克隆画笔可以立即获得上次使用的克隆笔
刷和笔刷变量,当没有确定克隆源之前,克隆源默认的是图案面板中选定

图 7.9　克隆工具组

的图案。

橡皮图章工具(Rubber Stamp):和 Photoshop 的图章工具类似,橡皮图章工具可供用户
方便地进行点到点的克隆。

14. 橡皮工具(Eraser)

用于擦除图像中不需要的部分,并在擦过的地方显示背景图层的内容。

15. 吸管工具(Dropper)

拾取图形颜色属性。

16. 油漆桶工具(Paint Bucket)

用于在图像的确定区域内填充颜色。

17. 缩放工具(Magnifier)

用于缩放图像处理窗口中的图像,以便进行观察处理。

18. 观察工具组

观察工具组包括手型工具和旋转画布工具,如图 7.10 所示。

手型工具(Grabber):用于移动图像处理窗口中的图像,以便对显
示窗口中没有显示的部分进行观察。

旋转画布工具(Rotate Page):可以将画布旋转一定角度,便于绘
制和观察。

图 7.10　观察工具组

7.2　实例介绍

以下所有实例的制作都是基于 Mac 平台 Painter X 软件实现的。

7.2.1　马赛克图案制作

知识点及其应用:描图纸、克隆与克隆工具、色调调整、表面纹理(纸张、平面补光),最终
效果如彩图 69 所示。

(1) 启动 Corel Painter x,单击 file/open,打开名为未名湖的 JPEG 图片,如图 7.11 所示。
调整好显示比例,单击 file/clone,制作一个克隆文件。我们对克隆文件进行处理,就不会破坏
源文件了。

图 7.11　制作一个克隆文件

（2）单击 effects/tonal control/brightness/contrast，调整图像的亮度和对比度，使之更加适合制作马赛克图案，如图 7.12 所示。

图 7.12　调节图像的亮度和对比度

（3）激活克隆画笔，单击 Canvas/Make Mosaic，弹出 Make Moscia 对话框，选中 Use Tracking Paper，这样我们在绘制马赛克的同时也可以看见原图像了，然后将 grout 的颜色调整为黑色，如图 7.13 所示。

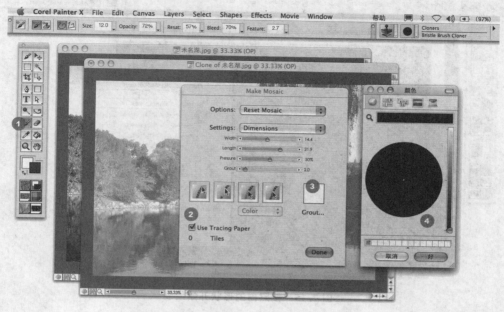

图 7.13　调节 Grout(填充色)的颜色

（4）调整 Width、Length、Pressure 和 Grout 的滑杆，在画面上绘制笔触，观察效果是否理想，如果不小心出现了误操作，可以使用⌘＋z 撤消刚才的错误操作。调整参数直到获得理想的效果为止，如图 7.14 所示。

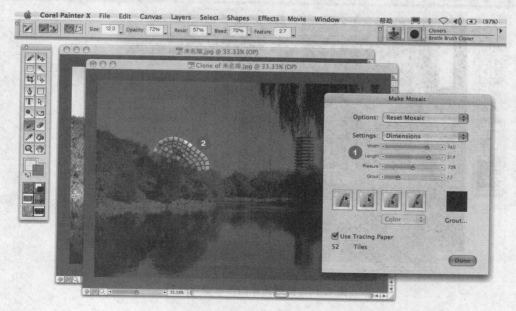

图 7.14　设置绘制马赛克图案的相关参数

（5）不要关闭对话框，在画面上按照树的形状绘制出马赛克效果，如图 7.15 所示。

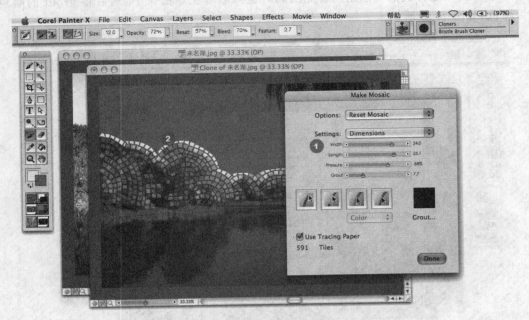

图 7.15　按照树的形状开始绘制

（6）适当调整马赛克的参数，绘制河岸，如图 7.16 所示。

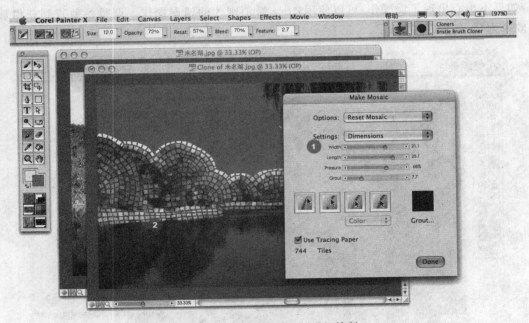

图 7.16　按照河岸的形状进行绘制

（7）继续调整参数，绘制出水中的倒影，如图 7.17 所示。

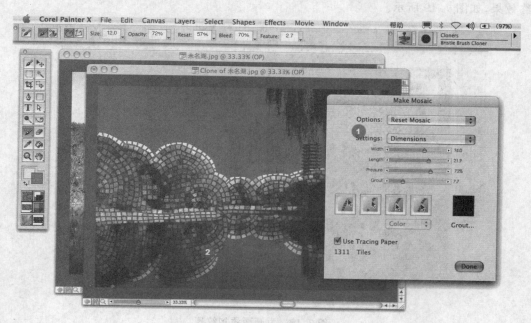

图 7.17　绘制水中的倒影

（8）继续绘制，用马赛克填充画面其他部分，最后可以适当调小马赛克尺寸，填充缝隙，如图 7.18 所示。

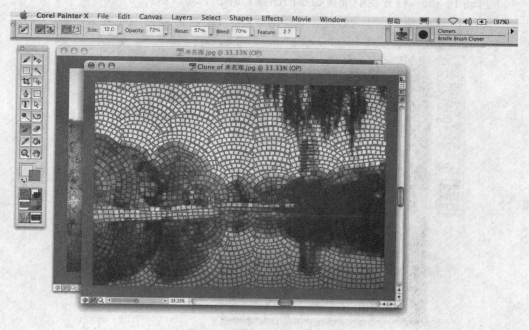

图 7.18　填充缝隙完善画面

155

（9）单击 Effects/Surface Control/Apply Surface Texture，根据个人喜好调整参数，得到最终效果，如图 7.19 所示。

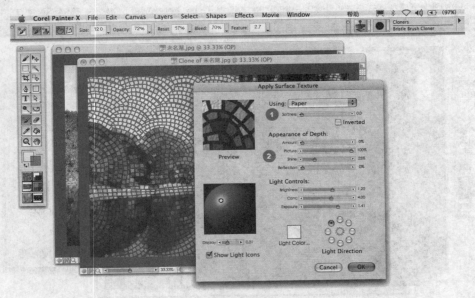

图 7.19　为画面添加纹理

7.2.2　临摹毕加索的作品

知识点及其应用：画笔及其属性、纸张及其属性、描图纸、笔触效果，效果如彩图 70 所示。

（1）启动 Painter，打开我们准备临摹的图像，如图 7.20 所示。

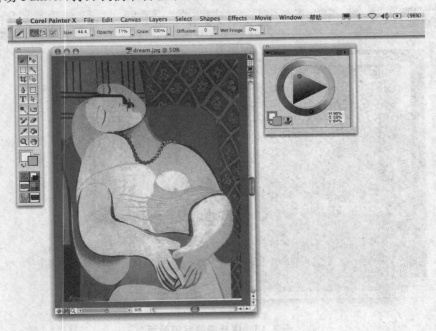

图 7.20　打开图像

（2）单击菜单栏 Effects/Tonal Control/Brightness/Contrast，通过滑杆调节画面的亮度和对比度，如图 7.21 所示。

图 7.21 调节图像亮度和对比度

（3）单击菜单栏 File/Clone，复制一个相同的图像，避免对原图产生修改，如图 7.22 所示。

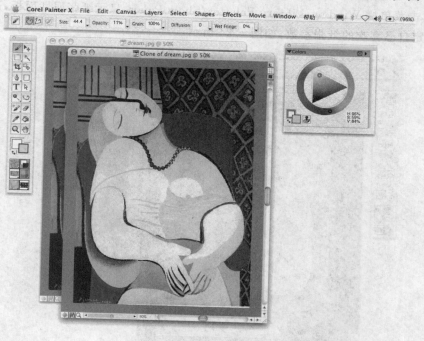

图 7.22 复制图像

（4）单击菜单栏 Select/All，将图像全部选中，然后按 Delete 键将图像删除，单击 Cnavas/Tracing Paper，将描图纸显示出来，如图 7.23 所示。

图 7.23　使用描图纸工具

（5）单击菜单栏 Window/Library Palettes/Show Paper，显示纸张属性面板，选择 Artists Canvas，设定自己喜欢的纸张参数，如图 7.24 所示。

图 7.24　设定纸张参数

（6）单击 Window/Show Brush Selector Bar，确保画笔选择器呈显示状态，选择合适的画笔勾勒轮廓。需要说明的是，不同的人有不同的绘画习惯，选择的画笔也不尽相同，教程中作者使用了 Acrylics/Opaque Detail Brush 3，如图 7.25 所示。

图 7.25　使用 Opaque Detail Brush 3 勾勒轮廓

（7）通过属性栏上的参数调节画笔笔触大小，也可以按住 Alt 和 Ctrl 拖拽鼠标直接在画布上改变画笔大小，勾勒好大致轮廓后，单击 Canvas/Tracing Paper，取消描图纸显示，可以看到我们画好的轮廓线，也可以在绘画过程中配合⌘＋T 快捷键即时地关闭和打开描图纸，方便我们绘画，如图 7.26 所示。

图 7.26　通过快捷键⌘＋T 控制描图纸的显示状态

（8）使用相同画笔，改变画笔大小，使用吸管工具在原图上拾取颜色后在我们克隆的图像上上色，我们可以单击 Window/Color Palettes/Show Color Mixer，打开颜色调板，像把颜料挤在调色板上一样进行上色，也可以配合画布旋转工具转动画布，方便绘制，如图7.27所示。

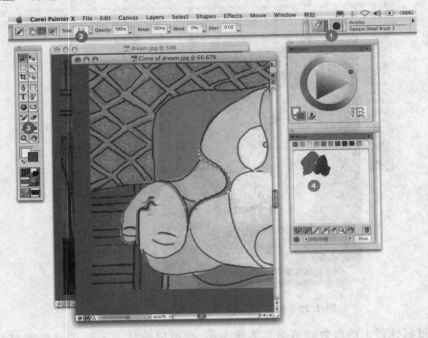

图 7.27　旋转画布方便绘制

（9）底色上好之后，效果如图 7.28 所示。

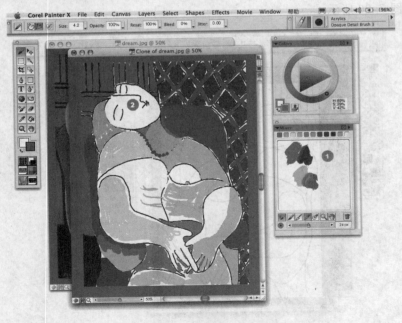

图 7.28　上底色之后的效果图

160

（10）底色上好之后，我们需要制造一些笔触效果来使画面生动起来，作者使用了 Acrylics/ Thick Opaque Acrylics 10 来模拟颜料在画布上涂抹时候的纹理，如图 7.29 所示。

图 7.29　使用 Thick Opaque Acrylics 10 模拟油彩的纹理

（11）选择合适的画笔，对画面逐步地进行深入刻画，如图 7.30 所示。

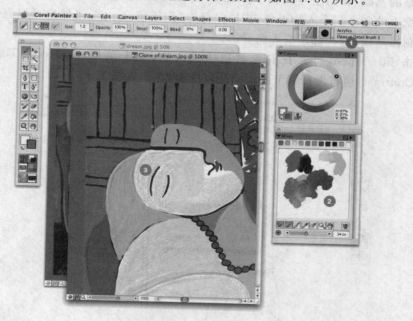

图 7.30　深入刻画

（12）自己觉得比较满意之后，单击 Effects/Surface Control/Apply Surface Texture，这样做可以把我们先前设定的纸张效果附加在画面上，如图 7.31 所示。

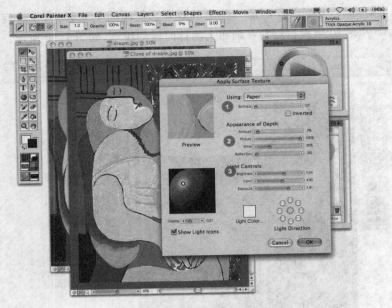

图 7.31　为画面添加纹理

7.2.3　国画

知识点应用技巧：图层混合模式、画笔及笔触效果、画布清空与图层发送，效果如彩图 71 所示。

有了临摹的基础，我们已经熟悉了 Painter 的绘画流程，这次我们绘制自己喜欢的作品，首先我们在纸上绘制出一个人物形象，扫描保存为"扫描稿.bmp"，当然也可以直接在 Painter 上用铅笔绘制出草稿，这些都是因人而异的。

（1）单击 File/Open，打开我们先前扫描的人物，单击菜单栏 Effects/Tonal Control/Brightness/Contrast，通过滑杆调节画面的亮度和对比度，如图 7.32 所示。

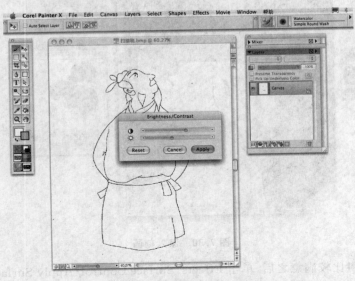

图 7.32　调节扫描稿的亮度和对比度

（2）单击 Select/All，将画面全部选中，激活移动工具在选区内双击，则画布被清空，画布上原先的内容被自动发送到新的图层中，如图 7.33 所示。

图 7.33　将画布上的内容发送到新的图层中

（3）选择 Watercolor/Simple Round Wash 画笔，调整画笔大小，在线稿上绘制水墨笔触，注意使用 Watercolor 画笔会自动创建一个 Watercolor 属性图层，如图 7.34 所示。

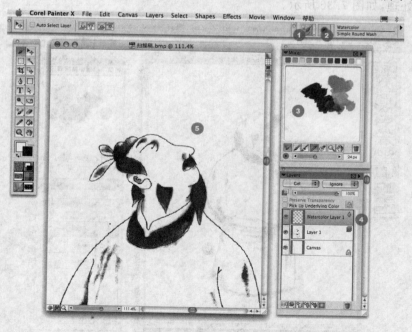

图 7.34　使用 water color 画笔绘制胡须和头发等

（4）选择 Chalk/Variable Width Chalk，回到 layer1，在线稿上画出衣服的褶皱，如图 7.35 所示。

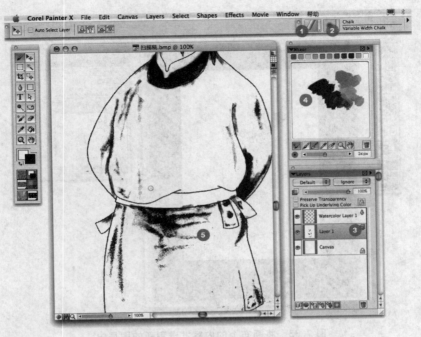

图 7.35　使用 variable widthchalk 绘制衣服褶皱

（5）回到 watercolor 图层，继续使用 Watercolor/Simple Round Wash 画笔，对人物形象进行整体的处理，如图 7.36 所示。

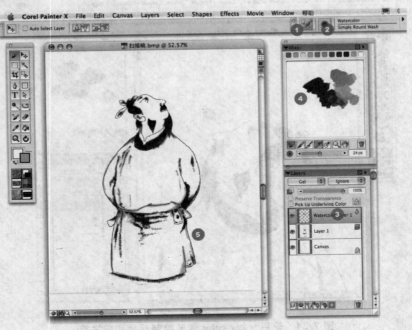

图 7.36　使用 simple round wash 画笔绘制细节

（6）单击 Layers/Drop All,将所有图层进行合并,然后单击 Select/All,使用移动工具在选区内双击,将画布清空并将所有内容发送到 layer1 上,如图 7.37 所示。

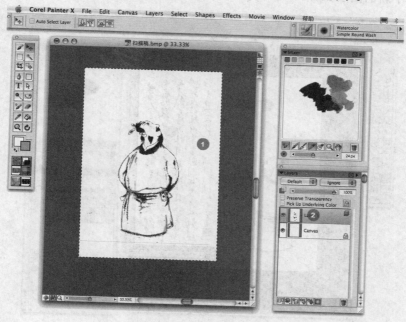

图 7.37　合并图层并将内容发送到新图层

（7）保持 Layer 1 处于激活状态,然后单击 Select/All,激活移动工具在选区内右击,在弹出菜单上选择 Free Transform 后图像被变形框包围,拖拽变形框角点,配合 shift 键将图案等比缩小,如图 7.38 所示。

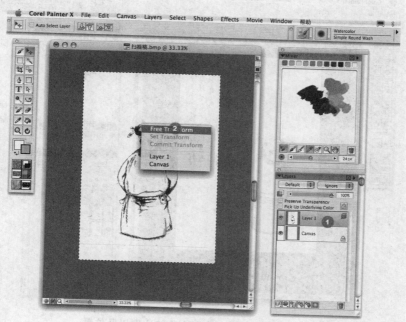

图 7.38　调节图案大小

（8）单击 Tile/Open，打开题字的 bmp 文件，将题字圈选，剪切，粘贴到我们原先的工作文档中，生成一个新的图层，如图 7.39 所示。

图 7.39　为画面添加文字

（9）选中文字层，使用 Free Transform 变形工具和移动工具将文字和人物的位置和比例调整好，如图 7.40 所示。

图 7.40　调节文字和人物的比例以及位置

（10）单击 File/Open，打开纹理.Bmp 文件，将纹理全选后剪切到工作文档中，如图 7.41 所示。

图 7.41　将自定纸张纹理剪切到工作文档中

（11）将包含题字、人物和纹理的图层按照如图顺序进行排列，并将图层混合模式设定为 Gel，如图 7.42 所示。

图 7.42　调节图层排列顺序并将图层混合模式设定为 Gel

7.3 Painter 速查

7.3.1 Painter 菜单中英文对照

File(文件)菜单

New 新建文件

Open 打开文件

Place 插入文件

Close 关闭文件

Clone 克隆

Clone Source 克隆源

Save 保存

Save As 另存为

Revert 复原

Get Info 查看信息

Acqire 输入

Export 输出

TWAIN Acqire TWAIN 输入

Select TWAIN Source 选择 TWAIN 源

Page Setup 页面设定

Print 打印

Quit 退出

Edit(编辑)菜单

Undo 撤消

Redo 重做

Fade 消退

Cut 剪切

Copy 复制

Paste 粘贴

Paste In Place 作为插入粘贴

Paste Into New Image 作为新图像粘贴

Clear 清除

Preferences 预设

Canvas(画布)菜单

Resize 重新定义图像尺寸

Canvas Size 画布尺寸

Make Mosaic 制作马赛克

Make Tesselation 制作镶嵌

Surface Lighting 表面光源

Clear Impasto 清除厚涂

Tracing Paper 描图纸

Set Paper Color 设定纸张颜色

Rulers 标尺

Guides 辅助线

Grid 网格

Perspective Grids 透视网格

Annotations 注解

Color Management 颜色管理

Layers(图层)菜单

New Layer 新图层

New Water Color Layer 新水彩图层

New Liquid Ink Layer 新液态墨水图层

Duplicate Layer 复制图层

Layer Attributes 图层属性

Move To Bottom 移动到最下层

Move To Top 移动到最上层

Move Down One Layer 向下移动一层

Move Up One Layer 向上移动一层

Group 群组

Ungroup 取消群组

Collapse 合并群组

Drop 合并

Drop All 合并全部

Drop And Select 合并并选择

Delete Layer 删除图层

Create Layer Mask 添加图层蒙版

Create Layer Mask From Transparency 从透明区域
 建立图层蒙版

Enable Layer Mask 进入图层蒙版

Delete Layer Mask 删除图层蒙版

Apply Layer Mask 运用图层蒙版

Lift Canvas To Water Color Layer 从画布层分离为水
 彩图层

Wet Entire Water Color Layer 湿化水彩图层

Dry Water Color Layer 晒干水彩图层

Dry Digital Water Color 晒干数码水彩

Diffuse Digital Water Color 渗化数码水彩

Dynamic Plugins 动态滤镜图层

Select(选择)菜单

All 全选

None 取消选取

Invert 反选

Reselect 重新选取

Float 浮动层

Stroke Selection 描边选区

Feather 羽化

Modify 修改

Auto Select 自动选择

Color Select 颜色选择

Convert To Shape 转换为形状

Transform Selection 变换选区

Show Marquee 显示选区边界

Load Selection 载入选区

Save Selection 保存选区

Shapes(图形)菜单

Join Endpoints 结合最后的节点

Average Points 对齐节点

Make Compound 制作复合路径

Release Compound 释放复合路径

Set Duplicate Transform 设定变形复制

Duplicate 复制

Convert To Layer 转化为普通图层

Convert To Selection 转化为选区

Hide Shape Marquee 隐藏形状选择边界

Set Shape Attributes 设定形状属性

Blend 混合

Effects(效果)菜单

Fill 填充

Apply Surface Texture 运用表面纹理

Orientation 方向旋转

Tonal Control 色调控制

Surface Control 表面控制

Focus 焦点

Esoterica 特殊效果

Objects 对象

Movie(影片)菜单

Add Frames 添加帧

Delete Frames 删除帧

Erase Frames 擦除帧

Go To Frame 跳转帧

Clear New Frames 清除新帧

Insert Movie 插入影片

Apply Script To Movie 给影片运用脚本

Apply Brush Stroke To Movie 给影片运用笔触

Set Grain Position 设定纹理

Set Movie Clone Source 设定影片的克隆源

7.3.2 Painter 的常用快捷键

快捷键	对应的菜单命令(英文版)	对应的菜单命令(中文版)
⌘+O	File/Open	文件/打开
⌘+N	File/New	文件/新建
⌘+S	Flie/Save	文件/存储
⌘+W	Flie/Close	文件/关闭
⌘+Z	Edit/Undo	编辑/还原
⌘+A	Select/All	选择/全选
⌘+D	Select/Inverse	选择/取消全选
⌘+T	Edit/Free Tranform	编辑/自由变换
⌘+D	Select/None	选择/取消选择
⌘+C	Edit/Copy	编辑/复制

快捷键	对应的菜单命令（英文版）	对应的菜单命令（中文版）
⌘+X	Edit/Cut	编辑/剪切
⌘+V	Edit/Paste	编辑/粘贴
⌘+G	Edit/Paste Into	成组
⌘+U		解组
⌘+Shift+N	Layer/New/Layer	图层/新建/图层
⌘+shift+L		晾干数码水彩
⌘+shift+A		调整颜色

第八章 数字设计软件实例讲解

术语: bezier 曲线　形状　路径　轮廓线　路径查找器(形状的组织: 形状模式与形状查找)　解组　位图转成矢量图　对象排列次序

8.1　Illustrator 简介

8.1.1　关于 Illustrator

　　Illustrator 是美国 Adobe 公司推出的专业矢量绘图工具。Illustrator 是出版、多媒体和在线图像的工业标准矢量插画软件。无论您是生产印刷出版线稿的设计者和专业插画家、生产多媒体图像的艺术家,还是互联网页或在线内容的制作者,都会发现 Illustrator 不仅仅是一个艺术产品工具。该软件为您的线稿提供无与伦比的精度和控制,适合生产任何小型设计到大型的复杂项目。

　　Adobe 公司在 1987 年的时候就推出了 Illustrator1.1 版本。随后一年,又在 Windows 平台上推出了 2.0 版本。Illustrator 真正起步应该说是在 1988 年,Mac 上推出的 Illustrator 88 版本。后一年在 Mac 上升级到 3.0 版本,并在 1991 年移植到了 Unix 平台上。最早出现在 PC 平台上的版本是 1992 的 4.0 版本,该版本也是最早的日文移植版本。而在广大苹果机上被使用最多的是 5.0/5.5 版本,由于该版本使用了 Dan Clark 的 Anti-alias(抗锯齿显示)显示引擎,使得原本一直是锯齿的矢量图形在图形显示上有了质的飞跃。同时 Illustrator 又在界面上做了重大的改革,风格和 Photoshop 极为相似,所以对于 Adobe 的老用户来说相当容易上手。趁着大好时机,Adobe 公司很快在 Mac 和 Unix 平台上推出了 6.0 版本。而 Illustrator 真正被 PC 用户所知道的是1997 年推出 7.0 版本,可能 Adobe 公司注意到了日渐繁荣的 PC 市场,同时在 Mac 和 Windows 平台推出。由于 7.0 版本使用了完善的 PostScript 页面描述语言,使得页面中的文字和图形的质量再次得到了飞跃。更凭借着她和 Photoshop 良好的互换性,赢得了很好的声誉。唯一遗憾的是 7.0 对中文的支持极差。1998 年 Adobe 公司推出了划时代版本——Illustrator 8.0,使得 Illustrator 成为了非常完善的绘图软件,凭借着 Adobe 公司的强大实力,完全解决了对汉字和日文等双字节语言的支持,更增加了强大的"网格过渡"工具、文本编辑工具等等功能,使得其完全占据了专业矢量绘图软件的霸主地位。Adobe 在 2000 年推出了 Illustrator9;2001 年推出了 Illustrator

10,因为在功能上更加完善,界面更人性化,Illustrator 9 与 10 获得广大设计者青睐;2002 年推出 Illustrator CS(实质版本号 11.0);2003 年推出 Illustrato CS2,即 12.0 版本;到 2007 年推出了 Illustrator CS3。

从 1.0 版本开始,Adobe 选择波提切利的名画"维纳斯的诞生"中维纳斯的头像作为 Illustrator 的品牌形象,寄托了开发人员将这个产品给电子出版界带来新的文艺复兴的愿望。当初的市场企划人员发现这个头像也非常适合展现 Illustrator 的平滑曲线表现功能。多年以来,虽然每个版本中头像都有细微变化,但是一直保存至 10.0 版本。被纳入 Creative Suite 套装后不用数字编号,而改称 CS 版本,并同时拥有 Mac OS X 和 微软视窗操作系统两个版本。维纳斯的头像从 Illustrator CS(实质版本号 11.0)被更新为一朵艺术化的花朵,CS3 为最新版本,启动换成了橙色的背景,有种温暖的感觉。

8.1.2　Illustrator 界面

第一次启动 Illustrator 后出现的是标准操作界面,图 8.1 是重新排布过的界面,我们用字母进行了标注,希望大家对各个区域有一个深入的了解。

A:菜单栏,和大多数软件一样,菜单栏包含了打开、保存和操作、调整之类的命令。

B:属性栏,主要用来显示工具栏中所选工具的一些选项,选择不同的工具或选择不同的对象时出现的选项也不同。

C:工具栏,也称为工具箱,对图像的处理以及绘图等工具,都从这里调用。几乎每种工具都有相应的键盘快捷键。

D:工作区,用来显示制作中的图像。Illustrator 可以同时打开多幅图像进行制作,在打开的图像间可通过点击图像名称切换,也可以快捷键⌘+～完成图像切换。

E:选项板,包含"信息"、"颜色"、"笔触"、"排列"、"图层"、"导航器"和"路径查找器"等面板,大多数浮动面板都可以在 Window(窗口)菜单下获得,可以说是访问各个选项的快捷通道。

图 8.1　illustrator CS3 界面

8.1.3 Illustrator 工具箱

和 Photoshop 一样,工具箱中每个图标的右下角由三角符号标注的,单击该图标就会弹出扩展选项,如图 8.2 所示。

图 8.2 Illustrator CS3 工具箱以及工具拓展显示

1. 选择工具

基于面积选择物体,按 Shift 可添加选择或取消选择物体。

2. 高级选择工具组

高级选择工具组包括直接选择工具和组选择工具,如图 8.3 所示。

直接选择工具:选择物体的节点或路径。按 Shift 可添加选择或取消选择物体的节点或者路径。

组选择工具:选择群组中的物体,如单击一个群组中的物体只选中此物体,再单击一次则选中群组物体。依群组顺序可三击或多击。按 Shift 可添加选择或取消选择物体。

图 8.3 高级选择工具组

3. 魔术棒工具

可以选择属性相同的物体。

4. 套索工具

以圈出的面积来确定选中物体。按 Shift 可添加选择物体,按 Alt 删减选择物体。

5. 钢笔工具

钢笔工具组包括钢笔工具、添加节点工具、删除节点工具和转换节点工具,如图 8.4 所示。

钢笔工具:即贝舍尔工具,画直线或曲线以产生物体。按 Shift 强制以 45 度角增量变化,按 Alt 变为转换节点工具。

图 8.4 钢笔工具组

添加节点工具：在路径上添加节点。

删除节点工具：在路径上删除节点。

转换节点工具：改平滑点为角点或改角点为平滑点。

6．文字工具组

文字工具组包括水平文字工具、区域水平文字工具、沿路径水平文字工具、垂直文字工具、区域垂直文字工具和沿路径垂直文字工具，如图8.5所示。

图8.5　文字工具组

水平文字工具：可创建水平的文本或文本框。

区域水平文字工具：把物体改为文本框。

沿路径水平文字工具：沿路径水平排放文本。

垂直文字工具：垂直排放文本或创建垂直文本框。

区域垂直文字工具：把物体改为垂直文本框。

沿路径垂直文字工具：沿路径水平垂直文本。

7．线段工具组

线段工具组包括直线工具、弧线工具、螺旋线工具、矩形网格工具和极线坐标工具，如图8.6所示。

直线工具：选定该工具后，在工作区内拖动鼠标可以绘制直线。

弧线工具：选定该工具后，在工作区内拖动鼠标可以绘制弧线。

螺旋线工具：选定该工具后，在工作区内拖动鼠标可以绘绘制螺旋线。

矩形网格工具，选定该工具后，在工作区内拖动鼠标可以绘制网格。

图8.6　线段工具组

极线坐标工具：选定该工具后，在工作区内拖动鼠标可以绘制极线坐标。

这组工具可以在工作区单击鼠标左键弹出参数面板通过输入参数的方法进行图形绘制。

8．几何图形工具组

几何图形工具组包括矩形图形工具、圆角矩形工具、椭圆工具、多边形工具、星状多边形工具和放射图形工具，如图8.7所示。

矩形图形工具：选定该工具后，在工作区内拖动鼠标可产生一个矩形图形。

圆角矩形工具：选定该工具后，在工作区内拖动鼠标可产生一个圆角矩形图形。

椭圆工具：选定该工具后，在工作区内拖动鼠标可产生一个椭圆形图形。

多边形工具：选定该工具后，在工作区内拖动鼠标可产生一个等边多边形图形，在选项面板上可以输入边数。

星状多边形工具：选定该工具后，在工作区内拖动鼠标可产生星状多边形图形。

图8.7　几何图形工具组

放射图形工具：选定该工具后，在工作区内拖动鼠标可产生放射状图形。

这组工具可以在工作区单击鼠标左键弹出参数面板通过输入参数的方法进行图形绘制。

9．画笔工具

在路径上绘书法线和艺术笔刷以及散点笔和图案，可以在笔刷面板获得更加丰富的效果。

10. 铅笔工具组

铅笔工具组包括铅笔工具、平滑工具和路径橡皮工具,如图8.8所示。

铅笔工具:可绘制和编辑徒手画线条。

平滑工具:可以通过平滑角点和删除节点来平滑路径。

路径橡皮工具:可以擦出选中图形的路径,注意要从路径的一端开始。

图8.8　铅笔工具组

11. 旋转工具组

图8.9　旋转工具组

旋转工具组包括旋转工具和镜像工具,如图8.9所示。

旋转工具:单击鼠标左键确定旋转中心,拖动鼠标实现多样的转动效果。

镜像工具:单击鼠标左键确定对称点,拖动鼠标实现多样的转动效果。

12. 变换工具组

变形工具组包括缩放工具、斜切工具和重新变形工具,如图8.10所示。

缩放工具:选定该工具后,可以对选中的图形进行缩放,按住shif之后拖拽鼠标可以实现等比例缩放。

斜切工具:选定该工具后,可以对选中的图形进行挤压拉伸等变形操作。

重新变形工具:可以用过改变选中路径上的节点的位置改变图形形状。

图8.10　变换工具组

13. 变形工具组

图8.11　变形工具组

变形工具组包括弯曲工具、扭曲工具、褶皱工具、膨胀工具、扇形工具、晶化工具和锯齿工具,如图8.11所示。

如果想熟悉以上这些变形工具,可以自己尝试着使用,了解一下不同的变形效果。

14. 自由变换工具

除了实现旋转、缩放、倾斜等变形功能外,还可以生成透视和扭曲效果。

15. 图案喷笔工具组

图案喷笔工具组包括图案喷笔工具、图案移动工具、图案收缩工具、图案缩放工具、图案旋转工具、图案着色工具、图案虑色公爵和图案样式工具,如图8.12所示。

图案喷笔工具:从图形面板上选中默认图形进行连续的喷绘。

图案移动工具:对喷绘出来的图形进行位置变换。

图案收缩工具:对喷绘图形进行挤压。

图案缩放工具:对喷绘图形进行缩放,默认鼠标拖拽为放大,按住Alt为缩小。

图案旋转工具:对喷绘图形进行旋转。

图8.12　图案喷笔工具组

图案着色工具:对喷绘图形进行重新着色。图案虑色工具:对喷绘图形进行颜色淡化。

图 8.13 图表工具组

图案样式工具：对喷绘图形进行样式设定。

16. 图表工具组

如图 8.13 所示为图表工具组。

17. 渐变网格工具

把贝赛尔曲线网格和渐变填充结合起来，通过贝赛尔曲线的方式来控制节点和节点之间丰富光滑的色彩渐变。

18. 渐变工具：在工具箱中选中"渐变工具"后，在渐变浮动面板中可进一步选择具体的渐变类型。

19. 吸管工具组

吸管工具组包括吸管工具和测量工具，如图 8.14 所示。

吸管工具：除了拾取图形颜色之外，还可以拾取图形的属性。

测量工具：选用该工具后在图像上拖动，可拉出一条线段，在 info 选项面板中则显示出该线段起始点的坐标、始末点的垂直高度、水平宽度、倾斜角度等信息。

图 8.14 吸管工具组

20. 混合工具

可以将多个对象的形状和颜色进行混合过渡的操作，通过对步长值的设定控制混合精度。

21. 即时绘制工具

22. 即时绘制选择工具

23. 剪裁区域工具组

图 8.15 剪裁区域工具

根据用户习惯或特定要求定义多个裁剪区域，并根据需要在这些区域之间轻松移动，打印或导出，如图 8.15 所示。

切片工具：选定该工具后在图像工作区拖动，可画出一个矩形的薄片区域。

切片选取工具：选定该工具后在薄片上单击可选中该薄片。

24. 橡皮工具组

橡皮工具组包括橡皮工具、剪刀工具和美工刀工具，如图 8.16 所示。

橡皮工具：和 PS 中用橡皮擦工具一样，选中该工具用它划过图形，AI 会自动创建新路径，被抹去的边缘将会自动闭合，并保持平滑过度。

图 8.16 橡皮工具组

25. 观察工具

用于移动图像处理窗口中的图像，以便对显示窗口中没有显示的部分进行观察，如图 8.17 所示。

26. 缩放工具

用于缩放图像处理窗口中的图像，以便进行观察处理。

图 8.17 观察工具

a. 填充色——Illustrator 缺省的填充色为白色。单击该按钮可弹出颜色拾色器，可自定填充颜色。

b. 切换填充和笔画色——该按钮位于工作区的右上角，为带双箭头的一段圆弧。单击该按钮可切换填充和笔画颜色。按 X 键可快速切换激活填充、笔画色。按 Shift+X 键可快速切

换填充、笔画色。

c. 默认前景和背景色——该按钮位于工作区的左下角,为黑白交叉重叠的小方框。单击该按钮可切换为默认的填充和笔画颜色。按 D 键可快速设置默认的填充、笔画色。

d. 笔画色——Illustrator 缺省的笔画色为黑色。单击该按钮可弹出颜色拾色器,可自定笔画颜色。

e. 填充模式:包含平涂、渐变和无填充三种模式。

f. 显示模式转换。

8.2 实 例 介 绍

以下所有实例的制作都是基于 Mac 平台 Illustrator CS3 软件实现的。

8.2.1 贝塞尔之心制作

知识点及其应用技巧:bezier 曲线、钢笔工具、形状、路径、轮廓线、填充色、轮廓色、渐变与渐变填充,效果如彩图 72 所示。

钢笔工具是 Illustrator 中最难掌握的一种工具,但同时它也是最强大、最精确的工具。钢笔工具的作用是用来创建各种形状的贝塞尔路径,它使用节点来工作,可以创建比手绘工具更为精确的直线和对称流畅的曲线。

绘制心形是熟悉钢笔工具的最好途径之一,我们可以通过这个简单的实例全面了解这一功能。

(1)选择 File/New,弹出新建对话框输入文件名"贝塞尔之心"。

(2)双击颜色填充图标,在对话框中输入我们需要的心形颜色。单击轮廓线颜色,设定为无色,如图 8.18 所示。

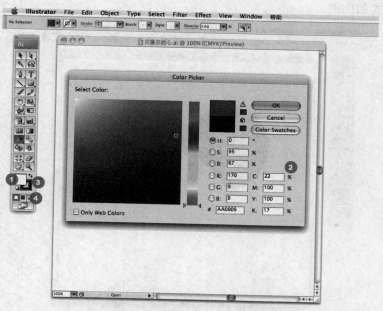

图 8.18 将填充色和笔画色分别设为红色和无色

（3）选择钢笔工具，按照图示顺序绘制心形，注意在⑤处配合 Alt 键将平滑节点转换为拐角节点，在⑧处出现圆圈图示，将绘制出的路径闭合，如图 8.19 所示。

如果是初学者，绘制出的心形会不够圆滑和对称，根据个人喜好进行绘制就可以。

图 8.19　使用钢笔工具绘制心形

（4）使用钢笔工具，在空白工作区绘制如图 8.20 所示的高光图形，可以对比着原先绘制的心形控制样式和比例。

图 8.20　使用钢笔工具绘制高光部分

（5）选择渐变填充工具，在弹出的对话框输入一个较浅颜色的渐变，注意渐变填充角度，如图 8.21 所示。

图 8.21　使用较浅的颜色填充高光部分图形

（6）用相同的操作我们绘制出一个反光区域，进行相同的颜色填充，注意渐变填充角度，如图 8.22 所示。

图 8.22　继续绘制反光区域并填充

（7）鼠标左键激活选择工具，点选最先绘制的心形，单击 edit-copy，edit-paste，将心形复制一个放于原来心形的上面，此时心形周围出现变形框，按住 Shift 键将心形等比缩小如图 8.23 所示。

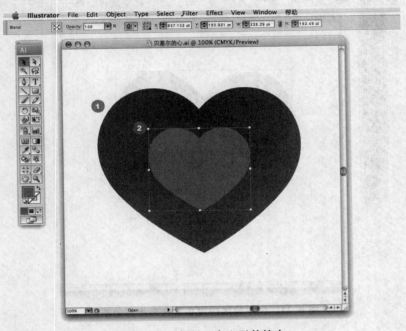

图 8.23　复制一个心形并缩小

（8）单击 Object/Blend/Blend Options，设定混合渐变的步长为 8，如图 8.24 所示。

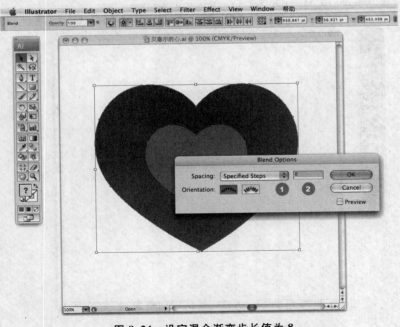

图 8.24　设定混合渐变步长值为 8

（9）单击 Object/Blend/Make，则出现混合效果，将我们绘制的心形、高光、反光部分排放在如图 8.25 所示位置。

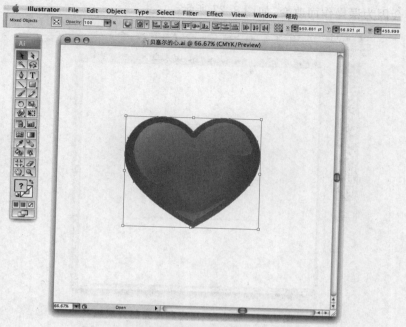

图 8.25 调整心形、高光和反光部分的位置

（10）由于绘制顺序的不同，各个部分的排列顺序可能出现混乱，这时候右击弹出菜单，通过 Arrange 进行元件的前后发送即可，如图 8.26 所示。

图 8.26 使用 Arrange 命令调整元件的前后次序

(11) 为了确保制作完成的图形各个部分的位置不会因为其他的操作出现位置变动,我们使用鼠标左键圈选所有部分,点选 Object/Group 进行组操作,成组之后的各个元件会保持位置的固定,不会因为误操作而改变,如图 8.27 所示。

图 8.27 将心形、高光和反光部分成组

8.2.2 北大 logo 制作

知识点及其应用技巧:选择工具、直接选择工具、对齐、钢笔工具 、路径擦除工具、路径查找器、路径文字工具 、通过文字创建轮廓,如彩图 73 所示。

(1) 单击 Window/Stroke,弹出线属性面板,激活椭圆工具,按住 Shift 和 Alt 键,画一个正圆,并且设定合适的线宽及颜色,注意设定填充颜色为无,如图 8.28 所示。

图 8.28 绘制一个填充色为无色的圆形

182

（2）激活直接选择工具，选中所画正圆的最下方的节点，按 Delete 键删除该点，得到一个半圆圆弧，如图 8.29 所示。

图 8.29　删除节点得到半圆弧

（3）确保圆弧处于被选中状态，在 Stroke 面板上设定合适的线宽参数，注意点选圆端点按钮，确保线条的两端呈圆滑状态，如图 8.30 所示。

图 8.30　修改圆弧线宽参数

（4）单击选择工具，配合 Alt 键拖拽弧线进行复制，重复得到四条相同的线条如图 8.31 所示。

图 8.31　复制出三段同样的圆弧

（5）激活选择工具，选中线条后线条周围出现变形框，按住 Shift 键，拖拽变形框角点，将线条进行等比例缩放，大致比例如图 8.32 所示。

图 8.32　调节四条圆弧的大小和位置

（6）单击 Window/Align 弹出对齐面板，圈选全部线条，进行中间对齐和底端对齐，对齐的同时调节线条的间距和比例，最终效果如图 8.33 所示。

图 8.33　使用对齐命令将圆弧对齐

（7）激活钢笔工具，保持线宽参数不变，在如图 8.34 所示位置画三条竖线。

图 8.34　绘制三条竖线

(8) 选中弧线,选择路径擦除工具,在如图 8.35 所示的线条节点位置开始进行擦除。

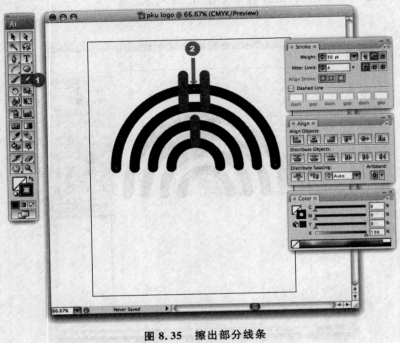

图 8.35　擦出部分线条

(9) 参照北京大学 logo 擦出大致的效果,如图 8.36 所示。

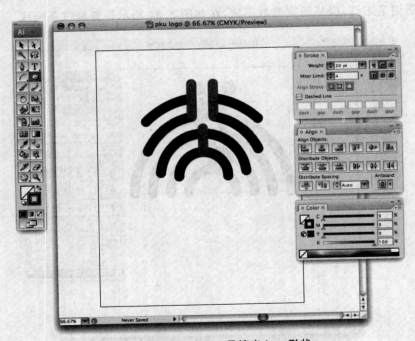

图 8.36　使用橡皮工具擦出 logo 形状

（10）使用椭圆工具，配合 Shift 键画出两个同心正圆，放在合适的位置。我们将组成 logo 的弧线的颜色统一，进行更加细致的擦除和位置调整，如图 8.37 所示。

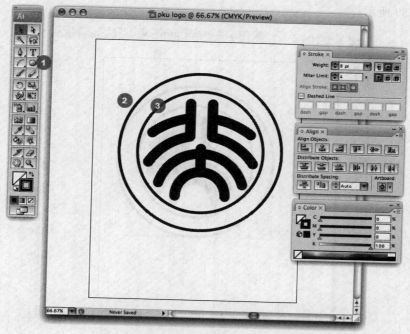

图 8.37　绘制标志外围的两个圆形

（11）单击 Window/Pathfinder，弹出路径查找器。选中组成 logo 的所有弧线，单击 Object/Expand，弹出拓展面板，单击 OK 后所有的线段转化为图形，确保转化后的图形为选中状态，在路径查找器上点选合集按钮之后点选 Expand 按钮，如图 8.38 所示。

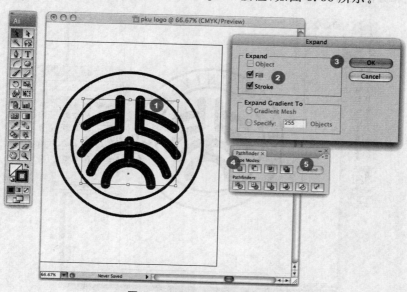

图 8.38　将线条转化为图形

（12）使用路径查找器可以对叠加的图形进行合并或者剪切等操作，将所有选中的路径组合成一个可以编辑的复合图形，而使用拓展命令则是将复合图形所有的单独路径固化为单一路径，如图 8.39 所示。

图 8.39　执行 Expand 命令将 logo 拓展

（13）激活圆弧工具，在两个圆之间再增加一个同心正圆作为文字的路径，激活路径文字工具，在圆弧上单击输入"PEKING UNIVERSITY"，选择合适的字体、字号以及间距，通过手柄对文字位置和方向进行微调，如图 8.40 所示。

图 8.40　为 logo 添加文字

（14）使用相同的方法在图形下方添加 1898，为了避免不同计算机安装不同的字体造成的显示问题，我们将"PEKING UNIVERSITY"和"1898"分别选中进行 Type/Creat Outlines 操作，文字转曲线操作之后，就成为了图形属性，不可再被编辑。选择 logo，将颜色填充为北大红，最终效果如彩图 73 所示。

8.2.3　位图矢量化制作

知识点及其应用技巧：解组、位图转成矢量图

使用矢量软件的时候，我们经常会遇到需要将位图转化成矢量图形的情况。除了文件大小方面的要求之外，位图转化成矢量图型之后，也更方便我们在 AI 中进行编辑。

位图转化成矢量图的方法有很多，现在有很多软件如 Adobe 的 Streamline 可以实现非常理想的效果，但是我们主要介绍几种常用的并且简单的方法，本章我们就介绍一下使用 AI 实现位图转矢量的方法，后面我们也会尝试使用 Flash 来做这一工作，如彩图 74 所示。

（1）单击 File/New，新建文档命名为北京大学。

（2）单击 File/Place，选择"北京大学"这一位图文件，将其置入到工作区，如图 8.41 所示。

图 8.41　将位图文件置入工作区

（3）确保位图文档被选中，单击 Object/Live Trac/Make，则开始将位图转化成矢量图，原先位图的灰色背景变白。保持图形被选中，单击 Object/Expand，则文字路径被清晰地显示出来。我们也可以单击 Object/Live Trace/Tracing Options，在弹出的参数面板中设定更加细致的参数，如图 8.42 所示。

图 8.42　使用 Live Trace 命令将位图转化为矢量图

（4）选择转化之后的图形，单击 Object/Ungroup，直到 Ungroup 选项呈灰色为止，则转化后的图形的每一部分都单独呈矢量格式显示。我们选择原先位图的背景部分按 Delete 删除，只保留文字部分的矢量图形，如图 8.43 所示。

图 8.43　删除背景部分

（5）圈选所有的文字部分，单击 Object/Group，则北京大学四个文字就转化好了，打开上次制作完成的北大 logo，全部选中，复制后回到本工作区将其粘贴进来，调整位置和大小，如图 8.44 所示。

图 8.44　置入北京大学校徽调整大小和位置

（6）我们对原先制作的 logo 进行优化调整，可以将标志颜色变为白色，增加一个红色的底色，最后将文字颜色统一为北大红，效果如图 8.45 所示。

图 8.45　最终效果图

8.2.4　Web 2.0 图标制作

知识点及其应用技巧：路径查找器（形状的组织：形状模式与形状查找）、对齐、路径与轮廓、轮廓化笔触（路径转为图形），最终效果如彩图 75 所示。

（1）单击圆角举行工具，确定填充颜色为黑色，轮廓线条填充为无。单击工作区，在弹出的对话框里输入如下数值，建立边长为 150pt、圆角半径为 12pt 的圆角矩形，如图 8.46 所示。

图 8.46　绘制变长为 150pt 的圆角矩形

（2）保持黑色填充颜色和无色线条设置，激活圆角矩形工具，再次单击，弹出对话框输入如下数值，建立边长为 146pt、圆角半径 10pt 的圆角矩形，如图 8.47 所示。

图 8.47　绘制变长为 146pt 的圆角矩形

（3）单击矩形工具，设置前景色为灰色，线条颜色为无，在较小的圆角矩形上建立一个矩形，移动到合适位置遮盖住圆角矩形的一半，如图 8.48 所示。

图 8.48 绘制一个矩形放在边长为 146pt 的圆角矩形上面

（4）鼠标圈选较小的圆角矩形和灰色矩形，单击 Window/Pathfinder 弹出路径查找器，使用形状模式中的外形减去前面按钮将圆角矩形剪掉一半，再用 Expand 将剪后的图形拓展为单一路径，如图 8.49 所示。

图 8.49 使用路径查找器剪裁圆角矩形并拓展

（5）将剪裁后的圆角矩形填充为白色，圈选两部分图形，单击 Window/Align，弹出对齐面板，按中间对齐和顶端对齐按钮，然后选中白色图形，按键盘方向键"↓"两次，使白色图形距左右上三条边都是 2pt 的距离，如图 8.50 所示。

图 8.50　对齐两部分图形

（6）选中黑色图形，将边线颜色设为黑色，双击填充颜色图标，弹出对话框填入如下数值，将填充颜色设为如图 8.51 所示红色。

图 8.51　改变圆角矩形的颜色

（7）选择白色图形，单击 Window/Transpreancy，在透明度面板上输入 44，将白色图形设置为半透明，如图 8.52 所示。

图 8.52 设置白色圆角矩形透明度为 44

（8）使用弧线工具，按住 Shift 键创建一段圆弧，单击 Window/Stroke，在线条属性面板上输入如下数值，如图 8.53 所示。

图 8.53 绘制 1/4 段圆弧并修改线宽数值

（9）使用相同的线宽数值，按 Shift 创建另外一条弧线，使用椭圆工具，按住 Shift 创建正圆，调节大小和比例如图 8.54 所示，圈选三个图形，单击 Window/Align，在对齐面板上按左对齐和下对齐。

图 8.54　继续绘制圆弧和圆形并调整位置和大小

（10）黑色图形，放到红色图形上方的合适位置，如图 8.55 所示。

图 8.55　调整图形位置

（11）将两条黑色弧线选中，单击 Object/Path-Outline Stroke，轮廓化笔触（路径转为图形），将三部分填充为白色，单击 Window/Transparency，在透明度面板上输入 91，如图 8.56 所示。

图 8.56　调整图形的颜色和透明度

（12）将红色图形的边线颜色调整为暗红色，将白色透明反光层移到最上方，添加一个灰色的椭圆形作为阴影，制作完成，如图 8.57 所示。

图 8.57　调整线条颜色并添加阴影

8.2.5　简单卡通形象制作

知识点及其应用技巧：对齐与对齐面板、路径查找器、对象排列次序。

因为本节使用的工具我们在之前的章节中繁复提到，所以本章只交代简单的步骤，希望大家拓展学习，制作自己喜欢的卡通形象，如彩图 76 所示。

（1）使用椭圆工具建两个圆形，放置再如图所示的位置，将后面的圆形填充为蓝色，将对齐面板调处之后选择中间对齐，如图 8.58 所示。

图 8.58　绘制白色和蓝色圆形并调整位置

（2）继续使用椭圆工具，用圆形组合成机器猫的眼睛和鼻子，将鼻子填充成红色，注意眼珠子和鼻子的高光部分的线条填充为无色，如图 8.59 所示。

图 8.59　绘制眼睛和鼻子

（3）将做好的脸，鼻子和眼睛放在合适的位置，使用钢笔工具画出嘴巴和胡须，如图 8.60 所示。

图 8.60 绘制嘴巴和胡须

（4）使用圆形工具和矩形工具做出机器猫的手臂，注意手臂部分是一个等腰梯形，我们可以使用直接选择工具，选择节点，配合方向键将节点的位置进行移动，注意每单击一次方向键就移动一个单位的距离，按住 Shift 键的同时按方向键移动 10 个单位的距离，如图 8.61 所示。

图 8.61 绘制手臂

（5）利用圆形和举行工具组合成机器猫的身体，使用对齐工具对齐，我们可以使用移动节点的方法将身体的形状稍微调整为等腰梯形，如图 8.62 所示。

图 8.62　绘制身体

（6）调处路径查找器面板，选择两个图形单击删减按钮，然后单击 Expand 按钮将路径精简，如图 8.63 所示。

图 8.63　使用 Expand 命令将身体拓展成单一路径的图形

（7）在身体上圆形工具和钢笔工具画出肚子和口袋。使用对齐工具对齐，如图 8.64 所示。

图 8.64　绘制肚子和口袋

（8）将头身体和手臂放在合适的位置，可以通过鼠标右键/Arrange 将各个部分的前后顺序进行改变，使其之间产生合适的遮挡，如图 8.65 所示。

图 8.65　调整不同元件的前后顺序

（9）使用钢笔工具和椭圆工具再画出机器猫的项圈和脚，放在合适的位置，如图 8.66 所示。

图 8.66　绘制脚和项圈

（10）使用圆形工具、圆角矩形工具和钢笔工具，画出小铃铛，然后填充为如图所示颜色，如图 6.67 所示。

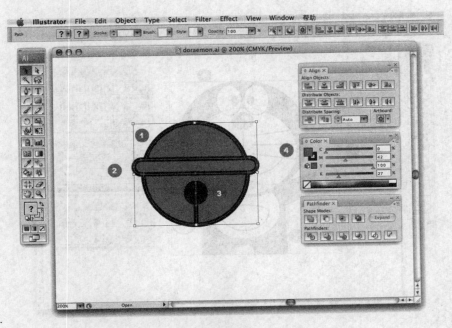

图 8.67　绘制铃铛

（11）将各个各部分调整大小和位置，组合在一起，如图 8.68 所示。

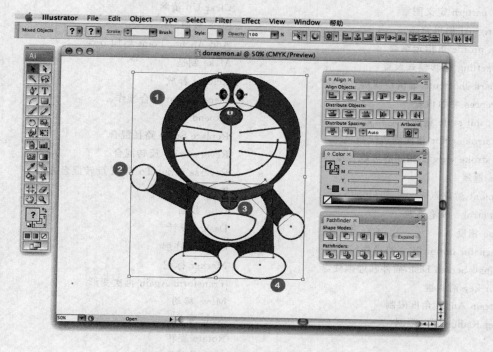

图 8.68　调整各部分的大小和位置

8.3　Illustrator 速查

8.3.1　菜单中英文对照

File（文件）菜单

New 新建

Open 打开

Open recent files 打开最近编辑的文件

Revert 复原

Close 关闭

Save 保存

Save as 另存为

Save a copy 保存一个复制

Save for Web 保存为应用于 Web

Place 置入

Export 输出

Document info 文件信息

Document setup 文件设置

Document color made 文件色彩模式

Separation setup 分色设置

Print setup 打印设置

Print 打印

Edit（编辑）菜单

Undo 撤消

Redo 重做

Cut 剪切

Paste 粘贴

Copy 复制

Paste to front 粘贴到最前面

Paste to back 粘贴到最后面

Clear 清除

Select 选择

Select all 选择全部

Deselect all 取消选择全部

Define pattern 定义图案

Edit original 编辑原稿

Assign profile 重指定纲要

Color setting 色彩模式设置

Keyboard shortcuts 编辑快捷键

Preferences 参数设置

Same paint style 相同的笔样式

Same stroke color 相同的边线颜色

Same stroke weight 相同的边线宽度

Masks 遮罩

Stay piont 游离点

Brush stroke 画笔笔触

Inverse 相反

Hyphenator option 连字符操作

Plus ins&Scrach Disk 插件和虚拟硬盘

Cursor key 箭头键

Constrain Angle 角度限制

Corner Radius 圆角限制

Object（对象）菜单

Transform 变形

Arrange 排列

Group 群组

Ungroup 取消群组

Lock 锁定

Unlock 取消锁定

Hide Selection 隐藏选择对象

Show All 显示所有对象

Expend 扩展

Expend Appearance 扩展轮廓

Flatten transparently 平整透明

Rasterize 栅格化

Greate Gradient Mesh 创建网格渐变对象

Path 路径

Blend 混合

Clipping masks 剪切遮罩

Comound path 复合路径

Crop marks 剪切标记

Graph 图表

Join 连接

Average 平均节点位置

Outline Path 轮廓路径

Offset Path 路径位移

Clear Up 清除

Slice 裁切

Add Anchor Point 增加节点

Make 制造

Release 释放

Blend option 混合操作

Expend 扩展

Replace Spine 路径混合

Revers Spine 反转混合

Reverse Front To Back 反转混合方向

Type 类型

Data 数据

Design 设计

Column 柱形

Marker 标记

Transform Again 再次变形

Move 移动

Scale 缩放

Rotate 旋转

Shear 倾斜

Reflect 镜像

Transform each 单独变形

Reset Bounding 重设调节框

Bring To Front 放在最前层

Bring Forward 放在前一层

Send Backward 放在后一层

Sent to Back 放在最后

Rasterize 光栅化

Type（文字）菜单

Font 字体

Size 尺寸

Character 文字属性

Paragraph 段落

Mmdesign Typel 字体属性

Tob Ruler 表格定位标尺

Block 文字块

Wrap 文字绕排

Fit headline 适合标题

Greate Outlines 创建文字轮廓路径

Find/Change 查找/替换

Find fond 选择字体

Check Spelling 拼写检查

Change Case 改变文字容器大小写

Smart Punctuation 快速标点

Rows&Columns 文字分行分栏

Show Hidden Characters 显示隐藏属性

Type Orientation 文字方向

Swrap

Filter(滤镜)菜单

矢量滤镜

Apply Last Filter 应用刚才的滤镜

Last Filter 刚才的滤镜

Color 色彩

Create 创建

Distort 扭曲

Pen and Ink 墨水笔

Stylize 风格化

位图滤镜

Artistic 艺术化

Brush Strokes 笔刷化

Distort 扭曲

Sketch 素描效果

Stylize 风格化

Texture 纹理化

Adjust Color 颜色调整

Blend Front to Back 混合前后图形的颜色

Blend Vertically 混合垂直放置图形的颜色

Convert to CMYK 转换为 CMYK

Convert to Grayscale 转换为灰度

Convert to RGB 转换为 RGB

Invert Colors 反色

Overprint Black 黑色压印

Saturation 饱和度

Create 建立

Object Mosaic 马赛克效果

Trim Mark 裁剪标记

Distort 变形

Punk&Bloat 尖角和圆角变形

Boughen 粗糙化

Scribble And Tweak 潦草和扭曲

Twirl 涡形旋转

ZigZag 文字效果

Add Arrowhead 加箭头

Drop shadow 加阴影

Round corner 圆角化

Artistic 艺术化

Blur 模糊化

Brush Strokes 笔痕

Distort 变形

Piselate 像素化

Sharpen 锐化

Sketch 素描效果

Stylize 风格化

Texture 纹理化

Video 视频

Effect(特效)菜单

Apply last effect 重复刚才的特效

Last effect 刚才的特效

Convert to shape 转换形状

Distort transform 自由变换

Path 路径特效

Pathfinder 路径合并模式

Rasterize 光栅化

Stylize 风格化

View(视图)菜单

Outline 路径轮廓视图

Overprint preview 印前视图模式

Pixel preview 像素视图模式

Proof setup 校验设置

Zoom in 放大

Zoom out 缩小

Fit in window 适合窗口

Actual size 实际尺寸

Show/hide edges 显示/隐藏选中路径

Show/hide page tiling 显示/隐藏工作区标志

Show/hide template 显示/隐藏模板

Show/hide rules 显示/隐藏标尺

Show/hide bounding box 显示/隐藏限制框

Show/hide transparency grid 显示/隐藏透明网格

Guides 参考线

Smart guides 实时参考线

Show/hide grid 显示/隐藏网格

Snip to grid 对齐网格

Snip to point 定点对齐

New view 新查看方式　　　　　　　　Edit views 编辑查看方式

8.3.2　Illustrator 的常用快捷键

在 macintosh 和 Windows 操作系统中,软件快捷键基本上是一致的,不过需要用 MAC 的
"⌘(command)"替代 PC 的"ctrl"。

快捷键	对应的菜单命令(英文版)	对应的菜单命令(中文版)
Ctrl+O	File/Open	文件/打开
Ctrl+N	File/New	文件/新建
Ctrl+S	Flie/Save	文件/存储
Ctrl+W	Flie/Close	文件/关闭
Ctrl+Z	Edit/Undo	编辑/还原
Ctrl+A	Select/All	选择/全选
Ctrl+R	Select/Inverse	显示/隐藏标尺
Ctrl+Y	Edit/Free Tranform	线框模式显示
Ctrl+H	Select/None	隐藏/显示路径节点
Ctrl+]	Edit/Copy	置前
Ctrl+[Edit/Cut	置后
Ctrl+Shift+]	Edit/Paste	置到最前
Ctrl+Shift+[Edit/Paste Into	置到最后
Ctrl+3	Layer/New/Layer	隐藏
Ctrl+Shift+3	Edit/Fill	显示
Ctrl+2	Layer/Merge Down	锁定
Ctrl+Shift+2	Image/Adjust/Invert	解锁
Ctrl+G	Object/Group	成组
Ctrl+Shift+G	Image/Adjust/Level	解组
Ctrl+Shift+O	Image/Adjust/Curve	转曲

第九章 计算机动画软件实例讲解

术语： Flash 图层 场景 舞台 帧 元件 动作 脚本语言打散图形 文件导入 属性面板 对齐 吸铁石 3DMAX 三维场景建模 渲染流程 Polygon 建模 文字导角 纹理贴图 挤压操作 焊接操作 塌陷操作 切角操作

9.1 Flash 简介

9.1.1 关于 Flash

Flash 最早期的版本称为 Future Splash Animator,当时 Future Splash Animator 最大的两个用户是微软(Microsoft)和迪斯尼(Disney)。1996 年 11 月,Future Splash Animator 卖给了 MM(Macromedia.com),同时改名为 Flash1.0。

Macromedia 公司在 1997 年 6 月推出了 Flash 2.0 ,1998 年 5 月推出了 Flash3.0。但是这些早期版本的 Flash 所使用的都是 Shockwave 播放器。自 Flash 进入 4.0 版以后,原来所使用的 Shockwave 播放器便仅供 Director 使用。Flash 4.0 开始有了自己专用的播放器,称为"Flash Player",但是为了保持向下相容性,Flash 仍然沿用了原有的扩展名:.SWF(Shockwave Flash)。

2000 年 8 月 Macromedia 推出了 Flash 5.0 ,它所支持的播放器为 Flash Player 5。Flash 5.0 中的 ActionScript 已有了长足的进步,并且开始了对 XML 和 Smart Clip(智能影片剪辑)的支持。ActionScript 的语法已经开始发展成为一种完整的面向对象的语言,并且遵循 EC-MAScript 的标准,就像 javascript 那样。

2002 年 3 月 Macromedia 推出了 Flash MX 支持的播放器为 Flash Player 6。Flash 6 开始了对外部 jpg 和 MP3 调入的支持,同时也增加了更多的内建对象,提供了对 HTML 文本更精确的控制,并引入 SetInterval 超频帧的概念。同时也改进了 swf 文件的压缩技术。

2003 年 8 月 Macromedia 推出了 Flash MX 2004,其播放器的版本被命名为 Flash Player 7。Flash MX 2004 增加了许多新的功能的同时,开始了对 Flash 本身制作软件的控制和插件

开放 JSFL(Macromedia Flash javascript API)。

2005 年 10 月,Macromedia 推出了 Flash 8.0,增强了对视频支持。可以打包成 Flash 视频(即 * . flv 文件);改进了动作脚本面板。

2005 年 Adobe 耗资 34 亿美元并购 Macromedia,从此,Flash 便冠上了 Adobe 的名头。不久便以 Adobe 的名义推出 Flash 产品,名为 Adobe Flash CS3,除了增加了高级 QuickTime 导出、可导入分层的 PSD 文件、Alpha 通道支持、高质量视频编解码器 等新功能外,Flash cs3 还 使用新的 Actionscript 3.0 编程语言替换原来的 Actionscript 2.0 编程语言 该语言具有改进的性能,增强的灵活性及更加直观和结构化的开发。

9.1.2 Flash 界面

第一次启动 Flash 后出现的是标准操作界面,在 Windows 和 Macintosh 中结构会有细微的差异,我们在本书中使用 Mac 版本进行讲解。除了菜单的位置不可变动之外,其余各部分都是可以隐藏、移动或组合的,我们可以根据自己的使用习惯去安排界面。大家可以看到,Flash、Illustrator 和 Photoshop 的界面结构非常相似,这对我们的学习和使用提供了非常大的便利。

图 9.1 是重新排布过的界面,我们用字母进行了标注,希望大家对各个区域有一个深入的了解。

图 9.1　Flash CS3 界面

A:菜单栏,下拉菜单中提供了几乎所有的 Flash 命令项,通过执行它们可以满足用户的不同需求

B:本区域是 Flash 和 Photoshop 以及 Illustrator 区别最大的地方,因为引入了"时间轴"这个功能,时间轴上的很多小格分别代表相应的"帧",小格上面的数字是"帧数"标记。"动画"之所以会"动",在于它是由很多"帧"组成,在每一帧中画的内容或位置不完全相同,连续播放时才有"动"的感觉,所以"帧"是动画的关键。

"时间轴"左侧是图层,图层就像堆叠在一起的多张幻灯胶片一样,在舞台上一层层地向上叠加。如果上面一个图层上没有内容,那么就可以透过它看到下面的图层。Flash 中有普通层、引导层、遮罩层和被遮罩层 4 种图层类型,为了便于图层的管理,用户还可以使用图层文件夹。

C:工具栏,也称为工具箱,通过它可以快捷的使用 Flash 的控制命令 。

D：工作区，工作区是放置动画内容的矩形区域，这些内容可以是矢量插图、文本框、按钮、导入的位图图形或视频剪辑等。

E：选项板，包含"库"、"颜色"、"对齐"、"信息"和"属性"等面板，大多数浮动面板都可以在 Window（窗口）菜单下获得，可以说是访问各个选项的快捷通道。

因为 Flash 是一款动画制作软件，所以我们必须对区域 B 的内容进行详细的介绍，如图9.2 所示。

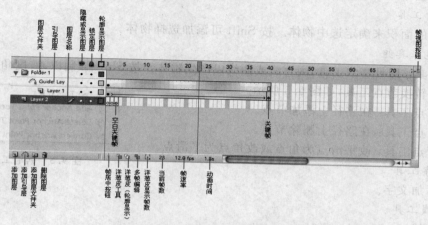

图 9.2　时间轴区域详细介绍

9.1.3　Flash 工具箱

每个图标的右下角有三角符号标注的，单击该图标就会弹出扩展选项，如图 9.3 所示。

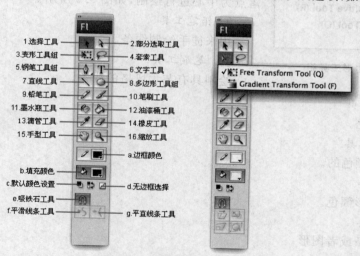

图 9.3　工具箱以及工具拓展显示

1. 选择工具

对物体进行选择，按 Shift 可添加选择或取消选择物体。

2. 部分选取工具

选择物体的节点或路径。按 Shift 可添加选择或取消选择物体的节点或者路径。

3. 变形工具组

Free Transform Tool (Q)
Gradient Transform Tool (F)

图 9.4　变形工具组

变形工具组包括任意变形工具和渐变调整工具，如图 9.4 所示。

任意变形工具可以对选中的物体进行旋转、缩放等变形操作。

渐变调整工具可以调整渐变填充的中心点、方向等。

4. 套索工具

以圈出的面积来确定选中物体。按 Shift 可添加选择物体。

5. 钢笔工具组

钢笔工具：即贝赛尔工具，画直线或曲线以产生物体。按 Shift 强制以 45 度角增量变化，按 Alt 变为转换节点工具，如图 9.5 所示。

Pen Tool (P)
Add Anchor Point Tool (=)
Delete Anchor Point Tool (–)
Convert Anchor Point Tool (C)

添加节点工具：在路径上添加节点。

删除节点工具：在路径上删除节点。

转换节点工具：改平滑点为角点或改角点为平滑点。

图 9.5　钢笔工具组

6. 文字工具

用来添加文字。

7. 直线工具

绘制直线。

8. 多边形工具组

Rectangle Tool (R)
Oval Tool (O)
Rectangle Primitive Tool (R)
Oval Primitive Tool (O)
PolyStar Tool

图 9.6　多边形工具组

用来绘制矩形、椭圆形等几何图形，按住 Shift 拖拽鼠标可以绘制中心对称图形，按住 Alt 键拖拽则以当前鼠标落点为中心进行绘制，如图 9.6 所示。

9. 铅笔工具

用来徒手绘制线条。

10. 笔刷工具

绘制具有艺术风格的线条。

11. 墨水瓶工具

改变线条颜色。

12. 颜料桶工具

给图形填充颜色的。

13. 滴管工具

用来拾取图形颜色。

14. 橡皮工具

用来擦除线条或者图形。

15. 手型工具

用于移动图像处理窗口中的图像。

16. 缩放工具

用于缩放图像处理窗口，以便进行观察处理。

9.1.4　动画的基本原理

我们用 Flash 制作动画,有必要了解一些基本的动画知识。动画是将静止的画面变为动态的艺术。实现由静止到动态,主要是靠人眼的视觉残留效应(物体被移动后其形象在人眼视网膜上还可有约 1 秒的停留)。利用人的这种视觉生理特性可制作出具有高度想象力和表现力的动画影片。

Flash 中的动画制作方式总的分为两种,一种是逐帧动画的制作,另一种是补间动画。使用逐帧动画可以制作一些真实的,专业的动画效果。使用补间动画的制作方式则可以轻松创建平滑过渡的动画效果。

Flash 动画影片制作的过程可分作六步:

(1) 确定动画剧本及分镜头脚本;

(2) 设计动画人物形象;

(3) 绘制出分镜头画面脚本;

(4) 在 Flash 中进行制作;

(5) 剪辑配音。

9.2　实　例　介　绍

以下所有实例的制作都是基于 Mac 平台 Flash CS3 软件实现的。

9.2.1　未名湖图矢量化

知识点及其应用技巧:空白关键帧与实心关键帧、位图矢量化、属性面板、自由变换。

在 Illustrator 的章节中,我们介绍了位图矢量化的方法,在本节我们介绍一下使用 Flash 达到相同操作效果的方法,通过比较和操作,熟悉 Flash 的打开、保存、移动和变形等基本操作和熟悉界面,如彩图 77 所示。

(1) 启动 Flash,鼠标左键点选 File/New,新建工作文档,观察时间轴,其上现在有一个空白关键帧。鼠标左键点击 Window/Properties,弹出属性面板,在面板上设置适当的舞台大小和背景色,如图 9.7 所示。

图 9.7　新建 Flash 工作文档并调整舞台大小和背景色

（2）单击 File/Import/Import To Stage，选择"未名湖"的位图图片，将其导入到舞台，此时空白关键帧变为实心的关键帧标记，如图 9.8 所示。

图 9.8　导入"未名湖"位图

（3）此时导入的图片太大了，我们要将其调整为适合舞台的大小，确保图片为选中状态，鼠标点选自由变形工具，则图片周围出现变形框，按住 Shift 键在角点处拖拽鼠标，将其等比缩小。可以调整舞台显示比例，方便观察，如图 9.9 所示。

图 9.9　调整图像大小

（4）单击选择工具，推出自由变形工具，确保图形为选中状态，单击 Modify/Bitmap/Trace Bitmap，弹出描图对话框，我们采用默认的数据，确定，如果机器配置比较低的话，可以适当的降低参数值，稍等一会，则描图完成，如图 9.10 所示。

图 9.10 使用 Trace Bitmap 命令将位图转化成矢量图形

（5）鼠标左键点选 File/Export/Export Image，另存为 Illustrator 的 ai 文件格式，可以尝试用 Illustrator 打开，观察矢量化之后的效果。采用这种方式我们可以方便的对文字和图片进行处理，生成我们需要的矢量文件，如图 9.11 所示。

图 9.11 在 Illustartor 中观察转化后的图形

9.2.2 遮罩文字

知识点及其应用技巧：元件、对齐、关键帧与普通帧、运动补间动画、遮罩图层，如彩图 78 所示。

(1) 创建新的工作文档，单击 Window/Properties/Properties，在属性面板上修改舞台大小为 800×600，舞台背景色为白色，如图 9.12 所示。

图 9.12　新建 flash 工作文档并调整舞台大小和背景色

(2) 单击 Insert/New Symbol 创建名为 pku 的 Graphic 元件，如图 9.13 所示。

图 9.13　新建名为 pku 的 Graphic 元件

(3) 选择文字工具，在当前 pku 工作区输入 PKU，可以单击 Window/properties/properties，打开属性面板，设置需要的字体、字号。设置字体完毕后，点击 Scene 1 从元件编辑区切换到场景 1，如图 9.14 所示。

图 9.14　输入文字并设置字体字号

（4）单击 File/Import/Import to Stage，将未名湖的照片导入到舞台，使用自由变形工具调整大小，单击 Window/Align，将图片相对于舞台对齐，如图 9.15 所示。

图 9.15　导入未名湖照片到舞台

（5）单击新建图层图标新建图层 layer 2，单击 Window/Library，在 Library 面板上选择 PKU 元件，拖到新建的图层上，如图 9.16 所示。

图 9.16　将 PKU 元件拖拽到新建的图层上

（6）使用自由变形工具将 PKU 元件的大小调整一下，将其放在舞台靠左的位置。激活 Layer 2，在 40 帧的位置右击弹出菜单，选择 Insert Keyframe 插入关键帧，如图 9.17 所示。

图 9.17　在 layer 2 图层 40 帧处插入关键帧

（7）确保在 40 帧的位置，使用选择工具，按住 Shift 键将 PKU 水平移动到换面右侧的位置，如图 9.18 所示。

图 9.18　改变 pku 元件的位置

（8）移动 PKU 文字之后，我们发现此时的舞台上是空白的，这时因为在第 40 帧的位置，舞台上没有照片，回到放置照片的 Layer 1，在 40 帧的位置右击，在弹出的菜单上选择 Insert Frame，这样从第 1 帧到第 40 帧，每一帧就都包含未名湖照片了，如图 9.19 所示。

图 9.19　在 Layer 1 图层 40 帧处插入关键帧

（9）下面来制作动画，回到 Layer 2 的第一帧的位置，右击，弹出菜单，选择 Creat Motion Tween，创建运动补间。

图 9.20 创建运动补间

（10）创建运动补间之后，Layer 2 的时间轴上出现箭头标注，移动帧标记滑块，则发现 PKU 文字开始运动，我们也可以同时按 Ctrl 和 Enter 键在 Flash 播放器中进行测试，如图 9.21所示。

图 9.21 在 flash 播放器中测试影片

（11）在 Layer 2 上右击，在弹出菜单上选择 Mask，则 Layer 2 成为 Layer 1 的遮罩，这个效果和我们在 Photoshop 中制作的字中有画的特效文字很类似。如图 9.22 所示。

图 9.22　创建遮罩

（12）单击 File/Publish Setting 输出 swf 格式动画或者选择 File/Export/Export Movie，选择需要的输出的视频格式。

9.2.3　变形机器猫

知识点及其应用技巧：元件、ai 文件导入打散元件、形变补间动画。

（1）启动 Flash，新建工作文档，单击 Insert/New，创建一个名为 ball 的 Graphic 的元件，如图 9.23 所示。

图 9.23　新建名为 ball 的 Graphic 元件

（2）使用椭圆形工具，确保边线填充色为无色，在工作区任意绘制颜色为红、蓝、白的三个圆形，如图 9.24 所示。

图 9.24　绘制圆形

（3）继续创建名为 doraemon 的 graphic 元件，单击 Import/Import to Stage，选择名为 doraemon 的 ai 文件，并且在对话框中确保选择了 ai 文件的所有部分，如图 9.25 所示。

注：为了保证导入的 ai 文件不变形，我们要确保我们制作的机器猫的轮廓线已经拓展为图形，即选中图形，选择 object-path-outline stroke。

图 9.25　导入机器猫矢量文件

（4）选中机器猫，单击 Modify/Break Apart，将图形打散便于制作变形动画。我们会发现直接打散会出现元件的排列顺序的错误，如图 9.26 所示。

图 9.26 将机器猫打散

（5）选择机器猫，单击菜单 Modify/Ungroup，将机器猫的解组，分别选择出现错误的部件，鼠标右键点击 Arrange，将其前后顺序进行调换，如图 9.27 所示。

图 9.27 调整各个元件的前后顺序

（6）调整好的机器猫如图 9.28 所示，我们单击 Scene 1 回到舞台上。

图 9.28　点击 Scene 1 回到舞台上

（7）确保选中第一帧的空白关键帧，单击 Library，弹出库面板，选择 Ball 元件，将其拖拽到舞台左侧，调整好大小，如图 9.29 所示。

图 9.29　将 ball 元件拖拽到舞台左侧

（8）在第 40 帧的位置右击，Insert Blank Keyframe，插入空白关键帧，在库面板上选择 doraemon，将其拖拽到舞台右侧，调整大小如图 9.30 所示。

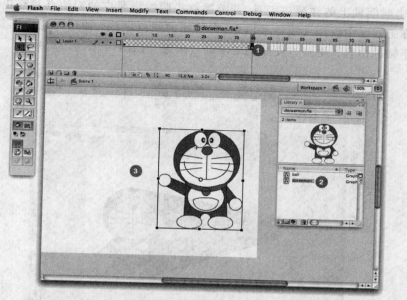

图9.30　在40帧处插入空白关键帧并把doraemon拖拽到舞台上

（9）选择第1帧，右击Creat Motion Tween，创建补间动画，单击Window/Properties/Properties，在保证第一帧被选中的情况下在面板上选择Shape，创建变形动画，此时的时间轴变绿，并且出现虚线标示。

　　只有在元件被打散的情况下，Flash才可能完成变形动画的补间，所以我们选中第1帧，选择ball元件，Modify/Break Apart，将ball元件打散，同理在第40帧选择doraemon元件，执行Modify/Break Apart将其打散，则此时时间轴上出现实现箭头标示，补间动画创建完成，可以同时按Ctrl和Enter键或者输出影片格式欣赏变形动画，如图9.31所示。

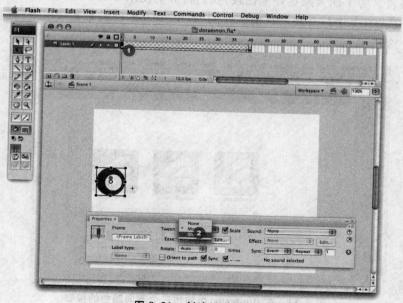

图9.31　创建运动补间

（10）单击时间轴上的洋葱皮工具，调节播放头两端洋葱皮的起使点和终止点，位于洋葱皮之间的帧在工作区中由深入浅显示出来，当前帧的颜色最深。使用洋葱皮工具可以同时显示或编辑多个帧的内容。更加方便我们对动画效果进行控制，如图 9.32 所示。

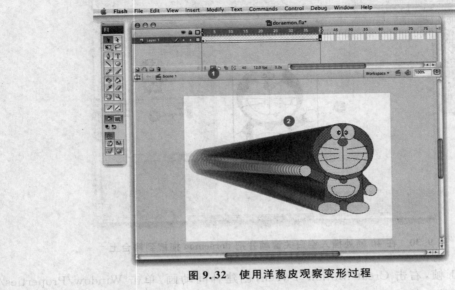

图 9.32　使用洋葱皮观察变形过程

9.2.4　Flash 按钮

知识点及其应用技巧：按钮元件、脚本语言 as2 与 as3、psd 文件的导入。

需要说明的是，Flash CS3 使用了新的代码编辑器 ActionScript 3.0，ActionScript 3.0 与其他版本的 ActionScript 相比有本质的不同，是一门功能强大的、面向对象的、具有业界标准素质的编程语言。为了让大家更好地比较，我们将分别使用 as2 和 as3 来制作按钮。

（1）在 Illustrator 中打开我们以前制作的 Web2.0icon，将其复制成三个，并且改变它们的颜色，如图 9.33 所示。

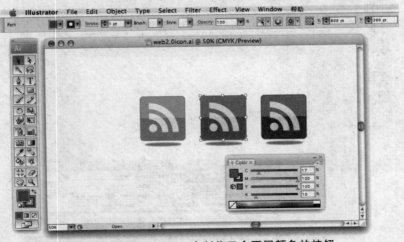

图 9.33　在 Illustrator 中制作三个不同颜色的按钮

（2）启动 Photoshop，在 Illustrator 中复制第一个 icon，在 Photoshop 中单击 File/New，则会创建一个名为按钮序列的文档，注意这个文档和 icon 是一样大小的，将复制的 icon 粘贴进来，然后回到 Illustrator 中，将剩下的两个 icon 粘贴到 Photoshop 新建文档中，删除 background 图层，如图 9.34 所示。

图 9.34　制作 psd 格式的按钮

（3）启动 Flash CS3，新建工作文档，注意在新建对话框中选择 ActionScript2，如图 9.35 所示。

图 9.35　选择 ActionScript2 制作按钮

（4）单击 Insert/New Symbol，新建一个名为 Web 2.0 的 button 元件，单击 File/Import-Import to Stage，选中按钮序列 psd 文档，将所有图层选中，确定，如图 9.36 所示。

图 9.36　导入 psd 格式按钮文件

（5）psd 文档的图层按照顺序帧排列，我们仔细观察，发现在按钮元件的时间轴上，一共有四帧，分别为 up、over、down、hit，我们就来解释一下这四帧的区别。按钮实际上是四帧的交互影片剪辑。当创建按钮元件之后，Flash 会创建一个四帧的时间轴。

第一帧是弹起状态：代表指针没有经过按钮时该按钮的状态。

第二帧是指针经过状态：代表当指针滑过按钮时，该按钮的外观。

第三帧是按下状态：代表单击按钮时，该按钮的外观。

第四帧是"单击"状态：定义响应单击的区域，此区域在 Swf 文件中是不可见的。

选中 web 2.0 元件中的 layer 1 图层，按垃圾桶图标将其删除，按 Scene 1 回到 Scene 1 舞台上，如图 9.37 所示。

图 9.37　删除 Layer 1 图层

（6）单击 Window/Library，弹出库面板，将按钮元件拖拽到舞台上，如图 9.38 所示。

图 9.38 将按钮元件拖拽到舞台上

（7）同时按下 Ctrl 和 Enter 键测试影片，按钮已经可以对鼠标做出响应，我们接下来要为按钮添加超链接，使其可以指向我们需要的网址。

（8）单击 Window/Action，确保鼠标停在第一帧，单击舞台上的按钮，如图 9.39 所示，在 Actions 对话框中输入：

```
on(release){
getURL("http://www.pku.edu.cn","_blank");
}
```

图 9.39 给按钮添加 action

（9）测试影片，单击按钮就可以进入 www.pku.edu.cn 页面。

on(release){ } 表示单击鼠标松开时执行{ }内的代码。就是所谓的"鼠标释放事件"。因为代码是加在按钮元件上的，所以就可以看成，点击这个按钮执行{ }内的命令——即访问北京大学主页。

on()内除了可以用 release 外，还可以用 press、rollOver、rollOut 等。分表示在按钮上按下鼠标左键，鼠标指向按钮，鼠标离开按钮事件。当然事件还有很多，可以查阅帮助。这是几个常用的事件。

另外_balnk 表示在空白窗口打开页面，我们也可以使用其他语句进行替换。

_self 指定当前窗口中的当前框架。

_blank 指定一个新窗口。

_parent 指定当前框架的父级。

_top 指定当前窗口中的顶级框架。

我们再使用 ActionScript 3.0 来制作按钮，体会 as3 的语句特点。

（1）新建一个 Flash 文档，注意选择 ActionScript 3.0，如图 9.40 所示。

图 9.40　选择 ActionScript3 制作按钮

（2）新建一个按钮元件，然后将其拖拽到舞台上。我们在上一个例子中使用了直接给按钮加动作的方法，但是从编程的角度讲，这种方法并不科学。和 ActionScript 2.0 不同，ActionScript 3.0 的语句只能写在帧上，要想把代码加在帧上，就必须给按钮元件起一个名字。鼠标左键单击 Window/Properties/Properties，弹出 Properties 面板，选中按钮，在属性面板上将按钮命名为 as3，如图 9.41 所示。

图 9.41 在属性面板上将按钮命名为 as3

（3）单击 Window/Actions，所以选择包含按钮的帧，即第一帧，如图 9.42 所示，在对话框中输入：

function GoToURL(event：MouseEvent){

var url＝new URLRequest("http：//www. pku. edu. cn/")

navigateToURL(url)

}

as3. addEventListener(MouseEvent. MOUSE_DOWN,GoToURL)

图 9.42 在帧上添加 action

我们仔细观察，在加了 action 的帧上，出现 a 标记，而在上一个例子中，因为 action 是加在按钮元件上，所以在帧上则没有出现标记。

（4）测试影片，单击按钮，进入北京大学主页。

9.2.5　未名雪景动画

知识点及其应用技巧：舞台及图片属性、位图导入、对齐、影片剪辑元件、路径引导层、链接及链接面板、钢笔工具、铅笔工具、吸铁石工具。如彩图79所示。

（1）启动 Flash，单击 File/New，创建一个 ActionScript 3.0 的工作文档。单击 Window/Properties/Properties，弹出属性面板，设置舞台大小为 600×800，舞台背景色为黑色，如图9.43所示。

图 9.43　新建 flash 工作文档并调整舞台大小和背景色

（2）单击 File/Import/Import to Stage，选择未名雪景的位图图片，将其导入到舞台，选择位图图片，在属性面板上将位图的宽和高分别设定为 600 和 800，如图9.44 所示。

图 9.44　导入未名雪景的位图图片

（3）单击 Window/Align，弹出对齐面板，选择相对于舞台居中对齐，将位图图片放在舞台正中，选择 Layer 1，点击锁头图标，将该图层锁定，这样该图层就不会因为误操作而受到影响，如图 9.45 所示。

图 9.45　锁定图层

（4）单击 Insert/New Symbol，新建一个名字为 snow 的影片剪辑元件，如图 9.46 所示。

图 9.46　新建名为 snow 的影片剪辑元件

（5）选择视图放大比例为 800%，选择钢笔工具，在 Layer 1 的第一帧上绘制一个白色的不规则球形作为雪花，雪花的大小为 10 个单位左右，如图 9.47 所示。

图 9.47　创建雪花

（6）单击新建路径引导层图标，新建路径引导层。使用铅笔工具，选择铅笔线条属性为圆滑，在引导层上绘制一条曲线作为雪花飘落的路径，如图 9.48 所示。

图 9.48　绘制雪花飘落路径

（7）确保 Layer 1 的第一帧处于激活状态，使用移动工具，激活吸铁石工具，将雪花移动到铅笔路径的端点，因为吸铁石工具的作用，雪花在靠近路径端点的时候会自动吸附，如图 9.49 所示。

图 9.49　将雪花吸附到路径端点

（8）在路径引导层上的第 80 帧的位置单击，Insert Frame，插入帧使其在第 80 帧的位置可被显示。在 Layer 1 图层即雪花图层的第 80 帧位置右击，Insert Keyframe 插入关键帧。保持吸铁石工具处于激活状态，将第 80 帧的雪花拖拽并吸附到路径的下端点，如图 9.50 所示。

图 9.50　在 80 帧出将雪花吸附到路径另外的端点上

（9）右击 Layer 1 图层的第一帧，选择 Creat Motion Tween，创建运动补间，则时间轴上出现实线箭头标记，拖拽滑块，雪花则按照路径开始运动，如图 9.51 所示。

图 9.51　创建运动补间

（10）单击 Window/Library，弹出库面板，在库面板上右键点击 snow 元件，右击弹出菜单选择 Linkage，如图 9.52 所示。

图 9.52　打开 snow 元件的 Linkpage 面板

（11）在链接面板上进行如下设定，在类文本框处输入 snow，如图 9.53 所示。

图 9.53 在类文本框处输入 snow

（12）单击新建图层按钮，新建一个图层，我们可以双击图层，对新建的图层重新命名为as3，如图 9.54 所示。

图 9.54 新建名为 as3 的图层

(13) 在 as3 图层的第一帧上右击,在弹出菜单上选择 actions,在 actions 面板里输入:

```
var i: Number = 1;
addEventListener(Event. ENTER_FRAME,xx);
function xx(event: Event): void {
var x_mc: snow = new snow();
addChild(x_mc);
x_mc. x = Math. random() * 550;
x_mc. scaleX = 0.2 + Math. random();
x_mc. scaleY = 0.2 + Math. random();
i++;
if(i>100){
this. removeChildAt(1);
i=100;
}
}
```

关闭 Actions 面板,ctrl+enter 测试影片,就能看到雪花飘落的未名湖雪景了。

9.3 Flash 速查

9.3.1 Flash 菜单中英文对照

File(文件)菜单
New 新建
Open 打开
Open as Library 以库文件格式打开
Close 关闭
Save 保存
Save As 另存为
Revert 回复
Import 输入
Export Movie 输出影片
Export Image 输出图像
Publish Settings 发布设置
Publish Preview 发布预览
Publish 发布作品
Page Setup 页面设置
Print Preview 打印预览
Print 打印
Send 发送信息
Preferences 参数选择
Assistant 附助选项

Exit 退出

Edit(编辑)菜单
Undo 撤消
Redo 重做
Cut 剪切
Copy 复制
Paste 粘贴
Paste in Place 粘贴在某位置
Paste Special 特殊粘贴
Clear 清除
Duplicate 复制副本
Select All 选择全部
Deselect All 取消选定全部
Copy Frames 复制一个或多个帧
Paste Frames 粘贴一个或多个帧
Edit Symbols 编辑样品
Edit Selected 编辑选定的
Edit All 编辑全部
Insert Object 插入对象

Links 链接对象

Goto 转移到

100% 显示比例100%

Show Frame 显示帧

Show All 显示全部

Outlines 显示轮廓

Fast 快速显示

Antialias 反锯齿显示

Antialias Text 反锯齿文字显示

Timeline 显示时间轴

Work Area 显示工作区

Rulers 显示标尺

Grid 显示栅格

Snap 显示捕捉

Show Shape Hints 显示外形提示

Insert(插入）菜单

Convert to Symbol 转化成元件

New Symbol 创建新元件

Layer 插入新层

Motion Guide 插入运动向导层

Frame 插入新帧

Delete Frame 删除帧

Keyframe 插入关键帧

Blank Keyframe 插入空关键帧

Clear Keyframe 清除关键帧

Create Motion Tween 创建关键帧动画

Scene 插入新场景

Remove Scene 删除场景

Modify(修改）菜单

Frame 修改帧属性

Layer 修改层属性

Scene 修改场景属性

Movie 修改影片属性

Font 修改字体属性

Paragraph 修改段落属性

Style 修改风格

Kerning 字距调整

Text Field 设置文字输入框的属性

Transform 变形

Arrange 排列

Curves 修改线条的弯曲度

Frames 成批修改帧

Trace Bitmap 位图转成矢量图

Align 对齐

Group 组

Ungroup 解组

Break Apart 打散

Control(控制）菜单

Play 播放影片

Rewind 倒带

Step Forward 前进

Step Backward 后退

Test Movie 测试影片

Test Scene 测试场景

Loop Playback 循环重放

Play All Scenes 播放全部场景

Enable Frame Actions 激活帧动作

Enable Button 激活按钮

Mute Sounds 静音

Libraries(库）菜单

Buttons 按钮样品库

Buttons-Advanced 高级按钮样品库

Graphics 图形样品库

Movie Clips 影片片断样品库

Sounds 声音样品库

Window(窗口）菜单

Cascade 层叠

Toolbar 工具栏

Inspectors 监控器

Controller 控制器

Colors 调色板

Output 输出窗口

Generator Objects 发生器对象

Library 库

Help(帮助）菜单

9.3.2　Flash 的常用快捷键

在 macintosh 和 Windows 操作系统中,软件快捷键基本上是一致的,不过需要用 MAC 的 "⌘(command)" 替代 PC 的 "ctrl"。

快捷键	对应的菜单命令(英文版)	对应的菜单命令(中文版)
Ctrl+O	File/Open	文件/打开
Ctrl+N	File/New	文件/新建
Ctrl+S	Flie/Save	文件/存储
Ctrl+W	Flie/Close	文件/关闭
Ctrl+Z	Edit/Undo	编辑/还原
Ctrl+A	Edit/Select/All	选择/全选
CTRL+R	File/Import/Import to Stage	文件/导入/导入到舞台
SHIFT+F12	File/Puslish	文件/发布
CTRL+ALT+C	Edit/Time Line/Copy Frames	编辑/时间轴/复制帧
CTRL+ALT+V	Edit/Time Line/Paste Frames	编辑/时间轴/粘贴帧
SHIFT+F5	Edit Time Line/Remove Frames	编辑/时间轴/删除帧
CTRL+B	Modify/Break Apart	修改/打散
>	Control/Step Forward One Frames	控制/前进一帧
<	Control/Step Backward One Frames	控制/后退一帧
CTRL+ALT+M	Control/Mute Sounds	控制/静音
CTRL+L	Window/Library	窗口/库
CTRL+ENTER	Control/Test Movie	测试影片
CTRL+ALT+ENTER	Control/Test Scene	测试场景
CTRL+UP	Modify/Arrange/Bring Forward	修改/排列/上移一层
CTRL+DOWN	Modify/Arrange/Send Backward	修改/排列/下移一层

9.4　3DS MAX 简介

9.4.1　关于 3D Studio MAX

3D Studio MAX 是世界上应用最广泛的基于 PC 平台的三维建模、渲染、动画软件,其前身是基于 DOS 操作系统的 3D Studio。在 Windows NT 出现以前,工业级的 CG 制作被 SGI 的图形工作站所垄断,但是 3D Studio MAX 依靠在 PC 平台中的优势,一推出就受到了瞩目。3D Studio Max 拥有强大的建模和动画能力,出色的材质编辑系统以及友善的开发环境,被广泛应用于影视特效、工业设计、建筑设计、角色动画、游戏开发以及工程可视化等领域。

回顾 3D Studio MAX 的历史:

80 年代末 DOS 版本的 3D Studio 诞生。

1996 年 4 月 3D Studio MAX 1.0 诞生,这是 3D Studio 的第一个 Windows 版本。

1997 年 8 月 3D Studio MAX R2 发布。新的软件不仅具有超过以往 3D Studio MAX 几倍的性能,而且还支持各种三维图形应用程序开发接口,包括 OpenGL 和 Direct3D。3D Stu-

dio MAX 针对 Intel Pentium Pro 和 PentiumⅡ处理器进行了优化,特别适合英特尔奔腾(Intel Pentium)多处理器系统。

　　1999 年 4 月 3D Studio MAX R3 正式发布,这是带有 Kinetix 标志的最后版本。

　　2000 年 7 月 Discreet 3ds max 4 发布。从 4.0 版开始,软件名称改写为小写的 3ds max。3ds max 4 主要在角色动画制作方面有了较大提高。

　　2002 年 6 月 Discreet 3ds max 5 发布。这是第一版本支持早先版本的插件格式,3dsmax 4 的插件可以用在 5 上,不用从新编写。3DS Max 5.0 在动画制作、纹理、场景管理工具、建模、灯光等方面都有所提高。

　　2003 年 7 月 Discreet 3ds max 6 发布。主要是集成了 mental ray 渲染器。

　　2004 年 8 月 Discreet 3ds max 7 发布。这个版本是基于 3DS MAX 6 的核心上进化的。3ds max 7 为了满足业内对强大而方便的非线性动画工具的需求,集成了高级人物动作工具套件 character studio。并且这个版本开始 3dsmax 正式支持法线贴图技术。

　　2005 年 10 月 Autodesk 3ds Max 8 发布。

　　2006 年 8 月 Autodesk 3ds Max 9 发布,包含 32 位和 64 位的版本。

　　2007 年 10 月 Autodesk 3ds Max 2008 发布,该版本正式支持 Windows Vista 操作系统。

　　2008 年 2 月 Autodesk 3ds Max 2009 发布,同时也首次推出 3ds Max Design 2009。

　　Discreet 是 Autodesk 的一个分部,是 Kinetix(由 Autodesk 在 1996 年成立)和 Discreet Logic(由 Autodesk 在 1999 年收购)合并组成。

9.4.2　3DS MAX 的界面

　　第一次启动 3DS MAX 会出现标准界面,因为不同用户的使用习惯不同,我们可以在菜单栏/Customize(定制)中按照自已的爱好设置操作界面,如图 9.55 所示是调整之后的 MAX 工作界面。

图 9.55　3DS MAX 界面

　　A:菜单栏提供了多项命令选择,包括打开、保存、动画、渲染等。

　　B:常用工具栏 :包括移动、旋转、缩放等使用频率较高的工具 。

C：命令面板：是 3ds max 的核心部分，它分为六个标签面板。从左向右依次为 Create（创建）面板、Modify（修改）面板、Hierarchy（层级）面板、Motion（运动）面板、Display（显示）面板和 Utilitiew（嵌入程序）面板，它里面的很多命令与菜单中的命令是相互对应的。

D：工作视窗：默认情况下视图区为四视图显示，三个正交视图（正交视图上显示的是物体在一个平面上的投影，所以在正交视图中不存在透视关系，这样可以准确地比较物体的比例）和一个透视图（透视图类似现实生活中对物体的观察角度，可以产生远大近小的空间感，便于我们对立体场景进行观察）。每个视图的左上角为视图标题，左下角为世界坐标系，黄色框选的为当前视图。

E：时间轴：和 Flash 的时间轴类似，通过设定关键帧来制作动画。

F：辅助信息：包括锁定、脚本、动画播放控制和视图调整等辅助工具。

9.4.3 3DS MAX 工具

我们只介绍 3DS MAX 的工具栏上的常用工具进行介绍，其余的工具我们不逐一标记和说明，因为 3DS MAX 软件比较庞大，我们会在实例讲解中对用到的工具进行讲解。

帮助图标，按一下它，再按一下工作窗口，相关的帮助就会出现。

撤消上次操作。

恢复上次操作。

链接对象，建立父子关系。

撤消链接。

结合到空间扭曲，使物体产生空间扭曲效果。

直接单击物体进行选择。

选择区域形状按钮。

选择过滤器。

根据名字选择物体。

选择并移动物体。

选择并旋转物体。

选择并缩放物体。

物体轴心点变换。

约束物体的移动或变化轴向。

反向动力开关，用来打开或关闭反向动力学。

对选择的物体进行镜像操作。

对选择的物体进行环形阵列操作。

对齐选择的物体。

打开轨迹视窗。

打开关联物体的子父关系。

材质编辑器。

渲染场景。

快速渲染。

选择渲染的条件。

接上次渲染。

9.5　实　例　介　绍

9.5.1　立体导角文字

（1）启动 3ds max 9.0，单击"创建"命令面板，点击"spline"标签进入其创建图形命令面板，单击"text"按钮进入其属性面板。设好字体，在文本输入框输入"PEKING UNIVERSITY"，如彩图 80 所示，在前视图中单击，在场景中创建文字。我们可以鼠标左键按住 6 的视图交界区域进行拖拽，调整视图大小方便观察，如图 9.56 所示。

图 9.56　输入文字

（2）切换到修改面板，添加 bevel 导角修改器，如图 9.57 所示。

图 9.57　导角

241

（3）在参数卷展栏中设定参数，倒角值栏下的级别 1、级别 2 的高度值和轮廓值可以按照自己的需要自行设定，我们可以使用视图调整区中的移动、缩放工具观察生成的立体效果，如图 9.58 所示。

图 9.58 设置导角参数

（4）单击"创建"命令面板，单击 Standard Primitives（标准基本物体）标签下的 plane 图标，在 top 视图上拖拽建立一个平面，如图 9.59 所示。

图 9.59 创建地面

（5）选中文字和地面，按快捷键 M 弹出材质编辑器，选中一个材质球，修改材质球的颜色，然后单击 4 图标将材质赋予场景中被选中的物体，如图 9.60 所示。

图 9.60 赋予材质

（6）单击"创建"命令面板，Light（标准基本物体）标签下的 Skylight 图标，在场景中单击建立一盏天光灯，设置 Multiplier（灯光强度值）为 1.15，将 Sky Color（天光的颜色）设为淡淡的蓝色，打开 Cast Shadow 以便产生投影，如图 9.61 所示。

图 9.61 添加灯光并设置参数

（7）我们单击渲染图标或者按快捷键 Shift＋Q 快速渲染，观察效果，如图 9.62 所示。

<div align="center">图 9.62　快速渲染</div>

（8）我们也可以分别选中文字和地面，赋予不同颜色的材质，最终效果如彩图 80 所示。

9.5.2　实例制作一个茶杯

3DS MAX 的几何建模方法主要有多边形（Polygon）建模、非均匀有理 B 样条曲线建模（NURBS）、细分曲面技术建模（Subdivision Surface）。虽然同一个模型可以通过不同的建模方法得到，但是存在优劣、繁简之分。多边形建模的方法比较容易理解，并且建模过程和泥塑的过程类似，非常直观和具像，非常适合初学者学习。

用 Polygon 制作水杯的是 Polygon 建模的的经典教学案例，我们今天就通过这个例子了解，如彩图 81 所示。

（1）单击"创建"命令面板，单击 Standard Primitives（标准基本物体）标签下的 cylinder 图标，在 top 视图上拖拽建立一个圆柱。进入 Modify（修改）命令面板中，在 Parameters 卷展栏中分别对圆柱的参数做以下设置，如图 9.63 所示。

（2）选中圆柱并且右击，在弹出的菜单上选择 Convert to Editable Poly，将圆柱转化成一个可以被编辑的多边形。

（3）选中转化成 Polygon 之后的圆柱，打开 Modify（修改）命令面板，在 Parameters 卷展栏中进入圆柱的 Vertex（顶点）子物体层级，此时圆柱以点的方式显示，圈选中间部分的点，如图 9.64 所示。

图 9.63　创建圆柱并修改参数

图 9.64　圈选 Polygon 物体上的点

（4）使用缩放工具，将选中的点扩张到如图 9.65 所示的位置。

图 9.65　调节 Polygon 物体点的位置

（5）进入圆柱的 Polygon 子物体层级，勾选 Ignore Backfacing（忽略背面），选择圆柱底部的面，进行 Bevel（倒角）操作，如图 9.66 所示。

图 9.66　选中底面进行导角操作

（6）导角的方式分为手动拖拽和输入参数两种，分别对应 1、2 两个图标，本文作者使用了输入参数的方法，如图 9.67 所示。

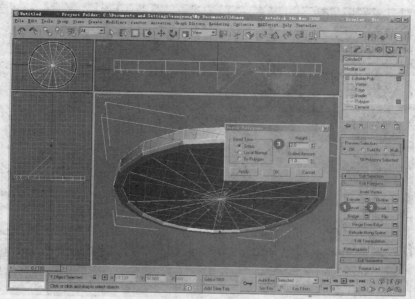

图 9.67 设置导角参数

(7) 我们再选中圆柱上面的面,进行 Extrude(挤压)操作,同 Bevel 一样 Extrude 也有两种操作方式,我们选择输入参数进行挤压的方法,具体参数如图 9.68 所示。注意我们连续地挤压了 6 次产生了 6 个片段数。

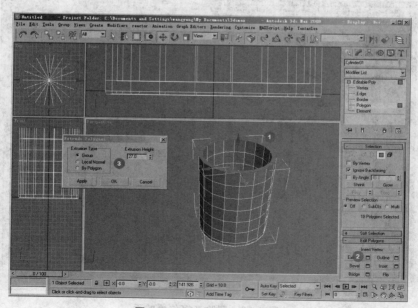

图 9.68 连续进行挤压操作

(8) 我们选择与 Y 轴垂直的两个面进行手动挤压,制作水杯的把手。选择如图 9.69 所示的面是为了确保随后调整节点对把手塑性的时候不会出现轴向混乱的情况。

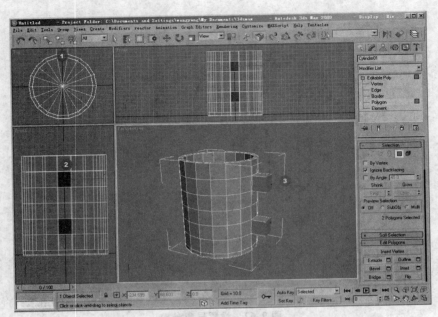

图 9.69　挤压出水杯把手

（9）继续使用挤压工具，挤出把手的大致形状后，选择 4 的面按 Delete 键将其删除，如图 9.70 所示。

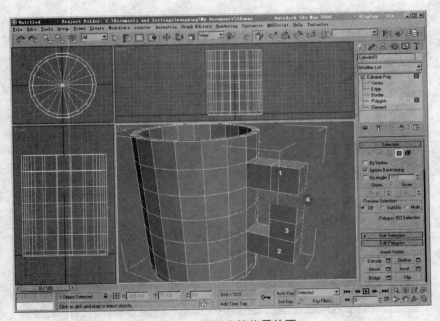

图 9.70　删除连接位置的面

（10）调整视图，将 1 的面也删除，为顶点焊接做准备，如图 9.71 所示。

图 9.71　调整视图位置

（11）进入圆柱的 Vertex 子物体层级，使用 Target Weld（焊接点）命令，将对应的两个点焊接到一起，如图 9.72 所示。

图 9.72　焊接点

（12）使用相同的方法，将其余的三个点也焊接在一起，如图 9.73 所示。

图 9.73　顺次焊接点形成水杯把手

（13）接下来给把手制作一个弧度，选择如图 9.74 所示的两个点，执行 Collapse（塌陷）命令，将选中的点塌陷为一个。

图 9.74　对点执行塌陷操作

（14）将其余三组点塌陷之后，调整视图位置，进入圆柱的 Edge（边）子物体层级，使用 Chamfer（切角）工具在如图 9.75 所示的边上拖拽，使把手内侧也产生弧度。



图 9.75 对边执行切角操作

（15）进入进入圆柱的 Vertex 子物体层级，焊接或者移动相应的点，结合正交视图和透视图，将把手形状调节成如图 9.76 所示。

图 9.76 通过调节点的位置优化把手形状

（16）进入圆柱的 Edge 子物体层级，使用 Chamfer 工具在如图 9.77 所示的边上拖拽，使杯口更加圆滑。

图 9.77　对杯口的边执行切角操作

　　（17）同样使用 Chamfer 工具，将把手和水杯连接的位置也进行切角处理，如图 9.78 所示。

图 9.78　对把手根部的边执行切角操作

　　（18）保持水杯处于被选中状态，退出子物体层级，在 Modify（修改）命令面板中选择 MeshSmooth（光滑）修改器，将 Iterations（重复值）设为 2，则水杯的棱角都已经发变得平滑了，如图 9.79 所示。

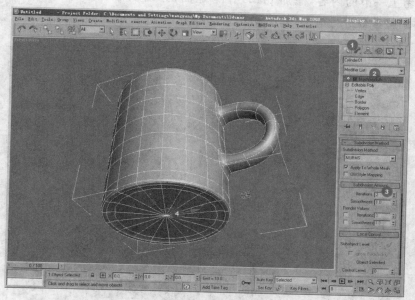

图 9.79　执行光滑操作

（19）我们可以在 Modify（修改）命令面板中，右击 MeshSmooth（光滑）修改器，在弹出的菜单上选择 Collapse All（塌陷）命令将水杯塌陷．简单来说塌陷就是把之前的操作历史、命令参数、贴图坐标储存合并起来，方便内存的释放，同时也方便操作。塌陷以后虽然可以提高最终效果的运算速度，但是塌陷以后如果再想修改模型就几乎不可能了，所以塌陷前要考虑好，如图 9.80 所示。

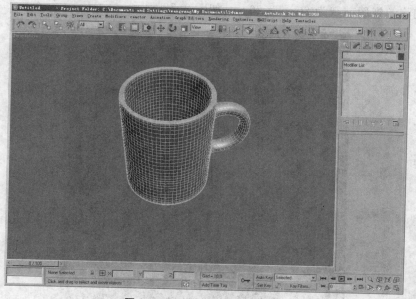

图 9.80　对水杯进行塌陷操作

（20）参考上一节的内容，添加 plane 作为地面，分别赋予水杯和地面材质，给场景添加 Sky Light 后调整参数进行渲染，如图 9.81 所示。

图 9.81　添加材质和灯光

9.5.3　Ploygon 建造百年讲堂

本例最终效果如彩图 82 所示。

（1）为了使我们制作的模型更加逼真，我们从 Google Earth 上截取了俯视图作为建模参考，首先我们将俯视图剪裁为 20 cm×20 cm；如图 9.82 所示。

图 9.82　截取建筑俯视图

（2）启动 3DS MAX，在 top 视图中新建一个变长为 20 cm 的正方形平面，如图 9.83 所示。

图 9.83　创建边长为 20 cm 的正方形

（3）按 m 键打开材质编辑器，选中一个材质球，单击 2 的图标，将 Google Earth 的截图作为材质载入。单击 3 处的图标将材质赋予给我们建好的平面，注意单击 4 处图标使材质在场景中可以显示，如图 9.84 所示。

图 9.84　将建筑俯视图作为材质赋给正方形

注：在激活的视图上单击 F3 键，物体将在实体和线框两种状态间切换，在实体显示状态下，按 F4 键将会在物体上显示线框。

（4）选中平面右击，在弹出的菜单上选择 Properties（属性）面板，取消 Show Frozen in Gray（灰色显示冻结物体）选项，如图 9.85 所示。

图 9.85　取消灰色显示冻结物体选项

（5）再次选中平面右击，选择 Freeze Selection 将其冻结，如图 9.86 所示。

图 9.86　冻结正方形

（6）单击"创建"命令面板，单击 Spline 标签下的 plane 图标，在 top 使用 Line 工具参考俯视图绘制讲堂轮廓，注意绘制完成后闭合路径，如图 9.87 所示。

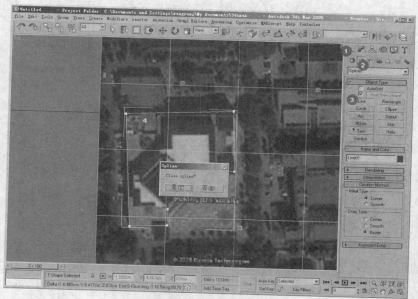

图 9.87 绘制建筑外轮廓

（7）保持轮廓线的被选中状态，单击"修改"命令面板，添加 Extrude 命令修改器，将绘制的轮廓线挤压出一个厚度，如图 9.88 所示。

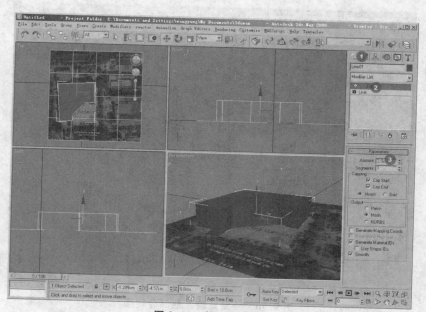

图 9.88 挤压出厚度

（8）选中挤压出来的无题，右击，在弹出的菜单上选择 Hide Selection，将其隐藏，如图 9.89所示。

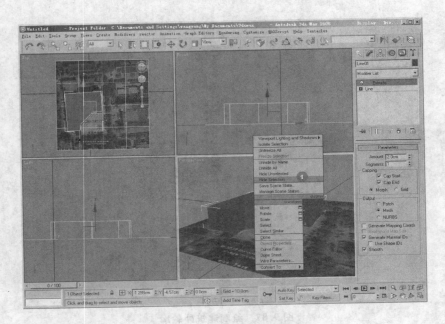

图 9.89　隐藏挤压成的物体

（9）参考步骤（6）再次绘制建筑的轮廓线，如图 9.90 所示。

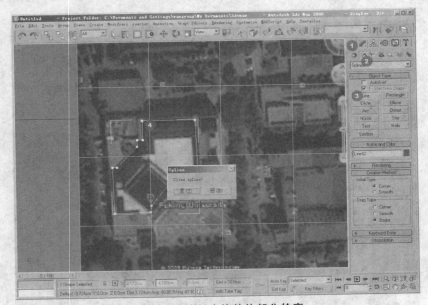

图 9.90　绘制建筑其他部分轮廓

（10）我们进入绘制好的轮廓线的 Vertex 子物体层级，移动轮廓线的点的位置，使其形状更加精确，如图 9.91 所示。

图 9.91 调节轮廓线点的位置精确形状

（11）对新建的轮廓线进行挤压后，右击弹出菜单，选择 Unhide All，将隐藏的物体显示出来比较一下效果，如图 9.92 所示。

图 9.92 显示隐藏附体

（12）综合上述方法，继续绘制讲堂的轮廓线并进行挤压，最终 Top 视图效果如图 9.93 所示。

图 9.93　绘制出建筑的全部轮廓线

（13）调整不同部分挤压之后的高度，效果如图 9.94 所示。

图 9.94　调节不同部分挤压之后的高度

（14）接下来我们制作讲堂的房顶。隐藏其他物体，单独显示需要制做屋顶的物体并选中，右击，在弹出的菜单上选择 Convert to Editable Poly，将其转化成一个可以被编辑的多边形，如图 9.95 所示。

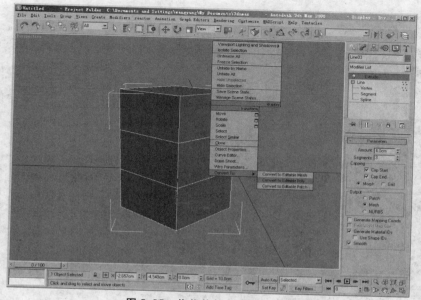

图 9.95　将物体转化为 Polygon

（15）进入转化成 Polygon 之后的物体的 Vertex 子物体层级，在 left 视图中调整点的位置，然后选择最上面的四个点，执行 Collapse 命令将四个点塌陷成一个，如图 9.96 所示。

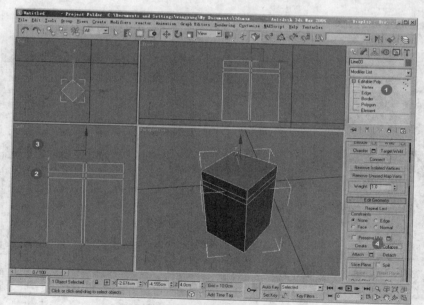

图 9.96　对点执行塌陷操作

（16）进入物体的 Polygon 子物体层级，选择如图 9.97 所示的面进行 Extrude 命令。

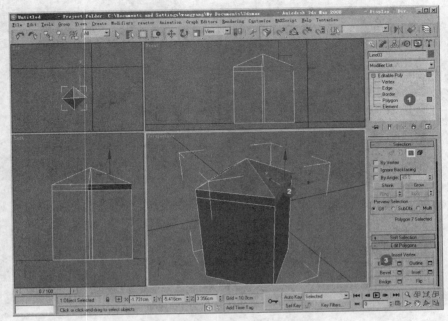

图 9.97　对选中的面执行挤压操作

（17）重复（16）的操作，使用相同的数值，将剩下三个方向的面都挤出来，如图 9.98 所示。

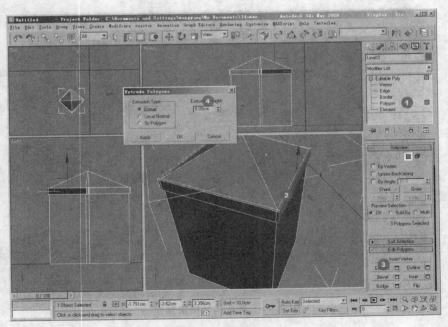

图 9.98　重复挤压

（18）使用上述方法，将需要制作屋顶的物体一一做好，如图 9.99 所示。

图 9.99　制作出百年讲堂的屋顶

（19）我们再来制作倾斜的屋檐，选中物体右击，在弹出的菜单上选择 Convert to Editable Poly，将其转化成一个可以被编辑的多边形，如图 9.100 所示。

图 9.100　将物体转化为 Plygon

（20）进入物体的 Vertex 子物体层级，在透视图中调整点的位置制作成倾斜的屋檐形状，如图 9.101 所示。

图 9.101　调节点的位置制作屋檐

（21）调整好点的位置之后，右击弹出菜单，选择 Unhide all，显示所有隐藏的物体，效果如图 9.102 所示。

图 9.102　显示所有隐藏物体

（22）我们观察到 1 和 2 的位置略有差异，为了使左右看起来一致，我们可以单击"创建"命令面板，单击 Standard Primitives（标准基本物体）标签下的 box 图标，在 2 的位置创建一个立方体填补上去，如图 9.103 所示。

图 9.103 创建一个立方体填补缺角部分

（23）我们可以单击"创建"命令面板，单击 Standard Primitives（合成物体）标签下的 box 图标，选择 Boolean 工具，设定布尔运算方式为 union，然后激活 pick B 按钮在场景中点击，则场景中的物体会以相加的方式进行布尔运算，如图 9.104 所示。

图 9.104 执行布尔运算

（24）重复布尔运算操作，将所有部分合成为一个物体，如图 9.105 所示。

图 9.105　重复布尔运算操作

（25）进行过布尔运算的物体的布线比较混乱，为了方便贴图阶段的工作，同时也为了更好的控制模型文件大小，我们需要进入物体的 Edge（线）子物体层级，选择需要删除的废线后执行 Remove 进行删除。同时我们也可以进入 Vertex 子物体层级，通过调节节点的位置使模型比例更加准确。整理好的模型如图 9.106 所示。

图 9.106　删除模型废线

（26）进入物体的 Polygon 子物体层级，选择物体正门位置的面，执行 Detach 命令将它分

离出来并重新命名为 main entrance,如图 9.107 所示。

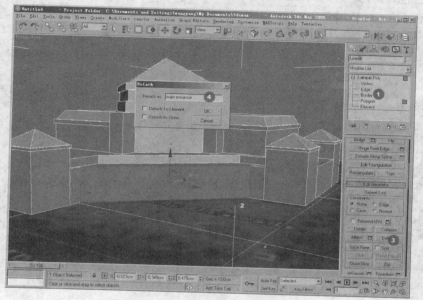

图 9.107　对选中的面执行分离操作

（27）选择 main entrance 物体,按快捷键打开材质编辑器,选择一个空白材质球,添加 main entrance. jpeg 文件作为贴图并赋予给选中物体,如图 9.108 所示。

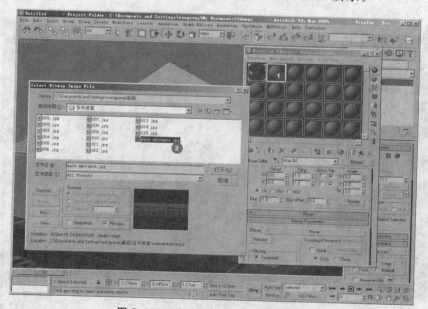

图 9.108　为分离出来的面赋予材质

（28）main entrance 的贴图出现错误,我们将其选中,单击 Modify(修改)命令面板,添加 UVW Mapping 命令修改器,如图 9.109 所示。

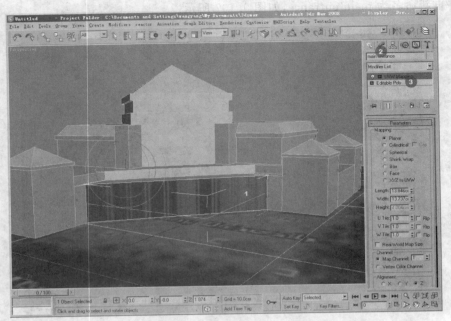

图 9.109　添加 UVW Mapping 命令修改器

（29）展开 UVW Mapping，选中 Gizmo，勾选 box 选项后在场景中使用旋转工具调整贴图位置，也可以单击 fit 按钮使贴图于物体自动匹配，如图 9.110 所示。

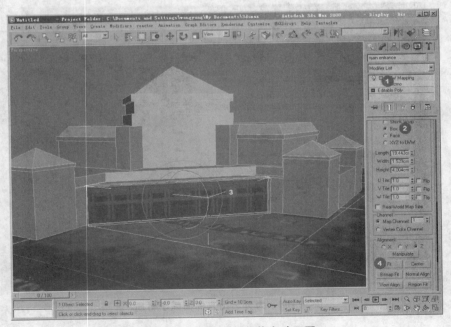

图 9.110　使贴图与物体自动匹配

（30）重复上述方法对讲堂其他部分进行贴图，如图 9.111 所示。

图 9.111　给百年讲堂其他部分添加材质

（31）贴图完成以后如图 9.112 所示，我们也可以按照前面介绍的渲染方法进行渲染。

图 9.112　添加灯光和地面并渲染

9.6　3ds max 速查

9.6.1　3ds max 常用快捷键

快捷键	对应的菜单命令（中文版）
F7	约束到 Z 轴
F8	约束到 XY/YZ/ZX 平面（切换）
Alt ＋ 6	显示/隐藏主工具栏
7	计算选择的多边形的面数（开关）
SPACE	锁定/解锁选择
－	减小坐标显示
＋	增大坐标显示
[以鼠标点为中心放大视图
]	以鼠标点为中心缩小视图
,	跳前一帧
.	跳后一帧
HOME	跳到时间线的第一帧
END	跳到时间线的最后一帧
Ctrl ＋ A	选择所有物体
Ctrl ＋ D	取消所有的选择
B	切换到底视图
C	切换到摄像机视图
F	切换到前视图
L	切换到左视图
P	切换到等大的透视图（Perspective）视图
R	缩放模式（切换等比、不等比、等体积）
T	切换到顶视图
U	改变到等大的用户（User）视图
Shift ＋ C	显示/隐藏摄像机物体
E	旋转模式
G	隐藏当前视图的辅助网格
Shift ＋ H	显示/隐藏辅助物体
M	打开材质编辑器
Ctrl ＋ N	新建文件
Ctrl ＋ O	打开文件
Shift ＋ Q	快速渲染
S	捕捉网格
Ctrl ＋ S	保存文件
X	显示/隐藏物体的坐标（gizmo）
Ctrl ＋ X	专业模式（最大化视图）
Alt ＋ X	半透明显示所选择的物体
Y	显示/隐藏工具条
Z	放大各个视图中选择的物体（各视图最大化当前所选物体）
Shift ＋ Z	还原对当前视图的操作（平移、缩放、旋转）
Ctrl ＋ Z	还原对场景（物体）的操作

后　记

感谢北大出版社,和他们的合作是一种缘分;

感谢沈承凤、王华女士,作为本书的责任编辑,和她们的结识也是一种缘分;

感谢董士海教授,部分审阅了本书,给我的感悟,不仅仅是敬业;

感谢北京大学人机交互与多媒体实验室这个宽容、互助、团结、向上的集体,他们给予我足够的工作和心灵的空间。

桃李无言,下自成蹊。

特 别 致 谢

本书编写过程中从有关书籍、文章及网上资源得到不少直接和间接的启发和帮助,能够直接记得起名字的有:齐东旭、潘云鹤、翟树民、韩涌,倪明田、汪国平、Gooch B. & Gooch A. 、Strothotte T. & Schlechtweg S. 、Edwards B. 、Paul C. 、Morgan A. 、Jeremy B. Giambruno M. ，Kerlow. I. V、Brinkman R、Grotta S. W. 及 Haeberli P. 、. Curtis C. J Sousa M. C. 、Salesin D. H. 、Winkenbach G. 、Strassmann S. 、Eric Chih-Cheng Wong 等(排名不分先后)。还有一些作者无法一一列出,在此一并叩谢了!

我还要感谢我的家人——母亲、丈夫、女儿,感谢他们的耐心和支持。

龙晓苑

2008 岁末于燕园

作者按:基础知识与技术篇由龙晓苑执笔,应用与技巧篇由王阳执笔。

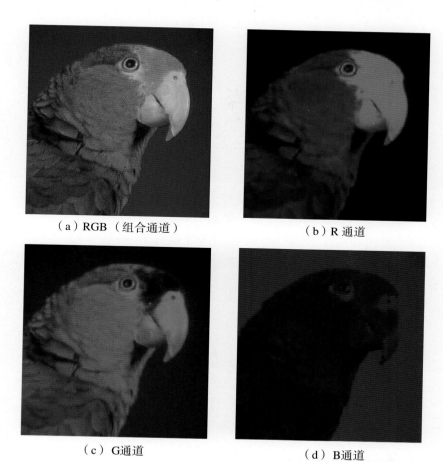

（a）RGB（组合通道）　　　　　　（b）R通道

（c）G通道　　　　　　　　　　（d）B通道

彩图1　组合通道与各颜色通道

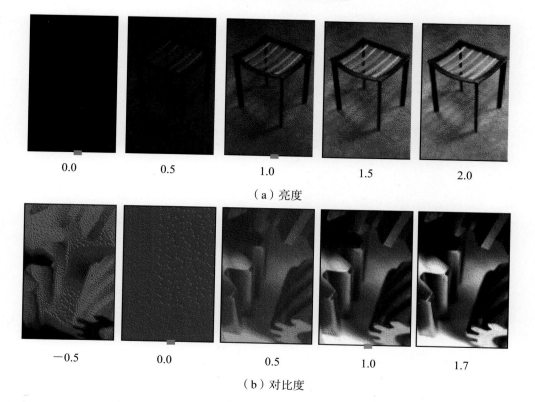

0.0　　　　0.5　　　　1.0　　　　1.5　　　　2.0

（a）亮度

−0.5　　　　0.0　　　　0.5　　　　1.0　　　　1.7

（b）对比度

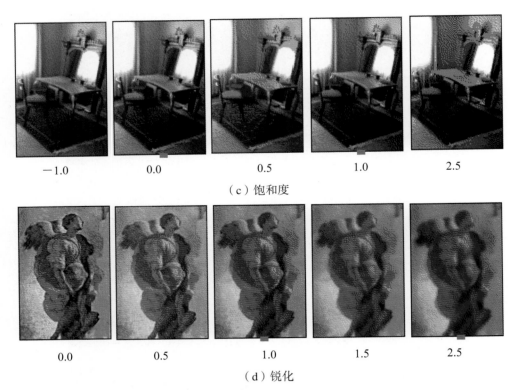

| −1.0 | 0.0 | 0.5 | 1.0 | 2.5 |

（c）饱和度

| 0.0 | 0.5 | 1.0 | 1.5 | 2.5 |

（d）锐化

彩图2　基本图像处理中的内插或外插

彩图3　光与色彩

彩图4　色彩识别

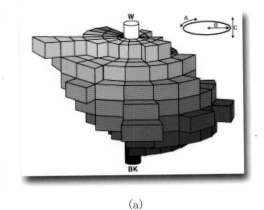

（a）

彩图5　孟氏色立体

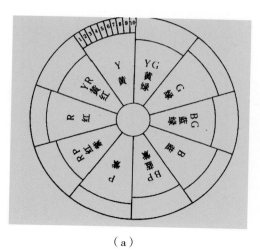

（a）

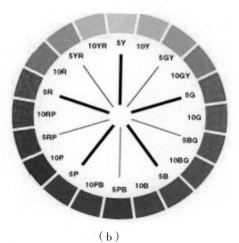

（b）

彩图6　孟氏色相环

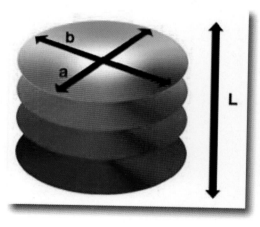

彩图7　CIE Lab色彩空间

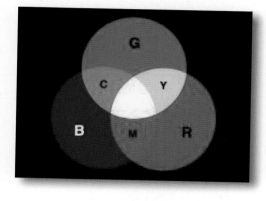

彩图8　加色空间

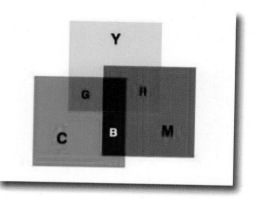

彩图9　减色空间

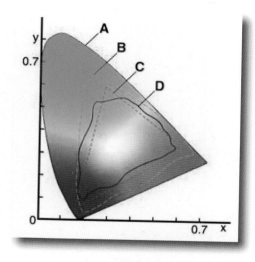

彩图10　不同色彩空间下的色域

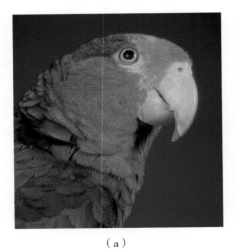 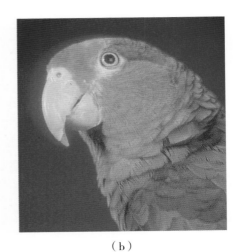

（a）　　　　　　　　　　　　　　　（b）

彩图11　源图与RGB Multiply亮度操作效果图：同等对待所有通道

（a）　　　　　　　　　　　　　　　（b）

彩图12　源图与RGB Multiply亮度操作效果图：分别对待所有通道

（a）　　　　　　　　　　　　　　　（b）

彩图13　源图与RGB Add亮度操作效果图

（a）

（b）

彩图14　源图与RGB Gamma效果图

（a）

（b）

彩图15　源图与RGB Invert效果图

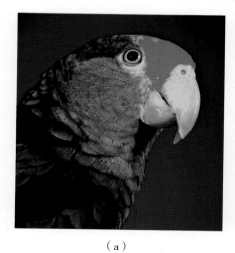
（a）

彩图16　RGB Contrast效果图

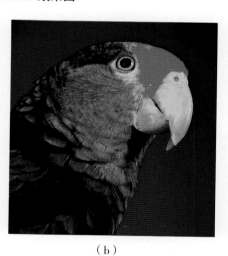
（b）

彩图17　Contrast操作的类gamma效果图

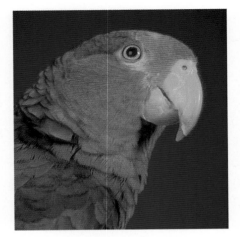

彩图18 源图

彩图19 饱和度变化

彩图20 色相变化

彩图21 条件表达式操作的效果图

（a）

（b）　　　　　　　（c）

（d）

彩图22 常见的几种柔化类型

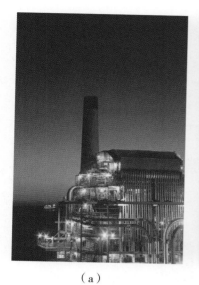

（a）　　　　　　　　（b）　　　　　　　　（c）

彩图23　传统调焦不准与模糊的观感比较

（a）源图　　　　　　　　　　　　　（b）锐化边缘

（c）查找边缘　　　　　　　　　　　（d）发光边缘

彩图24　锐化

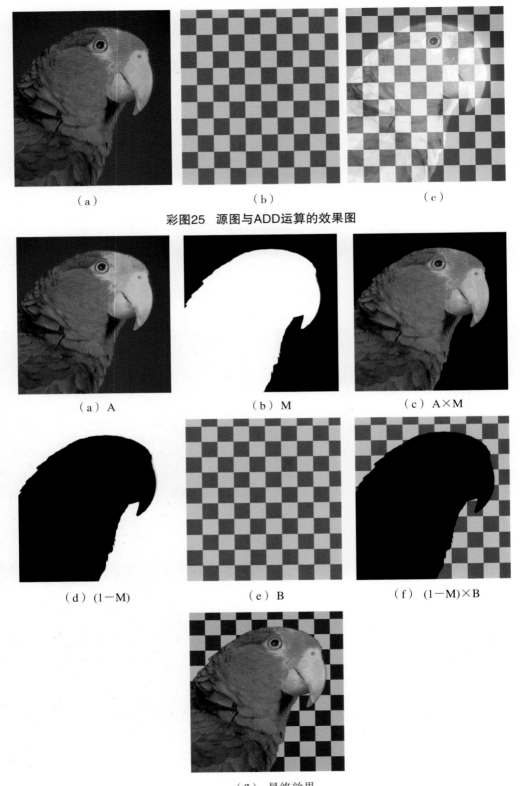

（a）　　　　　　　　　　　（b）　　　　　　　　　　　（c）

彩图25　源图与ADD运算的效果图

（a）A　　　　　　　　　　（b）M　　　　　　　　　（c）A×M

（d）（1−M）　　　　　　　　（e）B　　　　　　　（f）　（1−M）×B

（g）　最终效果

彩图26　Over执行步骤及其效果

彩图27 Mix运算效果图

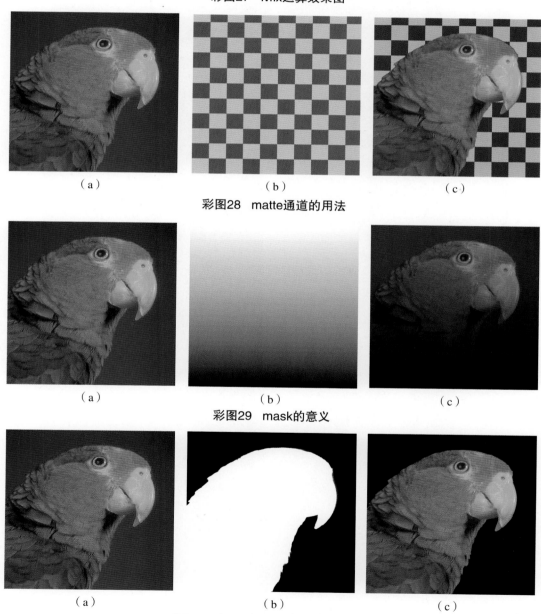

（a）　　　　　　　　（b）　　　　　　　　（c）

彩图28 matte通道的用法

（a）　　　　　　　　（b）　　　　　　　　（c）

彩图29 mask的意义

（a）　　　　　　　　（b）　　　　　　　　（c）

彩图30 合并的matte通道与预乘图像

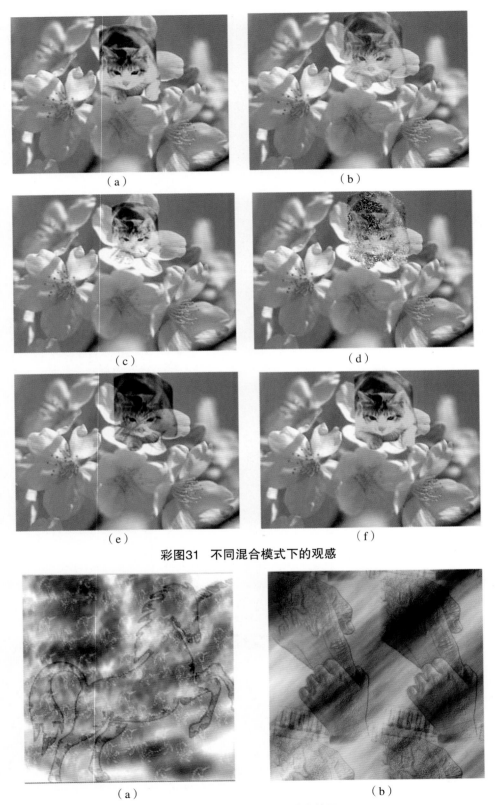

（a）　　　　　　　　　　　　（b）

（c）　　　　　　　　　　　　（d）

（e）　　　　　　　　　　　　（f）

彩图31　不同混合模式下的观感

（a）　　　　　　　　　　　　（b）

彩图32　纸张纹理的质感效果

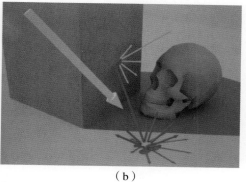

（a）　　　　　　　　　　　　　　　　　（b）

彩图33　直接光照与间接光照

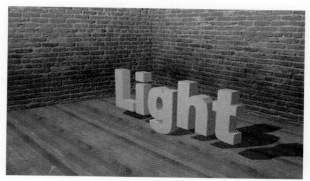

（a）点光源

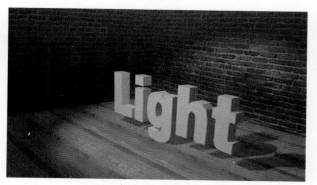

（b）聚光灯

（c）平行光源

彩图34　模拟效果

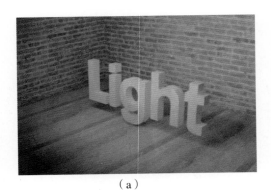
（a）

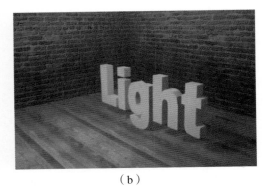
（b）

彩图35　线光源的模拟效果

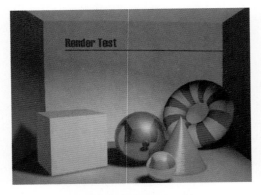
彩图36　面光源的模拟效果

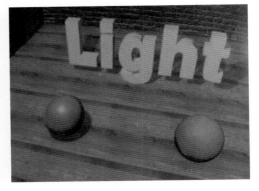
彩图37　环境光源的模拟效果

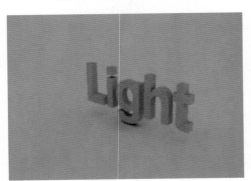
彩图38　天空光源的模拟效果

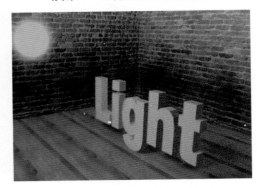
彩图39　体积光源的模拟效果

（a）　　　　　　　　　　　　　　　（b）

彩图40　布光表现物体形状

（a）主光　　　　　　　　　　（b）辅光　　　　　　　　　　（c）背光

彩图41　三点布光

（a）　　　　　　　　　　　（b）　　　　　　　　　　　（c）

彩图42　三个不同的主光对辅光的比率的效果

彩图43　高调照片

彩图44　低调照片

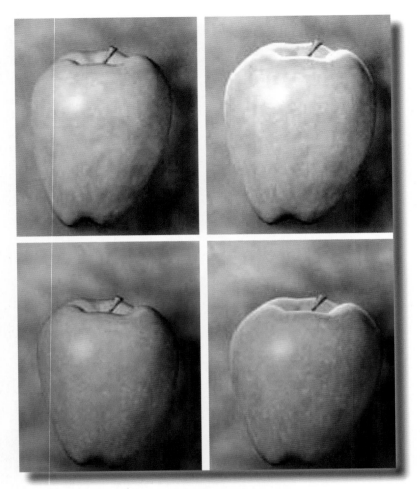

彩图45 黑白场景与彩色场景使用背光与否的对比

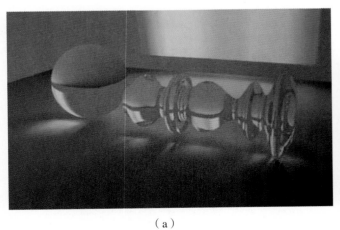

（a）

（b）

彩图46 Caustic特效

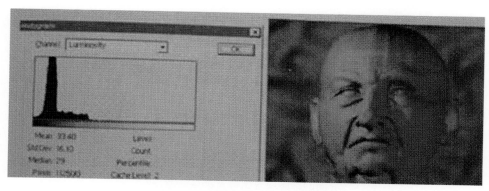

彩图47　曝光不足与直方图显示

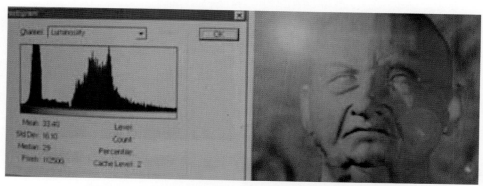

彩图48　曝光不足的场景中使用光学效果及其直方图显示

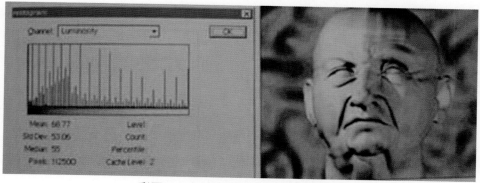

彩图49　条纹化图像及其直方图显示

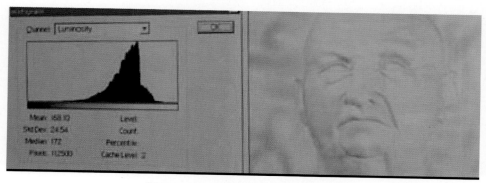

彩图50　低反差图像及其直方图显示

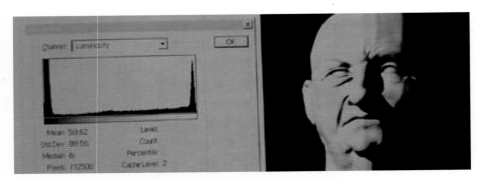

彩图51　高反差图像及其直方图显示

（a）

（b）

（c）

彩图52　光的衰减模拟

（a）

（b）

彩图53　透明阴影

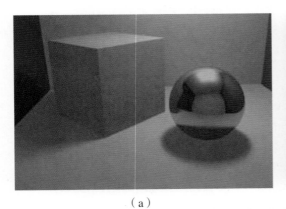

（a）

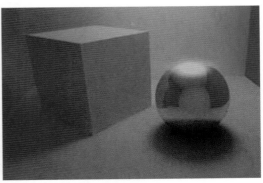

（b）

彩图54　虚影与软阴影

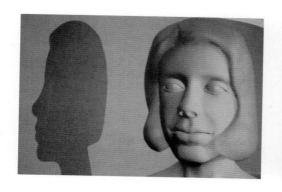

彩图55　表现角度差别

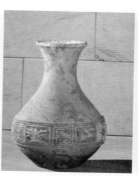

（a）　　　　　　　　　（b）

彩图56　增加图像的构成效果

彩图57　增加对比

彩图58　指示画面外空间

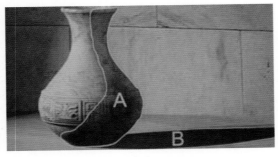

（a）

（b）

（c）

彩图59　阴影亮度的设置

彩图60　环境光加亮阴影

彩图61　辅助光加亮阴影

（a）

（b）

彩图62　自由形状变形

彩图63　修正、剪裁照片最终效果

彩图64　"字中有画"艺术字效果图

PKU

彩图65　玉石文字效果图　　　　　　　　彩图67　Vista按钮示例效果

彩图66　艺术照片效果示例

彩图68　Kungfu ipod海报示例效果

彩图69 马赛克图案示例

彩图70 使用Painter XI临摹《梦》示例

彩图71　使用Painter绘制的国画

彩图72　贝塞尔之心效果示例

彩图73　绘制一个填充色为无色的圆形

彩图74　位图矢量化制作北京大学校徽示例

彩图75　Web 2.0图标效果示例

彩图76　机器猫卡通形象效果示例

彩图77　未名湖矢量化示例

彩图78　遮罩文字动画效果示例

彩图79　未名雪景示例

彩图80　立体导角文字示例

彩图81　茶杯示例

彩图82　北京大学百年讲堂示例